U0102134

珠联璧合

向斯／著　林京／摄影

—— 两岸故宫文物故事

华艺出版社
HUA YI PUBLISHING HOUSE

图书在版编目（CIP）数据

珠联璧合：两岸故宫文物故事 / 向斯著. —北京：
华艺出版社，2011.6
 ISBN 978-7-80252-293-0

 Ⅰ. ①珠… Ⅱ. ①向… Ⅲ. ①故宫—文物—介绍—中国
Ⅳ. ①K87

 中国版本图书馆 CIP 数据核字（2011）第 120392 号

珠联璧合：两岸故宫文物故事

作　　者：向　斯
插　　图：林　京
责任编辑：李代鑫　郑治清
装帧设计：王　烨
出版发行：华艺出版社
社　　址：北京海淀区北四环中路 229 号海泰大厦 10 层
电　　话：010-82885151
邮　　编：100083
电子信箱：huayip@vip.sina.com
网　　站：www.huayicbs.com
印　　刷：北京时捷印刷有限公司
开　　本：710×1000　1/16
字　　数：200 千字
印　　张：12.125
版　　次：2011 年 7 月第 1 版第 1 次印刷
书　　号：ISBN 978-7-80252-293-0 /K87
定　　价：30.00元

两岸故宫　同根同源

海峡两岸，有两个故宫博物院，其院中藏品都来自清宫旧藏，同根同源。北京故宫博物院经过七年认真细致地清点，完成了故宫博物院历史上第五次藏品清理工作，可以确认，北京故宫现有文物藏品180余万件。其中，清宫旧藏和遗存，占藏品总数的85%以上。台北故宫博物院现有文物藏品65万件，清宫旧藏及遗存占92%。正是因为这个原因，海峡两岸，远隔千山万水，都冠名为故宫博物院。

2003年，我们提出故宫学，它是以故宫及其丰富收藏为研究对象的一门学科。故宫学研究，主要包括紫禁城宫殿建筑群、文物典藏、宫廷历史文化遗存、明清档案、清宫典籍以及故宫博物院历史六个方面，有着丰富深邃的学科内涵。故宫文化，是以皇帝、皇权、皇宫为核心的皇家文化。从反映皇家文化的特点来划分，故宫学有狭义、广义之分。狭义的故宫学是一门知识和学问的集合，广义的故宫学则是人文科学的一门独立学科。

从故宫学的视野来看故宫与故宫文物，就能认识到故宫文化的经典性。从物质层面看，故宫只是一座古建筑群，但它不是一般的古建筑群，而是皇宫。中国历来讲究器以载道，故宫及其皇家收藏，凝聚了传统的、特别是辉煌时期的中国文化，是几千年中国的器用典章、国家制度、意识形态、科学技术，以及学术、艺术等积累的结晶，既是中国传统文化精神

的物质载体，也成为中国传统文化最有代表性的象征物。

2009年2月14日，台北故宫博物院周功鑫院长一行访问我院，开启了海峡两岸故宫直接交流的大门，这也是两岸故宫博物院院长的第一次相聚。长达24年的故宫博物院历史是两院的共同财富。一脉同出的藏品，也决定了我们之间比其他博物馆更亲密、更直接的关系。3月1日，我率团回访了台北故宫博物院，两年来，两岸故宫合作交流不断深入、扩大，成果丰硕。

两岸故宫博物院，藏品互补性很强，只有把它们作为一个整体来看待，才能全面认识中华文明的源远流长、灿烂辉煌和一脉相承。但是，长期以来，两岸故宫的文物藏品，并未为人们所广泛了解和认识，许多只知其一，不知其二，甚至于有不少误解。至于两岸故宫所藏文物精品的价值、这些文物精品流传有绪的非凡经历，以及每一件珍贵文物背后的坎坷变故和传奇故事，更是鲜为人知。

向斯先生任职北京故宫近三十年，为人笃实，为学勤奋，常有新作问世。而于故宫博物院的历史与掌故，亦颇多钩稽。闻其近作《珠联璧合——海峡两岸故宫文物故事》即将付梓，以纪海峡两岸故宫文物渊源与交流之事，为之祝贺，特赘此数语，权且当序。

故宫博物院院长 郑欣淼

2011年5月8日

上部　海峡两岸故宫博物院

第一章

皇宫稀世之宝面世

第一章

皇宫稀世之宝面世

1. 御前会议无果而终

面对南方民主共和政府的强大压力和袁世凯关于清室退位的威胁、恐吓，隆裕太后真的给吓昏了，连忙召集宗室亲贵，召开御前会议，共同商议一个面对危局的良策。隆裕太后的眼前老是晃动着密奏中那几句令人丧胆的字：海军尽数，天险已无，何能悉以六镇诸军防卫京津？……读法兰西革命之史，如能早顺舆情，何至路易之子孙，靡有孑遗也！

王公亲贵们听了袁世凯的危言，得悉了密奏的内容，一个个惊慌得面无人色，六神无主，而更使他们惊愕的是袁世凯如何变得这样快，简直是急转直下！在王公们的印象中，忠心皇室的袁胖子一直是反对共和，拥护君主立宪的，他曾在给宣统帝师梁鼎芬的信中信誓旦旦地忠诚于皇室，发誓绝不辜负"孤儿寡妇"的皇帝与太后。

袁世凯忠心耿耿，以致一些不太相信袁世凯的人也改变了看法，认为袁世凯绝不会当曹操，即篡位自立。南方和北方关于国体的问题还没解决，南方选出了临时大总统。内阁总理大臣袁世凯撇开北方代表唐绍仪，自己直接与南方电报商谈，然后，袁内阁突然逼清室退位，清皇室怎能不大为惊骇和惶惑？

尽管袁世凯一直表现出忠心皇室，但皇室一些王公还是看穿了他，认为他这种人就是曹操一类的人。持这一看法的是恭王溥伟、肃王善耆、公爵载泽和年轻的贝勒贝子们。皇族良弼、溥伟、铁良等干脆结成集团，反对清帝退位，反对与南方共和政府议和，被称为宗社党。宗社党对革命要采取恐怖报复行动的传说开始在京师传播。满人桂春组建了满族警察和贵胄学堂，以回击各地对满人的仇杀。

太后的第一次御前会议就是在这种情形下召集召开的，会上充满了愤怒和愤恨以至怨骂之声。庆亲王、总理大臣奕劻审时度势，认为只有退位才可能保全皇室，所以，赞成退位。溥伦也表示赞成。结果，与会王公亲贵如呼啸的山洪、风暴，铺天盖地地扑向二人。二人遭受到猛烈的抨击、讥笑、嘲弄和辱骂，沉默不语。御前会议没有结果。

第二天，御前会议继续。奕劻没有参加，与会的人认为是不敢来。溥伦也改变了立场，表示反对共和，赞成君主制。隆裕太后严肃地问众人："君主好还是共和好？"四五个王公应声回答："奴才们都主张君主，没有主共和的道理！"其余随声附和。没有相反的意见。王公们甚至动情地请求太后，一定要坚持圣断，不要被奕劻之流所迷惑。

太后叹着气，流泪地说："我何尝要什么共和！都是奕劻跟袁世凯说的，说革命党太厉害，有枪，有炮，有军饷，咱们没有，打不了仗！我问他们，说不能找外国人帮助吗？过两天，他们回话，说外国人说，摄政王退位，他们才帮忙！"溥伟大声地说："摄政王不是退了吗？外国人怎么还不帮忙！奕劻在欺君罔上！"那彦图接口："太后以后别听奕劻的！"溥伟、载泽表示："乱党没什么可怕的，只要有军饷，就会有忠臣去杀的，冯国璋不是说过，发三个月的饷，他就能打败革命党！"太后摇头，痛苦地说："内币都被袁世凯要走了，我真的没钱了！"

溥伟劝太后仿日本帝后以珠宝首饰赏军的做法，善耆说这是好主意。太后忧虑地说："胜了固然好，要是败了，不是连优待条件也没有了吗？"太后这么一问，众人一愣。优待条件是南北双方共同向清室提出的，一旦开启战事，自然化为泡影。溥伟恨恨地说："优待条件不过是骗人的把戏！就像迎闯王不纳粮是欺民的话一样，这是欺君！即便这条件是真的，以朝廷之尊而受臣民优待，岂不贻笑千古和列邦？"说完后，溥伟动情地给太后叩头。

太后还是没有信心：要打仗，只一个冯国璋也不行呀！溥伟请求赏兵报国。善耆赞同。太后问载涛："你是负责训练禁卫军的，咱们的兵，究竟怎么样？"载涛叩头回答："奴才练过兵，但没打过仗，不知道。"太后无言以对。袁世凯的话越来越强硬，威胁说："这事叫他们一讨论，有没有优待条件，就说不准了。"投附袁世凯的总管太监小德张进奏，叩请赶紧答应优待条件。最后，御前会议上主战的越来越少，只剩下4人，沉默的更多。主战的想来个化整为零，将王公封藩，分踞各地抵抗。这近乎儿戏的主张无人去听。

御前会议，无结果而散。

满洲镶白旗人铁良，历户部、兵部侍郎，1903年赴日考察后任练兵大臣，继任军机大臣，陆军部尚书。辛亥革命时，他率张勋所统的巡防军曾进攻革命军，兵败后逃匿。他是宗社党骨干，是主战者之一，后逃匿日本、青岛等地。而宗社党的党首良弼是最痛恨共和、反对退位的人，这个时候，他突然被革命党人用炸弹炸死了。于是，主战的只剩下善耆、溥伟，他们一看大势已去，就离开了北京，逃往德国人占领

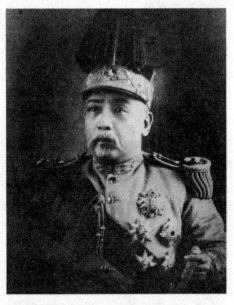

▲ 袁世凯（1859—1916）

的青岛和日本人占领的旅顺，被扣留。

清廷决定宣布退位，接受优待条件。

2. "优待条件"的出笼

南北和谈以妥协而结束，妥协的成果之一便是"优待条件"的问世，这也就是为什么在共和革命成功和推翻帝制之后，会出现一个漫长的紫禁城的黄昏的时期。经过袁世凯再三的讨价还价，南方共和政府认可，"关于大清皇帝辞位后优待之条件"正式出笼。

今因大清皇帝宣布赞成共和国体，中华民国于大清皇帝辞退之后优待条件如下：

第一款 大清皇帝辞位之后，尊号仍存不废，中华民国以待各外国君主之礼相待。

第二款 大清皇帝辞位之后，岁用四百万两。俟改铸新币后，改为四百万元，此款由中华民国拨用。

第三款 大清皇帝辞位之后，暂居宫禁。日后移居颐和园，侍卫人

等，照常留用。

第四款　大清皇帝辞位之后，其宗庙陵寝，永远奉祀，由中华民国酌设卫兵，妥为保护。

第五款　德宗崇陵未完工程，如制妥修，其奉安典礼，仍如旧制，所有实用经费，均由中华民国支出。

第六款　以前宫内所用各项执事人员，可照常留用，唯以后不得再招阉人。

第七款　大清皇帝辞位之后，其原有之私产，由中华民国特别保护。

第八款　原有之禁卫军，归中华民国陆军部编制，额数俸饷，仍如其旧。

优待条件最意味深长的是最开头的一句：因赞成共和国体，所以给予优待。英国人庄士敦先生这样描述："当世界各地第一次得悉革命党同意皇帝保留尊号，继续住在宫禁，每年拨付相当可观的津贴，以维持朝廷和其他开支时，将中国废黜君主的方法同西方各国进行了比较，并对中国的处理方式给予了高度赞扬。既然中国人的品德是如此令人赞美和可爱，中国的文明是如此高贵和仁慈，那我们就无须和没有必要去对中国谈一些它不应接受的恭维话，或者在它的花园里去寻找从未生长过的花朵。"

3. 退位诏书

20世纪初期，在孙中山领导的国民革命军和窃国大盗袁世凯的双重夹击下，大清王朝风雨飘摇，耸立了260余年的帝国大厦最终倾覆。1912年2月12日，隆裕皇太后率领执政3年、时年7岁的宣统皇帝溥仪，在养心殿发布退位诏书，中国历史进入了民国时代。

养心殿坐落在紫禁城后廷西部。从乾清宫西庑的月华门走出，穿过7米宽的西一长街，走进对面的遵义门，就是居西六宫之南的清帝居留时间最长久的寝殿养心殿。清自雍正皇帝开始，这里便成为皇帝日常起居和理政的所在，以后历代皇帝都以此为寝宫。

养心殿及其配殿是"工"字结构，这里从 18 世纪到 20 世纪初期的近 200 年间，一直是君主专制中国的政务决策地，除了皇帝之外，任何人都严禁来到这里，只有皇帝宣召的人员才得以在宦官的引领下入内。

殿内大堂正中，悬挂着雍正皇帝的手书大匾：中正仁和。大匾下是红木龙椅宝座，座前为楠木黄缎案桌。殿内东暖阁悬挂着康熙皇帝和雍正皇帝的圣训。其"惟仁"匾两侧的对联写着："诸恶不忍做，众善必乐为。"殿内西暖阁北墙悬挂雍正御匾：勤政亲贤。匾下是乾隆皇帝的诗篇屏，诗两侧为雍正皇帝的著名格言对联："惟以一人治天下，岂为天下奉一人。"殿前的抱厦中安放着香炉，每天清晨，清帝在燎燃的香雾中开始一天的政务。

◀ 养心殿东暖阁垂帘听政处

◀ 养心殿正殿

清廷列祖列宗万万想不到的是，在大清帝国建国267年后的1912年，隆裕太后流着泪，在这养心殿中宣告清帝退位。这是中国历史上最后一位皇帝宣统皇帝溥仪在位的第三年。袁世凯在取得南方革命政府许诺他就任大总统的保证之后，便逼迫清帝退位，在列强使节的支持下正式逼宫。外国商会也纷纷致电摄政王载沣、总理大臣奕劻和袁世凯，要求清廷立即接受共和政体。所有的外国舆论机构被调动起来，用来为促进清帝退位而服务。英国公使朱尔典认为，这样做，使清帝退位一事变得轻而易举。京师的衙门和街巷，黎民百姓也都在谈论清帝退位。民国政府实业总长张謇献策袁世凯，请袁世凯指示段祺瑞、黎元洪出面，以南方、北方军人的公意，即武力相威胁，迫清帝退位。

在这种情形下，袁世凯踌躇满志而外表上却是以一副沉痛无奈又痛心疾首的样子来到紫禁城，进入养心殿，拜见6岁的皇帝溥仪和年迈的隆裕太后。袁世凯跪在那里，满脸是泪，哽咽着说着时局的险恶和内外的重重压力。隆裕太后更是老泪纵横，仿佛是末日即将到来。事实上，这正是在谈论清帝的退位，正是清廷统治中国267年的终结。6岁的宣统皇帝看着眼前的一切十分惊讶。宣统皇帝溥仪长大以后，这样回忆和描述当时的情形：

在最后的日子里所发生的事情，给我印象最深的是：有一天，在养心殿的东暖阁里，隆裕太后坐在靠南窗的炕上，用手绢擦眼，面前地上的红毡子垫上跪着一个粗胖的老头子，满脸泪痕。我坐在太后的右边，非常纳闷，不明白两个大人为什么哭。这时，殿里除了我们三个，别无他人，安静得很。胖老头很响地一边抽搭着鼻子，一边说话，说的什么我全不懂。后来我才知道，这个胖老头就是袁世凯。这是我看见袁世凯唯一的一次，也是袁世凯最后一次见太后。如果别人没有对我说错的话，那么正是在这次，袁世凯向隆裕太后直接提出了退位的问题。从这次召见之后，袁世凯就借口东华门遇险的事故，再不进宫了。

袁世凯为逼清室就范，给予最后一击，指示曾通电誓死反对共和的段祺瑞等通电清廷，要求明降谕旨，宣示中外，立定共和政体。几十名将领也联名致书王公贵族和清廷，要求他们交出资财以供军需，否则，非但财

第一章

皇宫稀世之宝面世

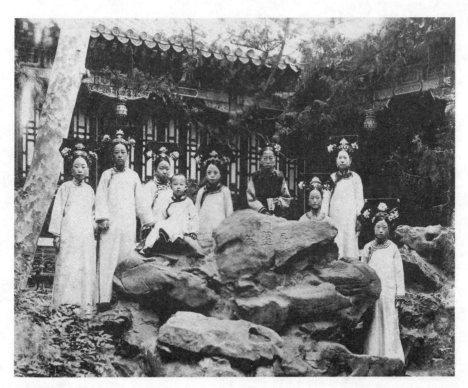

▲ 溥仪（前坐者）与隆裕太后（右四）等在建福宫庭院

产不能保，杀身之祸且在眼前。隆裕太后乖乖交出大量内库资财，王公亲贵们也被逼疏财赡军。2月初，段祺瑞再发通电，历数皇族败坏大局之罪。王公亲贵们阅视通电之后，无不惊愕万分，面面相觑。

　　民国政府代表、司法总长伍廷芳发出最后通牒：如果三天内清廷不退位，即收回优待条件。宣统三年十二月二十五日，即1912年2月12日，隆裕太后率宣统皇帝溥仪在养心殿正式发布清室退位诏书，这也是清王朝颁发的最后一道诏书：

　　　　朕钦奉隆裕皇太后懿旨，前因民军起事，各省响应，九夏沸腾，生灵涂炭，特命袁世凯遣员与民军讨论大局，议开国会，公决政体。两月以来，尚无确当办法，南北暌隔，彼此相持，高轶于途，士露于野。以国体一日不决，故民生一日不安，今全国人民心理多倾向共和，南中各省既倡议于前，北方诸将亦主张于后，人心所向，天命可知。予亦何恶因一姓之尊荣，拂万民之好恶，是用外观大势，内审舆情

特率皇帝将统治权公诸全国，定为共和立宪国体，近慰海内厌乱望治之心，远协古圣天下为公之义。

　　袁世凯前经咨政院选举为总理大臣，当兹新旧代谢之际，宜有南北统一之方，即由袁世凯以全权组织临时共和政府与民军协商统一办法，总期人民安堵海内欠安，仍合满、汉、蒙、回、藏五族完全领土为一大中华民国，予与皇帝得以退处宽闲，优游岁月，长受国民之优礼，亲见郅治之告成，岂不懿欤。

　　这是中国历史上帝制时代的最后一道诏书，据说，这道诏书，是由实业家张謇的幕僚杨廷栋草拟的。杨氏是江苏吴县人，中举人后，留学日本。他学识渊博，文笔流畅，深得张謇器重，留在身边负责公文、案牍。他奉命起草退位诏书，交张謇润色，最后由袁世凯审定，交隆裕皇太后宣读、发布。一个时代的终结，一个王朝的寿终正寝，竟然说得如此优雅，真正是大才子、大手笔：退处宽闲，优游岁月……岂不懿欤！

4. 溥仪出宫

　　在袁世凯的精心策划下，南方共和政府被迫妥协，签订了《关于大清皇帝辞位后优待之条件》，约定：大清皇帝保留尊号，民国政府每年拨款400万两供养逊帝溥仪，逊帝溥仪和他的后妃们依旧使用大清年号，居住在紫禁城北部的宫禁之中，人称小朝廷。

　　大清王朝的覆灭，名义上是民国革命的胜利，实际上是袁世凯盗窃了一切果实。这位相貌堂堂的袁胖子真的是巧舌如簧，玩弄权术臻于化境。不论对自己忠心耿耿的皇帝，还是对推翻皇帝的民国政府，他都能自圆其说，清楚地宣称：你们保证了自己所要得到的实体，留给对方的只是影子。而事实上，皇帝也好，民国政府也好，得到的都是漂亮外衣下的影子，而真正的实体，掌握在他袁胖子手中：他窃取了帝国。

　　逊帝溥仪在紫禁城小朝廷中，度过了自己苦闷与忧郁的少年时光。在他正式退位10年后的1922年12月，他在紫禁城中举行了中国历史上最后一次皇帝大婚，迎娶了中国最后一位皇后婉容。

第一章

皇宫稀世之宝面世

▲ 溥仪、婉容大婚当日，接见前来祝贺的外国来宾

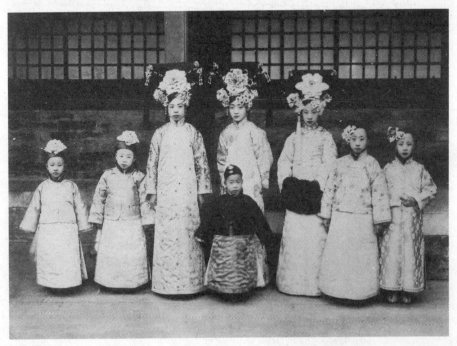

▲ 婉容（右四）文绣（左三）溥任（左四）等人合影

溥仪这样回忆他的洞房之夜：

行过"合卺礼"，吃过了"子孙饽饽"，进入这间一片暗红色（坤宁宫洞房）的屋子里，我觉得很憋气。新娘子坐在炕上，低着头，我在旁边看了一会儿，只觉着眼前一片红：红帐子、红褥子、红衣、红裙、红花朵、红脸蛋……好像一摊溶化了的红蜡烛。我感到很不自在，坐也不是，站也不是，我觉得还是养心殿好，便开开门，回来了。我回到养心殿，一眼看见了裱在墙壁上的宣统朝全国各地大臣的名单，那个问题又来了：我有了一后一妃，成了人了，和以前有什么不同呢？被孤零地扔在坤宁宫的婉容是什么心情？那个不满14岁的文绣在想些什么？我连想也没有想到这些。我想的只是：如果不是革命，我就开始亲政了……我要恢复我的祖业！

5. 储秀宫最后的主人

逊帝溥仪和他的皇后婉容，在幽静的后宫之中，度过了几年悠闲美好的时光。

他们在宫院中漫步，在寂静的月夜写情书和白话诗，在荒草漫漫的院落之间骑着自行车嬉笑游乐，横冲直闯。逊帝溥仪面对美丽的皇后婉容，写下了这样的幽默诗：

月亮出来了，

她坐在院中，

微笑的面容。

忽然，

她跳起来，

冲着月亮鞠躬，

一面说，

好洁净的月儿，

菊呢来个哉！

◀ 储秀宫内景

◀ 储秀宫正间

　　中国历史上最后一个皇后婉容，生活在西六宫之一的储秀宫中，这是当年慈禧太后视为福地的宫室。这里的正殿西暖阁，是当年慈禧太后的卧室，美丽的皇后婉容将其改为浴室，并安装她极喜欢的西式浴盆。慈禧用于静心的东暖阁，成为婉容的卧室。慈禧吃饭的体和殿，成为婉容的书房兼会客厅。客厅摆设着法国进贡的八音琴，这琴形如橱柜、高约八尺，婉容十分喜欢。婉容经常在这里读书，阅读《美人风雅大观》和大量的新文化书籍。

　　1925 年 11 月 5 日，溥仪皇帝和婉容皇后正在储秀宫一边吃苹果，一边谈笑，这时，内务府大臣绍英急切地奔进来奏报：冯玉祥部下之鹿钟麟

▲ 溥仪与婉容

领兵入宫了，将两颗手榴弹放在桌子上，命令所有人员立即出宫！

皇帝目瞪口呆，皇后婉容吃剩的半个苹果滚落在桌子上，紧挨着开着盖子的外国饼干盒子和一个宫里的瓷盘。瓷盘内放着皇后喜爱的木瓜、佛手，旁边还有一盆鲜艳的菊花。墙壁上是皇家日历，记载着中国一姓王朝历史的最后一天：宣统十六年十月初九（民国十三年十一月五日，1924 年 11 月 5 日）。

末代皇帝和他的女人们就这样被他的子民赶出了皇宫，成为民国中的一员。关闭了数百年的紫禁城大门，从此正式向民众打开。

历史翻开了新的一页，紫禁城面对一个全新的世界。

民国扑朔迷离的风云历史，就此开始在紫禁城上演。

在紫禁城的旧址上，成立了清室善后委员会，随之故宫博物院诞生。

故宫博物院，吸引了全世界的目光，人们注视着这个世界上最大皇宫建筑群，更注视着这里收藏的百余万件价值连城的宫廷珍宝。

紫禁城的命运，皇宫珍藏的百万文物的命运，装箱南迁的宫

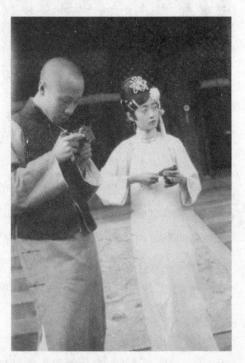

▲ 溥仪、婉容在宫内照像

廷文物精品的命运，都时时牵动着国人的心，特别是那些国宝中的精品，离开紫禁城后，人为地分隔海峡两岸，一直揪着国人的心，也一直吸引着全世界的目光。

6. 末代皇帝溥仪的苦临

20 世纪 20 年代初的几年，中国政局一直处于紧张的对峙状态中：北方军阀与南方共和军的对峙；北方军阀之间的对峙。北方军阀主要有三大派：皖系、直系、奉系。各派别互相怀疑、猜忌和敌视，其共同关注的核心是各派都想控制北京的政治生活。其中，闹腾得最厉害的两个敌对派系是以张作霖为首的奉系和以吴佩孚为首的直系。张作霖的奉系控制着东北满洲里大片领土，但他很不满足，一直想入主北京，成为天下的主人。吴佩孚是稳健的将军和政治家，他做梦都想统一中国。

张作霖任巡阅使时，就和宫廷有着密切的来往。他曾从奉天汇一笔代售皇产庄园的款子给急需钱用的皇宫，清室十分感激，前摄政王载沣亲自写信致谢，清廷从内务府选出两件珍稀古物，以皇帝父亲载沣的名义，送赠张作霖，一件是《御制题咏董邦达淡月寒林图》画轴，一件是一对乾隆年款的瓷器。这两件古物，由一名三品专差唐铭盛直接由北京送往奉天。张作霖派奉军副总司令（后任伪满洲国总理）的张景惠随专差一同回到北京，答谢清室。从此，奉军方面与皇宫和醇王府交往密切。

张勋复辟时，奉军派三位将领张海鹏、冯德麟、汤玉麟到北京，入宫参与复辟。张景惠、张宗昌频繁出入宫廷，被赐紫禁城骑马。直皖战争，直系联合奉系打败了皖系，继冯国璋之后出任直系首脑的曹锟和奉系首领张作霖大摇大摆地进京，小朝廷派内务府大臣绍英亲往迎接。听说张作霖要进宫请安，宫中热闹了起来，兴奋的宫人、太监天天念叨着作霖、作霖。内务府忙着准备赐品，众人特意到醇王府聚议，商定在赐品之外加上一把古刀。张作霖没有入宫，回奉天了。醇王府内一位最年轻的贝勒成了张作霖的顾问，跟着去了奉天一趟。北京的奉天会馆成了奉系将领们的天堂，也是皇宫近侍和王公们奔走出入的所在。这样，皇帝借东北满洲复辟

的谣传便盛嚣尘上。

溥仪时常听说，宫里发生盗案。溥仪大婚时，偷盗活动发展到了无以复加的地步：刚行过大婚礼，皇后凤冠上的全部珍宝全被换成赝品。参与宫里盗窃活动的，几乎可以说是从上到下，人人有份，即一切有机会的人都会去偷，而且是无一不偷，放胆去偷。偷的方式，有溜门撬锁的，有监守自盗的，有明目张胆的。

1923年春夏之际，无所事事的溥仪接受庄士敦的建议，将历代皇帝画像和行乐图取出拍照。溥仪命太监们从皇宫西部的建福宫取出这些画像供美国摄影师拍摄。太监们每次入宫取所需的字画、珍宝，都心惊胆战，不知道库房里是否还有。最令太监们惊骇的是，皇帝溥仪亲临宫室。

有一次，溥仪因好奇心的驱使，前往建福宫，让太监打开一所库房。库房门贴着厚厚的封条，起码有几十年没有开过。溥仪看见满屋子堆得高高的大箱子，箱子上也全是封条。太监奉命打开一个，里面原来全是手卷字画和精巧的古玩玉器，都是乾隆当年最为喜爱的珍品。溥仪看着满库房

◀ 婉容、婉容的英文老师
与庄士敦

的珍玩，想起了宫里见过的瓷器库、名画库、彝器库等，记起了前不久刚看过的养心殿后库的百宝匣——紫檀木制作的，外观像个箱子，打开之后，是一道道楼梯，每层梯上分成几十个小格，每格一样玩物。

少年皇帝溥仪想：我究竟有多少财宝？我看不到的还有多少？那些整院整库的珍宝怎么办？他们拿去了多少？如何才能制止偷盗？

7. 建福宫大火

1923 年 6 月，溥仪决定开始逐库清点，然而，还没正式开始，麻烦便接踵而至：毓庆宫的库房门被人砸掉了，乾清宫的后窗户莫名其妙地开了，刚买的大钻石不见踪影！

建福宫的清点刚刚开始，一场大火突然降临。

建福宫位于紫禁城北部御花园以西，是一处自成体系的大型宫院，著名的宫室包括静怡轩、延寿阁、慧曜楼、吉云楼、碧琳馆、妙莲花池、积翠亭、广生楼、凝辉楼、香云亭等，院中楼阁华丽，贮有大量的金佛、金塔、金银法器、藏文经版以及清九位皇帝画像、皇帝行乐图和大量历代名人字画、古铜器、古瓷器等稀世珍玩。溥仪结婚时，所收的全部礼品也都储藏在这里。

大火是在 6 月 27 日这天深夜燃起的。据目击者回忆，当时的天气极好，晴朗无风。建福宫没有人居住，只有该宫首领太监等 7 名太监看守，不可能是天然或自然的原因引起火灾。据综合的情况看，这极可能是人为的，就是宫里的太监监守自盗后为了消灭证据而故意纵火。火警最先是东交民巷的意大利公使馆消防队发现的，救火车开到紫禁城时，门卫还不知发生了什么事。宫中知悉后，马上给京城卫戍总司令王怀庆、警察总监薛之珩、步军统领聂宪藩打电话，请派消防车。大量消防车和军警涌向皇宫。

扑救了一夜，结果，建福宫附近一带烧成焦土，包括静怡轩、慧曜楼、吉云楼、碧琳馆、广生楼、香云亭、积翠亭、凝辉楼、延寿阁、妙莲花池等都化为废墟。这次究竟烧毁了多少珍宝？实在无法统计，因为宫里的珍宝没有一个完整的账目。内务府后来发表的只是一个糊涂账，依据的是什

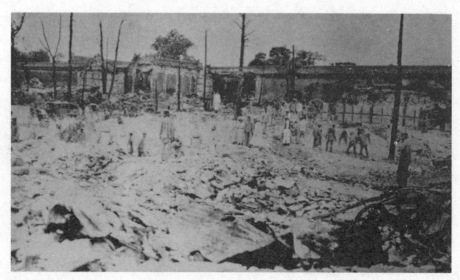

▲ 1923年6月26日，故宫建福宫大火后，有关人员清理火场

么？谁也不知道！糊涂账称：烧毁2665尊金佛，1157件字画，435件古玩，数万册古书。

救火的中国人、外国人，男女老少都忙成一团，至于救火之外还忙些什么，只有天知道。有一位救火的外国老太太就跟中国消防队员发生冲突，打得消防队员鼻子出血。他们大打出手，人们怀疑他们是救火还是抢珍宝？清理这里的灰烬，一家金店以50万买下处理权，熔化的金块金片拣出的达17000余两。

建福宫大火之后，加重了溥仪的疑虑，他甚至怀疑太监们会谋害他，他便决定整顿内务府和大量裁减太监。裁减太监是7月16日开始的，这一举动不仅使宫内骚动，在北平也闹得满城风雨。西太后时宫里有太监3000余人，辛亥革命后还有900人左右。经反反复复权衡，溥仪最后决定，除三位太妃，溥仪、淑妃五个宫各留20名太监外，全部裁减。当晚9时，内务府大臣绍英在护军的护卫下召集全体太监宣布溥仪的圣旨。太监们全傻了眼，咒骂声、号哭声、惨呼声，响成一片。但他们别无选择，都被赶出了皇宫。

内务府当时已变成了一个吸血府，而不是皇室事务的管理机构。当年西太后时，内务府上报的开销不过是30万两银，而西太后70大寿时也才70万两，到了民国就翻了好几番：1915年是264万两，1921年是171万

清末四名太监，右起：张海亭（长春宫太监）、刘兴桥（养心殿御前太监，七品补服）、王凤池（养心殿东夹道二带班，六品补服）、杨子真（养心殿御前太监）

两。溥仪在陈曾寿、庄士敦的影响下决定整顿内务府，先后选中了十余个有才干的人，包括郑孝胥、罗振玉、景永昶、柯劭、王国雄、朱汝珍、温肃等，分别为南书房行走、懋勤殿行走，由他们参与管理皇宫，再派镶红旗蒙古副都统金梁和溥仪岳父荣源为内务府大臣。

庄士敦在谈到内务府时说：当我有机会从内部观察了革命后的皇室制度之后，我便得出了这样的结论——君主制度的灭亡，最主要的原因是内务府逐渐紧缩的束缚，我已经把它比作吮吸满清王朝的吸血鬼。

8. 溥仪盗窃出宫的皇宫珍宝

1) 大方赏赐胞弟溥杰

逊帝溥仪不甘心失去江山社稷，一心想复兴大清帝国，重登皇帝宝座。

▲ 溥仪的乳母王焦氏（左）与侍母张氏

溥仪在《我的前半生》一书中这样说："我们行动的第一步是筹备经费，方法是把宫里最值钱的字画和古籍，以我赏赐溥杰为名，运出宫外，存到天津英租界的房子里去……古版书籍方面，乾清宫东昭仁殿的全部宋版、明版书的珍本，都被我们盗运走了。"

从宣统十四年（1923）七月至九月，溥仪先后41次赏溥杰昭仁殿珍本古书210部，几乎全是宋本精品，包括宋本199部，元本10部，明抄本1部。

7月13日开始，赏赐书籍，到9月25日止。

9月28日开始，赏赐字画手卷和稀有珍宝，到12月12日终止。

溥仪以赏赐为名，盗窃出宫的珍贵字画手卷，主要有：晋顾闳中画《韩熙载夜宴图》，唐周昉《调婴图》、《地官出游图》，唐阎立本《步辇图》，宋孝宗《赐周必大手敕》手卷、《书马和之画诗经·齐风六篇图》，宋徽宗《观马图》、《摹张萱虢国夫人游春图》、《雪江归棹图》、《临怀素书》，宋高宗《书马和之画诗经·唐风图》手卷、《书马和之画诗经·陈风图》手卷、《书马和之画诗经·小雅·南有嘉鱼之什六篇图》手卷、《书马和之画诗经·鲁颂三篇图》手卷、《书马和之画诗经·周颂·清庙之什图》手卷、《书马和之画诗经·小雅·节南山之什图》、《书女孝经马和之补图》、《书养生论》真迹，宋人《文姬归汉图》，宋张择端《清明上河图》，仇英仿张择端《清明上河图》，宋李公麟《西园雅集图》、《列仙图》、《画罗汉》、《明皇击球图》、《五马图》、《临洛神赋》，苏轼《春帖子词》，元赵孟頫《水村图》手卷、《书归去来辞》，明宣宗《三鼠图》、《武侯高卧图》，唐寅《桐山图》，董其昌《岩居图》、《锦堂图》、《江山秋霁图》、《采菊望山图》，清艾启蒙《十骏犬图》，张宗苍《梧馆新秋》、《飞阁流泉》，钱惟城《小春图》、《台山瑞景》，董邦达《静寄山庄十六景图》、《苍岩古树》，丁观鹏《摹丁云鹏罗汉》，王著《书千文》真迹等。

清末代皇帝溥仪在清宣统三年十二月逊位以后，一直生活在紫禁城北部的小朝廷中，依旧使用宣统年号，日常起居由宫女、太监伺候着。随着年龄的增长，溥仪复辟大清帝国的愿望和改善禁锢生活环境的要求日益强烈。

溥仪很清楚，要想改变现状，就需要大量的钱。

第一章

皇宫稀世之宝面世

◀ 溥仪与溥杰、毓崇
（右）在御花园连理柏
树前

　　这笔巨款如何筹措？思来想去，溥仪想到了宫廷古物珍宝；而将这些宫廷古物盗运出宫的最佳人选，便是身为伴读的皇弟溥杰。

　　这样，溥仪以赏赐为名，将大批昭仁殿内康熙、乾隆百余年来艰辛搜罗的天禄琳琅古书珍品，分批盗运出宫。

2）巧妙出宫

　　清逊帝溥仪清楚地记得他和弟弟，一赏一受，偷盗宫中珍宝古物之事。他回忆说："溥杰比我小一岁，对外面的社会知识比我丰富，最重要的是，他能在外面活动，只要借口进宫，就可以骗过家里了。我们行动的第一步是筹措经费，方法是把宫里最值钱的字画和古籍，以我赏赐溥杰为名，运出宫外，存到天津英租界的房子里去。溥杰每天下学回家，必带走一个大包袱。这样的盗运活动，几乎一天不断地干了半年多的时间。运出的字画、古籍，都是出类拔萃、精中取精的珍品。因为那时正值内务府大臣和师傅们清点字画，我就从他们选出的最上品中挑最好的拿。我

记得……有司马光的《资治通鉴》的原稿……古版书籍方面，乾清宫东昭仁殿的全部宋版、明版书的珍本，都被我们盗运走了。运出的总数有一千多件手卷字画，二百多种挂轴和册页，二百种上下的宋版书。"

溥仪的弟弟溥杰也清楚地记得这一幕，他回忆说："我每天上午进宫伴读，下午回家就带走一包东西，名义是皇上赏给我的。字画、古籍，什么珍奇的都有，如王羲之、王献之父子的墨迹……这样的情况持续了一年多，一共拿出书画精品二千多件，里面有手卷二百多件，卷轴和册页二百多件。"

参与这场盗运活动的，还有另一个，即溥仪的英文伴读溥佳。他是溥仪七叔载涛的儿子，是溥仪的堂弟，因伴溥仪学习英文，经常出入宫禁。

溥佳回忆说："从一九二二年起，我们就秘密地把宫内所收藏的古版书籍（大部分是宋版）和历朝名人字画（大部分是手卷），分批盗运出宫。这批书籍、字画为数很多，由宫内运出时，也费了相当的周折。因为宫内各宫所存的物品，都由各宫太监负责保管，如果溥仪要把某宫的物品赏人，不但在某宫的账簿上要记载清楚，还需拿到司房载明某种物品赏给某人，然后再开一条子，才能把物品携带出宫。

当时，我们想了一个自以为非常巧妙的办法，就是把这大批的古物以赏赐溥杰为名，有时也以赏给我为名，利用我和溥杰每天下学出宫的机会，一批一批地带出宫去。我们满以为这样严密，一定无人能知。可是，日子一长，数量又多，于是引起人们的注意。不久，就有太监和官伴（宫内当差的，每天上学时给我拿书包）问我：这些东西都是赏给你的吗？我当时含混地对他们说：有的是赏我的，也有修理之后还送回宫里来的。可是，长期以来，只见出，不见入，他们心里已明白大半，只是不知道弄到什么地方去了。"

1945 年 8 月 17 日，溥仪一行被苏军和人民解放军俘虏。溥仪一行被送往苏联，溥仪随身携带的法书、名画、珠宝玉翠，由人民解放军收缴，交东北人民银行保管。

溥仪和他的总理张景惠被押往西伯利亚的赤塔，然后，押送抚顺战犯监狱。这时，溥仪才交代，在他的随身行李箱子的夹缝之中，藏有珍贵的

皇宫稀世之宝面世

▲ 溥仪（中坐）、陈宝琛（溥仪之右）、朱益潘（溥仪之左）等在天津静园

珠宝。然而，打开箱子，夹缝内什么都没有。

溥仪携带逃跑的法书名画 100 余卷，包括晋、唐、五代、宋时的名家佳作，大多数是《石渠宝笈》所著录的乾隆皇帝鉴赏的名品。其余珠宝玉翠之类，也都是宫中的上乘珍玩。这些国宝，见于溥仪《赏溥杰书画录》中。主要有：

《曹娥碑》，晋王羲之书，宋高宗题跋；

《步辇图》、《萧翼赚兰亭图》，唐阎立本画，1923 年 11 月 19 日溥仪赏赐溥杰携带出宫；

《梦奠帖》、《行书千字文》，唐欧阳询书，欧氏真迹传世仅仅 4 件，溥仪携出两件；

《草书四帖诗》，唐张旭书，五色笺，狂草书庚信古诗 4 首。宋徽宗内府旧藏，传入清宫；

《论书帖》，唐怀素书，1923 年 11 月 23 日赏溥杰携出宫；

《写生珍禽图》，五代黄筌画，1923 年 11 月 24 日赏溥杰携出宫；

《溪山雪积图》、《潇湘图》、《重溪烟霭图》、《夏景山口待渡图》等，都是南唐画师董源的画作，1923 年 10 月 20 日始，赏溥杰携出宫，其中，

《待渡图》随身携带；

《方丘敕》、《蔡行敕》、《瑞鹤图》、《临古图》、《王济观马图》、《写生翎毛图》、《摹张萱虢国夫人游春图》，题宋徽宗书、画，1923 年 11 月 19 日等赏溥杰携出宫；

《寒鸦图》、《小寒林图》，题宋李成画，溥仪 1923 年 12 月 12 日赏溥杰携出宫；

《女史箴》真迹、《九歌图》、《放牧图》、《白莲社图》、《君明臣良图》、《前代故实图》、《韩幹狮子骢图》、《唐明皇击球图》、《商山四皓会昌九老二图》，题宋李公麟画，1923 年 10 月 21 日等赏溥杰携出宫；

《诗经图》，南宋马和之画，宋高宗书经文 16 卷，乾隆皇帝极为推重，特地命名自己的画库房为学诗堂，溥仪随身携带《唐风图》、《陈风图》、《鲁颂图》、《周颂清庙之什》4 卷，1923 年 9 月 28 日至 11 月初 8 日等，赏溥杰携出宫；

《江山秋色图》、《莲舟新月图》、《仙山楼阁图》、《荷亭消暑图》，题南宋赵伯驹画，还有其弟的《万松金阙图》，1923 年 11 月 20 日赏溥杰携出宫。

3）国兵哄抢小白楼

1945 年，溥仪一行匆匆出逃长春伪满皇宫之后，伪皇宫一下子安静了下来，仿佛成了一座空城。

负责看守这座皇宫的国兵，依旧坚守岗位，守护着这座空城。可是，国兵们奇怪地发现，曾在溥仪身边的那些侍从，怎么一个个神情怪怪的，鬼鬼祟祟地进出皇宫，还携带了一些小巧精致的财物。

有个值勤的国兵，偶尔走过小白楼。由于好奇，他向楼门张望，看到门窗紧闭，可是，从窗子看进去，发现有许多木箱整齐地摆放在那里。这些木箱，就是从天津张园、静园搬运到长春的国宝秘籍箱子。国兵破窗而入，打开木箱，惊奇地发现，箱内有许多小木匣；再打开小木匣，更加吃惊地发现匣内竟然是暗花纹黄绫包裹着的一卷东西。

国兵以为是一卷女人喜欢的绫罗锦缎，不经意地打开，黄绫内竟然是一些色泽较为暗淡的古画，画布较为结实，好像是五色锦的，上面有书签

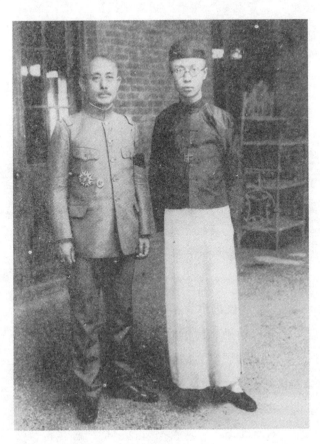

◀ 溥仪与天津日本驻屯军
司令高田村树合影

和长长的丝带，带上附有白玉别子。再展开，发现有字，有画，有图章，有签名，赤金闪烁，五彩缤纷。国兵大为疑惑，不知道这些是何物？值不值钱？接连打开几卷，都是这些玩意，国兵好不扫兴。但没办法，也许值几个钱呢？于是，他顺手拿了几卷。

国兵回到大门值班室，何排长正在那里，注意了国兵的行动，问清来由。有点文化的何排长知道这些国宝的价值，决定暂且隐瞒，然后不动声色地组织偷运。可是，这个情况很快传开，许多国兵开始行动，特别是几个念过书的国兵更是跃跃欲试，行动迅速。军官们想控制局面，已经太晚了。负责值勤的国兵一批批地进入小白楼，由暗到明地抢劫，大批国宝悄然流失。

国兵站岗，都有一定的时间，他们只能在规定的时间内才能进入皇宫。这样，他们在有限的时间内，充分施展本领，寻找最好的最有价值的东西。

小白楼被一个个的木箱占据了空间，楼内可转动的地方有限，开箱、开匣，展画、展观，国兵们为了争夺国宝开始发生冲突，有的大打出手，有的为了争夺一卷而撕成几段，有的珍贵国宝瞬间被毁！

米芾是北宋四大家之首，他的代表作，就是著名的《苕溪帖》，是书写在澄心纸上的 6 首诗，可谓古书画中的精品，誉满天下。可是，这样一件件稀世国宝，竟然遭受到前所未有的破坏：包首锦一段，不知去向；引首是明代大臣李东阳 70 高龄的绝笔手书篆文"米南宫诗翰"5 字，被人撕去；帖心、前隔水、后隔水，被揉成一团，完全变形；书心被子撕毁了一大块，残缺 10 字！

这次国兵哄抢小白楼，所幸内府秘籍没有殃及，原因是这些书籍体积较大，不好携带，也不知道有何价值。但是，国兵们嫌这些书籍碍事，随意地推倒、翻腾，扔了一地："当溥仪逃出长春伪宫之后，看守伪宫的伪军国兵，发现他们的傀儡皇帝早已潜逃，留下的一些侍从人员鬼鬼祟祟，把伪宫内的轻便财物逐渐携出，预为脱身之谋。于是，伪军亦不甘落后，先是下级军官拿（上级军官拿重头），随后国兵们也参加进去，彼此心照不宣。只有那些宋、元善本图书，似乎无人问津，即是偶尔有人取出一两函，嫌它体积大，分量又沉，不便携带，又将它扔掉。于是，翻得乱七八糟，凌乱不堪，无法收拾矣！"

4）东北货

东北货，就是流失在东北的皇宫珍贵文物的简称。

大栗子沟流失的国宝，是货真价实的宫廷文物，是第一批东北货。

溥仪一行匆忙逃到大栗子沟煤矿，狼狈不堪。可是，这一行浩浩荡荡，60 辆大车，令人目眩，人们不知道由军队戒严的这个大型车队究竟装的是什么。车队从长春到双阳，经过伊通、梅河口，最后到达鸭绿江上游的大栗子沟。

60 辆的车队，随行人员一大群，皇帝和他的随侍、臣僚、皇亲、国戚、护卫军等，这么多人，突然来到这样一个穷乡僻壤的地方，日常饮食首先成为大问题。当时，纸币已经成为废物，摆在众人面前的难题是：用什么换些粮食来充饥？只有一个办法，就是用携带的宫中珍贵的金银珠宝

和名人字画，换些可吃的粮食。可是，谁又识货呢？又有什么有眼光的财主能够出重金购买？

经过再三斟酌，溥仪拿出了相当数目的名画，交给近侍，将这些宝物存放在当地士绅大户家中，换些吃的。后来，从这些乡绅手中，发现了这些宫廷珍宝，包括：唐代画师韩幹的《神骏图》，南宋画师赵伯驹的《莲舟新月图》，宋徽宗的《王济观马图》，元代赵孟頫的《水村图》，明刘铎的《罗汉图》等。

小白楼流失的国宝，也是货真价实的宫廷文物，是第二批真正的东北货。

小白楼流失了多少国宝文物，没有一个具体的数字。但从许多史料上看，流失的国宝，触目惊心，主要有：

《积时帖》，唐虞世南墨书；

《地官出游图》，唐周昉绢本彩绘；

《职贡图》、《步辇图》，唐阎立本绢本彩绘；

《三马图》，北宋画师李公麟画，上附苏轼手书《三马记》；

《诗稿》，北宋陈泊手迹，卷末有司马光等12位名家手跋；

《易说》、《苕溪帖》，北宋书家米芾手迹；

《二札帖》，北宋大臣范仲淹手迹；

《江山佳胜图》，南宋夏圭纸本设色长卷；

《历代钱谱》，南宋徐本绢本设色钱谱，小楷谱文；

《西岳降灵图》，南宋牟益画，有元代画家赵孟頫的墨迹；

《尺牍三帖》，元代画家赵孟頫和他的夫人、儿子的墨迹三帖；

《三蔬图》、《秋江待渡图》，元钱选手绘，画上有作者生活写照的题诗；

《御史箴》，元鲜于枢大字楷书长卷，上有周驰、乐元璋、郭大中等名家题跋等。

杨仁恺先生对这场浩劫，深感痛惜，他沉痛地说："原藏于长春伪宫小白楼的历代法书名画，在很短的时间内，经过值勤国兵的一番争夺洗劫，剩下满楼空箱空匣和散在各个角落的花绫包袱，凌乱之景，无法言喻。上面所列举者，只是荦荦大端，与实际损毁数字自然有很大的距离，

已足以使人惊心动魄了！历史上，除去六朝梁承圣三年萧绎的火焚法书名画，隋大业十二年和唐初武德二年黄河运载遭落水之厄外，此次的浩劫，可算是历史上屈指可数的人类精神、物质文化的第四次大灾祸！"

5）海外秘密收藏

溥仪盗运出宫的国宝，在东北长春风云流散，一部分由溥仪携带，绝大多数由值勤国兵抢劫，一部分在大栗子沟流失。所有这些东北货，一时成为国内军政人员和国外富商、收藏家搜集、征购和抢夺的焦点。由于国内的风声日紧，手中掌握着这些国宝的人千方百计出售奇货，获得暴利，而随着国外商富等特殊群体的介入，这些无价之宝渐渐流传到国外，成为私人和国有博物馆等公私收藏的镇宅之宝。

1945 年是最为混乱的年份之一，日本投降，国民党和共产党夜以继日地派兵到东北，占领重要城市、港口和交通要道。国民党是以统治者的国民政府身份接受东北地区，并用美国的飞机空降军队，占领东北。国民政府管理松懈，特别是国宝秘籍方面，没有一个法令严格禁止珍贵文物出口。这样，大量的东北货堂而皇之地从东北涌向边疆口岸，流出国门。

海外公私收藏东北货，数量惊人。

美国纽约大都会博物馆，收藏中国名画 430 余件，其中，东北货 17 件。名收藏家王季迁立场所藏宋元名画 25 件，转让大都会博物馆。顾洛阜先生是收藏中国宋元名画的大家，其收藏之精、之富，品质之优，都令人惊叹，他将自己的收藏捐赠大都会博物馆。这样，大都会博物馆成为中国名画的主要收藏地之一，其主要作品有：

唐韩幹《照夜白图》，五代《别院春山图》；

宋屈鼎《夏山图》、宋米芾《云山图》、宋高克明《溪山雪霁图》、郭熙《树色平远图》、宋李公麟《豳风图》、宋乔促常《后赤壁赋图》；

南宋李唐《晋文公复国图》、南宋马和之《鸿雁之什图》、南宋《胡茄十八拍图》、南宋赵孟坚《自书梅竹三诗》；

元钱舜举《王羲之观鹅图》、元鲜于枢《石鼓歌》、元倪赞《虞山林壑图》、元王振鹏《维摩不二图》、元张羽《山水图》、元赵孟頫《双松平

远图》等。

明钱毂《兰亭修禊图》，清《康熙南巡图》第三卷等。

美国普林斯顿大学博物馆，收藏中国书画也十分丰富，主要有：

宋黄庭坚《张大同题语》、李公麟《孝经图》、王洪《潇湘八景图》、米芾《三札帖》，南宋张即之《楷书金刚经》；

元钱舜举《来禽图》、赵孟𫖯《丘壑图》、《赵氏一门合札》、柯九思《上京宫词》、鲜于枢《御史箴》、康里《草书柳宗元梓人传》，明沈度《真草书诗》等。

堪察斯城纳尔逊博物馆，收藏中国书画也久负盛名，有许多都是绝世孤本，主要有：宋许道宁《渔父图》，李成《晴峦萧寺图》，南宋江参《林峦积翠图》，夏珪《山水图》，元任仁发《九马图》，盛懋《山居纳凉图》，张彦辅《棘竹幽禽图》等。

杨仁恺先生说："大都会、普林斯顿两个博物馆内，庋藏的宋元书画，可称美国、欧洲博物馆之冠，并非夸大！"

港台地区的东北货收藏，主要包括：

《诗经·豳风图》，香港王文伯收藏。

《别院春山图》，五代作品，王文伯收藏。

《溪山雪霁图》，五代董源画，香港陈仁涛先生收藏。

《金英秋禽图》，宋徽宗御笔画，陈仁涛先生收藏。

《芦汀密雪图》，北宋梁师闵绘，宋宣和内府原装，有宋徽宗御笔题签，香港余协中收藏。

《杜秋娘图》，元人周朗绘，周氏作杜秋娘像，康里氏书唐杜牧《杜秋娘诗》，书、画合璧之佳作，余协中收藏。

《三骏图》，元任仁发绘，余协中收藏。

《商颂图》，南宋小吴生马和之绘，南宋高宗书，清乾隆皇帝经过鉴赏，收藏于学诗堂的十四卷名迹之一，上钤学诗堂印；1923 年 11 月 19 日，赏溥杰携带出宫，由香港荣广亮先生收藏，后携至美国，转售波士顿博物馆。

《灯戏图》，南宋画师朱玉绘，以白描手法描绘上元节宫廷生活习俗，人人头戴面具，身穿彩衣，发簪花枝，最前一人持牌领行，上书"庆赏上

元美景", 后有执扇 12 人、秉烛 12 人, 生动地展现了南宋真实的宫廷生活, 极其珍贵, 全卷由香港陈光甫先生收藏。

《谢昌元座右自警辞》, 南宋文天祥 38 岁时书于湖南长沙, 香港周游先生收藏。

《自书梅竹三诗》, 南宋书画家赵孟坚书, 周游先生收藏。

《三世人马图》, 元赵孟頫画白马, 其长子画青斑马, 其孙子画桃花点子马, 周游先生收藏。

《树色平远图》, 北宋郭熙画师绘, 香港张文奎收藏。

《吴江舟中诗》, 北宋书画大家米芾绘, 张文奎收藏。

《林峦积翠图》, 南宋江参画, 张文奎收藏。

《楂木诗》, 宋苏轼书, 台湾私人收藏。

6) 政府征集和收购

溥仪携带出宫的国宝秘籍, 在长春风云流散之后, 政府方面和关心国宝命运的有识之士, 一直采取积极措施, 千方百计地进行征集和收购。政府的征集和收购, 主要是指国民政府和中央人民政府的积极征集和收购。

刘时范是国民政府东北地区的一位民政厅长, 喜爱书画, 精于鉴赏。他是国民政府的几位接收大员之一, 他所收获的国宝最为丰富: 一方面为政府和上司多方搜集长春散出的国宝; 另一方面自己选择珍贵的国宝悄悄收藏。刘氏收获的国宝, 主要有: 北宋韩琦《二牍》, 南宋马和之《诗经·齐风图》, 明文征明《自书诗》和明沈周的《菖蒲图》、宋濂的《自书戴伯曾序文》等。

郑洞国将军是国民政府派到东北的又一位接收大员, 是东北地区的最高军事长官。他用大量黄金收购了长春散出的许多历代书画名迹, 包括: 宋李公麟的《吴中三贤图》, 元赵孟頫的《浴马图》、《勉学赋》, 元马逵《久安长治图》, 元人合璧《陶九成竹居诗画卷》等。新中国成立后, 郑氏以郑佑民的名义, 将元赵孟頫的《浴马图》捐献给故宫博物院。

王世杰是文化界的名流, 有两个头衔十分显赫, 一是武汉大学校长, 一是国民政府教育部长。新中国成立前夕, 他前往台湾, 任国立故宫博物院迁台文物审查委员会负责人, 终老于故宫博物院任上。

王先生是一位学者, 也是一位古董行家, 特别喜爱收藏古代书画。五

代李赞华《射鹿图》，从长春散出之后，辗转来到北京琉璃厂，最后落入王世杰之手，1948 年携去台湾。

曾担任长春伪皇宫警卫任务的国兵金香蕙，是辽宁盖县人，曾当过小学美术教师。他在这次小白楼抢劫活动中，收获颇丰：将 30 余卷宋元书画存放在好友刘国贤家里，自己携带 10 余卷认为最珍贵的国宝，回到自己的故乡。新中国成立前夕，他卖出了两件：一是马远的《万籁清泉图》，《佚目》中无此卷，杨仁恺先生认为可能是《溪山秋爽图》，此画一直下落不明。一是明唐寅的《事茗图》，此画 20 世纪 60 年代由故宫博物院收购。

金香蕙将手中的明文征明《老子像》和清张若霭《五君子图》送给其叔叔，后一再转卖，由旅顺博物馆收藏。更为珍贵的是，图后附有小楷《太上老君说常清静经》。

最为可惜的是，新中国成立初期，金氏的妻子地主出身，因为害怕，竟然将丈夫抢劫来的国宝扔进了火坑，化为灰烬！这些国宝包括：晋王羲之《二谢帖》，南宋马和之《诗经·郑风图》，南宋陈容《六龙图》，岳飞、文天祥《岳、文合卷》等。

从长春流失的国宝秘籍，通过政府渠道接收、搜集和收购的，大部分拨交故宫博物院收藏，一部分则交当地相关部门管理，最后正式接收。如沈阳故宫博物院、辽宁省博物馆等相关对口单位。

杨仁恺先生说："从溥仪携逃时所获的国宝中，拨归前东北博物馆接收典藏，名正言顺，本无问题。而东北博物馆从全面考虑，将全部珠宝玉翠转交沈阳故宫，也是出于全局观点，值得称许。1952 年，清理及回收长春伪宫散佚历代法书名画，从数与质的方面说，不减于溥仪携逃的分量。后来，全数上缴国家文物局，转拨故宫博物院。"

北宋初年王著书《千字文》，是清宫收藏的一份重要墨迹，乾隆皇帝极为喜欢。王著是书法闻名天下的，宋太宗慕名，召入宫中，为皇帝侍书。宋太宗喜爱书法，留下了不少书林佳话，其中，有一些故事就和王著有关。王著很聪明，千方百计让太宗勤习书法，巧于应对，多方规谏，深得宋太宗的信任。太宗的书法，在不知不觉间，日新月异，几年后，太宗回看自己的书法精进，不敢相信，也深为叹服。

王著是位书法大家，对于鉴赏，造诣不深。他深得皇帝的宠信，奉旨编纂《淳化阁帖》，疏于考证，使得一部旷世奇帖，错误百出，特别是将大名鼎鼎的米芾《法帖题跋》、黄伯思《法帖刊误》搞错了，让人不能容忍，令世人感叹，让许多大家为之扼腕，甚至痛心疾首。其实，错则错矣，有什么关系？乾隆皇帝的心胸就完全不同。

王著的书法，流传下来的极少，收录清宫，纳入皇帝鉴赏之列的就是《王著书千文真迹》一卷。

这卷佳作，卷前有乾隆皇帝的七言题诗，写出了王著的修养和特色，乾隆皇帝认为这位书林才子擅长书法，不大精通鉴赏，这有什么关系？有这一卷精品传世，足矣。乾隆皇帝为这篇旷世佳作题写的诗作，也反映了这位旷世奇才的皇帝独有的宽广胸怀：

> 考古虽然多有舛，临池何碍是其长。
>
> 一千文抚精神蕴，八百年腾纸墨光。
>
> 初仕成才遇淳化，疑摹智永识欧阳。
>
> 侍书际会传佳话，訾议宁须论米黄！
>
> 甲午新正上澣，御题。

清乾隆皇帝书引首，在手卷之前隔水题写七言律诗，后幅则是历代大家的题跋，包括宋周越、元欧阳元、明项元汴、清于敏中等人。这卷绝世珍品，1923年10月初10，溥仪赏赐给溥杰，携带出宫。经过小白楼哄抢，此卷下落不明。杨仁恺先生说："据当时留长春之于莲客所云，（《王著书千字文》）原件已毁。"事实上，这件真迹，王著书正文、乾隆皇帝书引首和部分题跋，下落不明，但乾隆题诗和周越后跋尚存于世！这段稀世珍迹，辗转流传到台湾。2006年3月16日，台湾著名作家李敖先生将这段真迹捐赠给故宫博物院。

9. 故宫博物院三大馆

1）故宫博物院

1924年11月5日，溥仪和他的后妃们被驱赶出宫。11月24日，由

第一章

社会各界知名人士和政府官员组成办理清室善后委员会，以公正的态度，清点清宫遗物，办理各种善后问题。委员会设委员长 1 人，由李煜瀛先生担任，下设委员 14 人：民国代表 9 人——汪兆铭（易培基代）、蔡元培（蒋梦麟代）、鹿钟麟、张璧、范源濂、俞同奎、沈兼士、葛文濬、陈垣；清室方面 5 人——绍英、载润、宝熙、耆龄、罗振玉。当时的摄政内阁发布命令：（清室善后）委员会结束之后，即将宫禁一律开放，备充国立图书馆、博物馆之用。

按照《办理清室善后委员会组织条例》和摄政内阁的指令，委员们讨论故宫博物院的名称和组织条例，确定故宫博物院是一个长期的事业机构，性质如同图书馆、博物馆，因为珍本秘籍、文物珍宝如此丰富，机构内肯定包含图书馆、博物馆。考察世界各国博物馆，特别是各国皇宫博物馆，通常包括博物馆、图书馆两大部分。如大英博物馆，其藏品就是图书、文物，由 18 世纪汉斯爵士遗赠的私人图书馆、文物和 19 世纪英王乔治四世捐赠的大量藏书构成，因之成立图书馆、博物馆。

1912 年 2 月 12 日，清帝溥仪退位之后，紫禁城被称为故宫。各国有直接以皇宫命名博物院的，如土耳其伊斯坦布尔托普卡珀宫博物馆、德国柏林皇宫博物院。在北京，既然博物院以故宫为院址，主要职责是收藏、整理、保管和利用清宫所遗留的国宝、文物、图书、档案，最后，确定成立故宫博物院，院中设立两大馆：图书馆、古物馆。图书馆之下，设立图书部、文献部。选出董事 21 人，理事 9 人，并产生了《故宫博物院临时组织大纲》。

故宫博物院设立临时董事会和临时理事会，设立董事 21 人：严修、卢永祥、蔡元培、熊希龄、张学良、张璧、庄蕴宽、鹿钟麟、许世英、梁士诒、薛笃弼、黄郛、范源濂、胡若愚、吴敬恒、李祖绅、李仲三、汪大燮、王正廷、于佑任、李煜瀛。设理事 9 人：李煜瀛、黄郛、鹿钟麟、易培基、陈垣、张继、马衡、沈兼士、袁同礼。

溥仪出宫以后，在谈到宫中的稀有珍宝和宫廷秘籍时说："宫中之物，系汉唐以来历朝之物。吾既逊位，不得而私。一切珍宝，本来出自人民，吾不得据为己有，望国民政府，公诸人民。"

2) 古物馆

1925 年 10 月，故宫博物院成立，最初设立两大馆：古物馆，图书馆。故宫博物院理事会公推易培基为古物馆馆长，张继为副馆长。馆址最初设在隆宗门内南屋三间，后迁往慈宁宫北部的西三所。1928 年 6 月，国民政府接管北京以后，任命李煜瀛为故宫博物院委员长，易培基为故宫博物院院长兼古物馆馆长。

故宫博物院又从社会各界聘用古器物、历史、文献等方面的专家学者出任古物馆专门委员会委员，负责审查、鉴别宫廷书画、铜器、磁器、竹器、木器等宫藏古代器物和珍宝。古物馆古物委员会，专门委员有：江庸、沈君默、吴瀛、俞家骥、容庚、陈汉第、郭葆昌、福开森、邓以蛰、钱桐等。另有三位德高望重的委员，到任后不久即故去：丁佛言，廉泉，曾熙。

3) 图书馆

故宫博物院图书馆，接收的是清宫各皇家书室收藏的古旧图书。陈垣任图书馆馆长，袁同礼、沈兼士任副馆长。馆中设图书、文献二部，以紫禁城西部的寿安宫为馆址，而图书馆文献部的办公处设在紫禁城外东路的南三所。1926 年 12 月，江翰任故宫维持会会长，图书馆接收了国务院移送过来的观海堂、方略馆、资政院原藏古书和前清军机处军机档案，图书馆组织人员进行全面整理。

1927 年 11 月，王士珍任故宫博物院管理委员会委员长，故宫博物院仍设古物馆、图书馆，图书馆下设图籍、掌故二部，任命傅增湘为图书馆馆长，袁同礼、许宝蘅为副馆长。图书馆负责提取各宫殿图书集中于寿安宫，分类收藏。1928 年 6 月，易培基任院长，聘用庄蕴宽为图书馆馆长，袁同礼为副馆长。1929 年 5 月，成立图书馆图书专门委员会，聘请全国古籍方面的知名学者出任专门委员：陈垣、张允亮、陶湘、朱希祖、卢弼、余嘉锡、洪有丰、赵万里、刘国均。

4) 文献馆

1927 年 6 月，图书馆文献部改称掌故部。1928 年 10 月，故宫博物院调整院设机构，设立秘书、总务二处和古物馆、图书馆、文献馆三馆——

第一章

从此，掌故部从图书馆中分离出来，单独成立文献馆。文献馆系宫廷文献宝库，专门收藏宫廷文献档案，计有一千余万件，主要包括五大类：内阁大库档案，军机处档案，内务府档案，宗人府档案，宫中档档案。但明代的档案却极少，仅3000余件，而且主要是明末时期的兵部档案。

档案是活的历史，每一份档案都代表着一个重大历史事件或一件真实的历史故事。可惜的是，有许多重要的历史档案，由于人为的原因而惨遭损毁，这之中最著名的事件便是"八千麻袋事件"。

清末宣统元年（1909），清室决定修缮年久失修的内阁大库。修缮之前，将大库内收藏的大部分《实录》、《圣训》暂时移送大库南边的银库；库藏的书籍、档案一部分存放在大库内，一部分存放在文华殿两庑。

不久，内阁大学士管理学部事务的军机大臣张之洞先生，奏请以内阁大库所藏书籍设立学部图书馆，其余则系"无用旧档"，请求焚毁。大学问家张之洞的奏请，清室自然同意。第二年六月，内阁大库修缮完成。库藏的《实录》、《训圣》仍旧送回大库，库藏的书籍、档案，则如张之洞所请，没有送回大库。学部派参事罗振玉先生，前往内阁接受库藏书籍。

大学者罗振玉看到堆积如山的书籍和档案，随手翻阅，觉得均很珍贵，绝不是"无用旧档"，而是近代史上十分罕见的稀世史料。罗振玉立即上奏张之洞，请求留下这批珍贵档案，不能焚毁。这批档案就这样幸免于难，侥幸保存了下来：全部交学部收存，一部分拨交国子监南学，一部分送贮学部大堂后楼。

1913年，北洋政府教育部于国子监旧址设立历史博物馆，该馆接管了这里的档案。3年后，历史博物馆迁至午门，档案也随之带到午门进行整理：部曹数十人，每人拿一根木棍，将满地的档案随意乱拨，稍整齐的收藏起来，其余的则统统装入麻袋，准备处理。待处理的档案多达八千麻袋，重15万余斤，该馆仅以4000元的破烂价卖掉！这便是"八千麻袋事件"。万幸的是，这批档案因为罗振玉出面收购，得以保存下来。

宫廷奇珍秘密装箱

第二章

宫廷奇珍秘密装箱

1. 专家挑选国宝

1931年，沈阳事变，日军虎视眈眈，准备将战火引向中国华北。故宫博物院感到形势危急，奏呈国民政府应急方案：请有关专家将院中所藏百万件文物，选取精品，装箱南迁。国民政府审时度势，同意了这一方案。

当时的紧急情形，参预其事的当事人这样记述："溯自九一八，日人占领我东北，华北之屏障已失。不意三三年开战伊始，国难日深，榆关告警，平市垂危。当时，遂有将文物分迁京、洛之议。然平津人士，多以为京、洛两处，均无适当之仓库可以贮藏，势难安全，群思制止。而政府当局则以为，国宝沦入战地，或遭敌掠，或被摧残，实为我国文化上莫大之损失！乃经中央政治会议，决议南迁。唯以数量浩繁，迁运手续烦难，固非轻而易举者。"

那志良先生谈到当时情形，感慨说："1931年9月，东北发生了'九一八'事变，大家明白了日本的野心，是想先得到了东北，再向南侵。平津一带，如果发生了战事，故宫里这些国宝，就有危险了。当局认为必要时，应当把这些文物迁运到安全地带。现在就应当准备，就装了箱，紧急时搬运着方便。"

故宫国宝装箱南迁，是当时国民政府决定的，由行政院代理院长宋子文亲自密电启运。档案记载："迭经本院当局与中枢人士文电筹商始行启运决定。本院于三三年二月间，接到行政院代理院长宋子文密令：启运。本院遂即开始筹备，选择精品，分别装箱，编号造册，加封标识。荏苒数月，并连同前古物陈列所等家，选择一万九千余箱，分五批装火车，经平汉、陇海、津浦、京沪等路，运到上海，租妥楼房，入库保存。"

文物装箱工作，是从1932年秋天开始的。虽然有人认为这是杞人忧天之举，但事实证明这是明智的决策，为后来的突发事件赢得了宝贵的时间。1932年秋初，故宫博物院理事会立即通过装箱南迁决议，报请国民政府核准以后，故宫职能部门和三大馆立即行动起来：秘书处和总务处负责各项准备和协调工作，三大馆则着手本馆文物精品的装箱南迁。

文物装箱，可是一门专深的学问。一方面，是文物古董、宝贝书籍如何装？另一方面是哪些国宝秘籍应该装？那志良先生记述说：

院中主持人员的打算是：一、箱件不必用新箱，买那种装纸烟的旧木箱就可以了。二、棉花可用黑棉花，就是那些旧棉衣、棉被拆下来的，再经弹过一次的棉花。三、工人没有装过箱，万一装得不好，运出去后打碎了如何交代？决定找那些古玩行里专装出口文物的工人来装，比较放心。谁知，这三个办法，都有毛病！第一，那些装香烟的旧箱本来就不稳固，木料很薄，文物装进后晃晃动动，颇有危险。第二，旧棉花已没有弹性，失了用棉花包装的原意，而且装的时候棉絮到处乱飞，味道难闻。一位同事告诉大家，这叫回笼棉花，是用穿过的棉衣、不用的垫子，甚至婴孩尿垫，再经弹过，人家只能用它做垫子，我们怎能拿来包宝贝？第三，那些请来的装箱工人，到此摆着专家的姿态，拿很高的工资，时常用教训的口吻和我们谈话！……院长听从了大家的意见，叫我们把那旧箱移交给图书、文献两馆，他们装书籍、档案，使用旧箱，没有破伤的危险。

2. 秘请古玩商人指导装箱

国宝文物的装箱，有两大秘诀，一是紧，二是隔。当时，故宫三大馆都是选派有关方面的专家来挑选国宝、秘籍，他们的想法是，北京有可能沦为战场，应当尽量装最好的文物，尽量装满，尽量减少箱数而增加件数。那志良先生说："三馆——古物、图书、文献装箱时，他们都认为北平有作为战场的危险，应尽量把重要文物装了箱，并抱着设法减少箱数、增加件数的心情。例如，吴玉璋先生装的铜器箱，后来在上海开箱检查时，把铜器搬出来核对后，再装回去时，装不下了。拿出来再重装，仍是不能把所有铜器装进原箱！大家在那里抱怨，当时何必装这许多？而不知原装箱人是一片好心！……图书馆的书籍，文献馆的档案，他们也是装得满满的！唯有秘书处的箱，不是如此。秘书处那时的权责很大，所有宫中文物，在各馆没有把他们应当保管的文物提走之前，一律皆由秘书处保管。我们装箱的文物，都经过我们写过提单，提到我们馆中都能装箱，他

宫 廷 奇 珍 秘 密 装 箱

们不必经过这手续，他们可以直接到各宫殿去装。那些职员，对文物、图书、文献，一概不懂，叫他们装箱，就有应该装的不装，而那些毫无价值的东西却装了箱！

秘书处的职员虽然不大懂文物，装了一些"毫无价值的东西"，这是相对价值连城的文物而言的，实际上，绝大多数装箱南迁的都是珍贵的国宝。当时，故宫博物院关于文物装箱的规定是很严格、很细致的，装什么、不装什么通常都要请示院长。故宫博物院主任欧阳道达先生参与了装箱工作，他在给故宫马衡院长的信中说："本院第三次院务会议讨论事项，总务处提案中，有关于南迁所字号箱拟请令饬拨还本院云云：南迁所字号箱，在伪政府时，分院已办移交，并呈报在案。现既议决，建议上级机关当候指示办理。唯有二事，须于移运前决定：一、在抗战时，为检查潮湿、损伤等项，启封、重装之所字号箱，原经决定须开箱按册点交，目前，是否即应完成是项手续？抑待上级机关关于拨还这一问题指示而决夺？二、京字号箱中，尚有所字号文物，在移运前应否办理移交？以上二事，敬请先生即予指示，俾有遵循。"

装箱工作开始于 1932 年秋天，到 1933 年 5 月方才结束。古物馆、图书馆、文献馆都是由集中精通业务的专家精心挑选，许多珍贵国宝秘籍被装箱南迁。

3. 国宝装箱——古物馆

古物馆负责的宫廷古物，种类繁多，品种多样。其中，最为珍贵的就是为历代皇帝们所津津乐道的书画、瓷器、陶器、玉器、铜器和金银器。

清代宫廷收藏着中国古代丰富的书法、书画手卷，这些珍稀之物，都是历代宫廷流传下来的，是历代皇帝御笔之作和各朝名家珍品。这些历代书画佳作，一直主要集中存放在内廷东六宫的钟粹宫和斋戒之地的斋宫，其他皇帝和后妃们生活起居的重要宫室，也有相当一部分珍稀书画，共计9000 余件。

清宫遗存的这些书画名作，包括西晋、东晋、隋、唐、宋、元、明、

清名家佳作和清朝皇帝的御笔珍品。其中，主要有：

东晋王珣行草《伯远帖》卷，隋展子虔《游春图》卷；

唐虞世南行书《摹兰亭序帖》卷，唐阎立本《步辇图》卷；

唐韩滉《五牛图》卷，唐颜真卿行书《湖州帖》卷；

五代杨凝式草书《夏热帖》卷；北宋王诜《渔村小雪图》卷；

北宋张择端《清明上河图》卷；

南宋李唐《采薇图》卷，南宋高宗赵构真草《养生论》卷；

元赵孟頫《水村图》卷，明唐英《函关雪霁》轴；

清王翚《秋林图》轴，清郎世宁《聚瑞图》轴等。

书画中的精品，凡留存宫中的，都精选装箱，几乎网罗一空。

▲ 专家挑选书画精品

玉器是清朝历代皇帝、后妃之所爱，清代宫中玉器，数量之众多，品种之精美，都是史无前例的。玉器中的精品，集中在斋宫，这次全部装箱南迁。

瓷器历来是中国宫廷的至爱，也是中国历代宫廷之中收藏最多、品种最为齐全、做工最为精美的古物之一。

第二章

宫廷奇珍秘密装箱

宫中瓷器的精华，集中在东六宫的景阳宫，包括宋钧窑、哥窑、汝窑、官窑、龙泉窑，元钧窑、临川窑等宋元名窑精致瓷器，有 3700 余件；还有景祺阁，收藏有 3400 余件明瓷精品，所有这些瓷器 7000 余件，全部装箱！

古物馆所选择的南迁国宝，是宫廷珍宝的精品，全部装箱，都是按照英文顺序进行编号，从 A 到 F，共 2585 箱；后来，又补充了 46 箱，按照天干编号。

古物馆木箱按照英文编号的 2585 箱，包括：

A，瓷器 1058 箱；玉器 158 箱；铜器 55 箱；

B，书画 128 箱；杂项 380 箱；新提 806 箱等。

其中，B 类玉器 158 箱内，有 3 箱装的是宫中的稀有碑帖。当时，碑帖和玉器库房紧邻，挑选玉器的专家知道这些碑帖的珍贵，顺手将它们提出，放在玉器库房中，装箱时随同玉器一起装箱，专门负责编号的人就将它们编入玉器类中。

E 类杂项 380 箱，是宫中一些珍稀玩赏类的珍宝，包括：朝珠、如意、文具、扇子、印章、漆器、玻璃器、鼻烟壶、雕刻品、多宝格器玩等。

后来补充的古物馆珍宝 46 箱，包括：

乙，玉器 14 箱；

庚，铜器 2 箱；

丁，剔红 10 箱；

戊，景泰蓝 15 箱；

己，象牙 5 箱等。

4. 秘籍装箱——图书馆

图书馆的古旧珍贵秘籍，包括两个部分：一是存放于收藏珍贵秘籍原地的特藏珍本书籍，一是集中于寿安宫的各宫殿古书。图书馆首先将存放于原地的特藏秘籍就地装箱，然后在寿安宫将重要书籍，精选装箱。图书馆装箱秘籍，按照分类编号，分别以各类古书的首字，或者代表性文字，

或者收藏地按序编号，共计装贮 1415 箱：

　　藏字 2 箱，宫中秘本《龙藏经》；

　　内字 6 箱，内阁实录库藏秘籍；

　　佛字 13 箱，宫廷秘本佛经书；

　　满字 23 箱，宫中秘籍满、蒙文刻本；

　　图字 32 箱，文渊阁《古今图书集成》；

　　绝字 34 箱，明清绝刻本；

　　志字 46 箱，地方志珍本；

　　大字 54 箱，宫廷秘本《大藏经》；

　　甘字 54 箱，宫廷秘本《甘珠尔经》；

　　观字 62 箱，观海堂杨守敬藏书；

　　善字 72 箱，宫廷善本秘籍；

　　龙字 108 箱，宫廷秘本《龙藏经》；

　　殿字 228 箱，清宫武英殿刻本书；

　　《四库全书》四部书：

　　经字 85 箱，《四库全书》经部；

　　史字 129 箱，《四库全书》史部；

　　子字 139 箱，《四库全书》子部；

　　集字 183 箱，《四库全书》集部；

　　《四库全书荟要》四部书：

　　荟经字 28 箱，《四库全书荟要》经部；

　　荟史字 46 箱，《四库全书荟要》史部；

　　荟子字 26 箱，《四库全书荟要》子部；

　　荟集字 45 箱，《四库全书荟要》集部。

　　图书馆这次装箱南迁的宫廷秘籍，选取的是宫廷中最为珍贵的书籍，主要包括：

　　文渊阁《四库全书》，36533 册，《排架图》4 函；文渊阁《古今图书集成》，5020 册；

　　摛藻堂《四库全书荟要》，11178 册，《分架图》1 函；皇极殿《古今

图书集成》，5020 册；

乾清宫《古今图书集成》，5019 册；清乾隆年朱印《大藏经》，108 函；

清乾隆朱印《满文大藏经》，32 函；

藏文《龙藏经》、《甘珠尔经》，各 108 函；

善本书，13564 册；宛委别藏，784 册；

观海堂藏书，15500 册；地方志，14256 册等等，还有大量宋、元、明抄本，宋、元刻本，满、蒙文刻本，佛经、乾隆石经等等，共 1415 箱，计 14 万余册。

5. 档案装箱——文献馆

文献馆档案，堆积如山。专家们考虑，选择最为重要的宫廷秘档和史实类书籍，包括文档、册宝、图像、戏本、乐器、服饰和实录、圣训、玉牒、起居注，等等。清代宫廷秘档，主要包括：宫中档、刑部档、军机处档、内务府档、清史馆档、内阁大库档等。

宫中档是有关皇帝、太后在处理政务、皇室财政和宫中生活诸方面的重要档案秘籍，包括皇帝信任大臣的重要奏折、重要官员的引见单、上驷院的机密档、皇家银库的机密档、给皇太后、皇上的请安折等。

这次挑选入箱的宫中档案秘籍，主要有：

银库档，124 箱；

奏折，121 箱；

杂单，110 箱；

请安折，54 箱；

上驷院档，35 箱；

引见履历，17 箱。

军机处档是指王朝中枢机构的军机处所经手和处理的档案，包括皇帝对有关军事、政务的指示和批示，有关重大军事行动的剿捕秘件，有关重要官员的引见档案，以及军机大臣们处理的朝廷政务档案。这批秘档，不仅包括汉文的，还有满文的，主要有：汉文折、满文档、上谕档、军机

档、引见档、剿捕档等。

这次装箱的军机秘档，包括：

杂档，6573 册；

满文档，1845 包；

军机档，909 包；

汉文档，263 包；

杂项档，98 箱；

杂册，87 函，又 47 册。

内阁是清雍正皇帝之前的国家政务中枢，军机处成立以后，内阁虽然仍保留着，但大权旁落，不过，有关朝廷的奏折、朝仪等政务活动，内阁都要一一存档，交内阁大库收藏。所以，内阁大库档案，内容十分丰富，极有史料价值，主要包括：敕令、诏书、军令、条约、红本、满文档等。

红本，就是高级官员向皇帝奏报政务的文书，凡是有关政务、刑名、钱粮等军国事务的方方面面，文武大臣和封疆大吏等重要官员都可以上书皇帝，他们的奏本由内阁直接进呈皇帝御阅。大臣的奏本，称为题本。题本送到内阁之后，负责有关事务的内阁大臣对题本的内容，提出处理意见，就是拟出批语，称为票拟。皇帝接到题本，参阅大臣的票拟意见，提出自己的看法。皇帝阅准之后，内阁和批本处先后用票拟文字，以满、汉文，用红笔批于题本之上，成为皇帝正式批示的奏本，称为红本。

内阁大库档，这次装箱的重要档案有：

红本，1139 箱，乾隆五年至光绪二十四年不曾间断的奏本秘档；

史料书，293 箱，顺治十年至光绪二十九年不曾间断的史料秘籍；

军令、条约，39 箱；敕书、诏令，6 箱；

满文档，2548 册；满文老档，575 册。

宫廷册宝一类的国宝秘籍，主要是一个王朝权力象征的宝玺和帝王后妃身份标志的宝册以及各种珍稀的印章。这次南迁装箱的宫廷册宝，包括：

皇朝宝玺，25 方，一直收藏于交泰殿；

皇帝后妃玉册，171 册；

各式印章，1157 枚；

第二章
宫 廷 奇 珍 秘 密 装 箱

珍贵印匣，20件。

图像历来是中国宫廷之中，十分稀有之物。在照相术没有发明之前，图像一直是十分珍贵的，珍贵在于它的稀少，因为，除了国家疆域绘成图谱秘籍之外，很少有图像资料存世。能够流传于世间的图像，一是皇室图像，主要是皇帝、太后和皇帝的后妃们的肖像画、生活起居图，以及巡游图、大婚图；二是大臣图像，主要是开国功臣像和有重大影响的勋臣、名臣像；三是舆图，是国家的山川地理、边界疆域。

这次装箱的宫廷图像秘籍，共有1500件，包括：

图像，662件，主要是皇帝像、后妃像、名臣像、南巡图、大婚图、礼器图等；

舆图，734幅，主要是皇舆图、边疆图；

地图铜版，104块。

戏剧活动在中国宫廷之中，历来是十分繁盛的，特别是宋代以后，大量戏本纷纷问世。清代宫廷之中收藏的戏本，都是皇帝、太后、后妃们喜爱的本子和王朝大典、宫廷节令所需的内府戏本。

这次装箱南迁的宫廷戏本，有807册，包括：昆腔戏本419册，乱弹戏本388册。

乐器是皇宫中的重要器物，从王朝所有重大典礼，到宫中娱乐，都离不开各种各样的、能奏出美妙声音的乐器。太后、皇帝吃饭的时候，也会有乐工演奏妙曲。乐器是朝廷典礼、祭祀之时演奏庄重雅乐的重要工具，也是后宫娱乐生活的必需品，许多太后、皇帝喜欢乐器和乐器奏出的美妙音乐，因此，乐器成为历代宫廷之中的重要收藏，有些乐器甚至成为国宝的象征。

这次南迁装箱有宫廷乐器，共有160箱，包括：镈钟、特磬、编钟、编磬、方响、排箫、管、鼓、琴、笙等。

礼仪之邦的中国，历来注重服饰。尤其是讲究尊卑等级的中国宫廷，服饰是十分严肃的，有着极其严格的规定。服饰包括布料和成衣两大宗，成衣包括衣服和饰品，这些历代皇帝、太后和后妃们所享用的衣物，都是用料考究，做工精致，饰品珍稀华贵。因此，服饰是中国历代宫廷之中最

为丰富的，也是历代皇家库房收藏中的一大宗。

这次装箱南迁，宫廷服饰有 200 余箱，主要有：冠服、盔甲、仪仗、戏衣，等等。

史料类的秘籍，是指皇室家谱类的《玉牒》、皇帝生活记实的《实录》、皇帝重要训示的《圣训》、宫廷生活记录的《起居注》等，都是秘藏深宫、由皇帝指定的专门人员记录和撰写的皇家秘籍。清历朝皇帝政务活动纪实的《清实录》，有内府精抄本、精刻本等各种珍贵秘本，包括大红绫本、小红绫本、大黄绫本、小黄绫本、满文本、汉文本、蒙文本等多种。

这次装箱南迁的史料秘籍，包括：

《清实录》、《清圣训》，507 箱；《清玉牒》，94 箱；《清起居注》，1190 册。

其中，《清实录》包括：乾清宫小红绫本、皇史宬大红绫本、内阁实录库小黄绫本以及大量的满文本、汉文本、蒙文本等。

文献馆基本是按类装箱，箱号既不用分类项的缩写字，也不按英文字母排，而是统一按照"文"字的序号编排，从 1 号起，顺序排列，共计 3773 箱。

文献馆装箱精品秘籍，共计 3773 箱，主要包括：

内阁大库档，1516 箱；

实录、圣训，507 箱；

宫中档，461 箱；

军机档，365 箱；

戏衣，200 箱；

乐器，160 箱；

玉牒，94 箱；

刑部档，86 箱；

清史馆档，77 箱；

起居注档，66 箱；

图像，62 箱；

册宝，35 箱；

宫 廷 奇 珍 秘 密 装 箱

内府档，32 箱；

盔甲，32 箱；

地图铜版，26 箱；

仪仗，16 箱；

舆图，17 箱；

陈列品，9 箱；

剧本，5 箱；

武器，5 箱；

印玺空盒，2 箱等。

6. 珍玩装箱——秘书处

故宫三大馆挑选精品国宝文物，紧急装箱之际，故宫秘书处也奉命：选取特藏珍玩精品装箱。

按照分工，故宫博物院所藏文物，古物馆、图书馆、文献馆各自提取负责的古物、图书、文献等馆藏文物，所有提取和保管的文物存单，都存放在故宫博物院秘书处；院中三大馆没有提取的、仍然存放在各个宫殿原地的文物，则统一由秘书处负责和保管。

秘书处负责的这些宫廷文物，都是历代宫廷之中的特藏珍品，其中，有许多都是稀世之宝，十分珍贵。秘书处知道所管文物的非凡价值，深知责任重大，奉院方之命后，立即组织专家、学者和所有工作人员，分别到各主要宫殿去提取特藏文物，并将这些珍宝一一装箱，分别编号。

故宫秘书处的装箱国宝，主要是按照宫殿和类别装箱的，装箱文物则也是按照两个系列编号：

一是按照类别。"丝"，代表纺织品文物；"缎"，代表缎库文物。

二是按照宫殿。"长"，代表长春宫文物；"康"，代表寿康宫文物。

故宫秘书处的装箱工作，比三大馆的装箱工作要晚些，但是，秘书处是故宫的政务中枢，工作效率较高，装箱的珍宝更多。秘书处的装箱文物，都是各式各样的珍品和珍玩之物，涉及珠宝、玉玩、文具、皮衣、丝

绸、家具等各个方面，主要包括文房四宝、皮衣皮帽、绸缎织锦、盆景钟表、玉牒秘档、家具珠宝等种类，大大小小，林林总总，应有尽有，先后总计 5600 余箱，比古物馆、图书馆两馆装箱珍宝秘籍之和还要多出 1600 余箱！

这些珍玩之中，按照类别装箱的文物，共计 1292 箱。

故宫秘书处按照宫殿提取的文物，比例很大，是秘书处装箱文物精品的主体，共计 4180 箱。

7. 北京故宫的精品

装箱南迁的故宫宫廷文物精品约 40 万件，依旧留存在故宫博物院紫禁城宫殿内的，仍有近百万件，这其中绝大部分都是货真价实的真品，都具有极高的艺术价值和历史价值，其中的精品依然不少，也依旧耀人眼目，绝不逊于南迁中的精品。

故宫博物院继续集中各馆留存的文物，清点各库库存遗物，在集中和清点中，就发现了许多珍品。

古物馆一直计划把北五所改建成库房。但因各房舍内存物太多，在文物南迁前只将敬事房改成了库房；文物南迁后，又空出了寿药房，便顺利地改成库房，使馆中库房进一步扩大了。

古物馆将集中古物的手续简化，以宫殿为单位，一次将所属古物全部提走入库，然后再按类收藏。这样，古物馆先后发现了所属玉器、瓷器、陶器、书画、铜器方面的许多精品。

书画方面的精品包括：五代杨凝式《神仙起居法》墨迹卷，宋苏轼《墨竹》、《种橘帖》真迹卷，宋赵子固《墨兰》真迹卷，元赵孟頫《绝交书》卷，清王《雪江图》、《武夷叠嶂图》卷等。

书画方面最值得一提的是，清宫廷画师意大利人郎世宁所画的两份《十骏图》：一份载于《石渠宝笈初编》，收贮于御书房，由郎世宁一人所画，十幅十马分别命名为奔霄骢、赤花鹰、雪点雕、霹雳骧、云驶、万吉骦、阚虎骝、狮子玉、自在骁、英骥子，一份载于《石渠宝笈续编》，收

存于宁寿宫，十骏中三骏是郎世宁所画，另七骏为同是宫廷画师的波希米亚人艾启蒙所画，十骏分别称为：红玉座、如意骢、大宛骝（系郎世宁画）和驯吉骝、锦云骓、蹀铁骝、佶闲骝、胜吉骢、宝吉骝、良吉黄（系艾启蒙画）。

文物精品南迁时，古物馆只找了这20幅中的11幅，包括郎世宁的8幅——奔霄骢、赤花鹰、雪点雕、霹雳骧、云驶、红玉座、如意骢、大宛骝和艾启蒙的3幅——蹀铁骝、宝吉骝、良吉黄。也就是说，在南迁装箱的书画中，只收了存于宁寿宫的《十骏图》中的六骏和存于御书房的《十骏图》中的五骏，还有九骏没有找到。这次清点时，找到了余下的九骏，正是《石渠宝笈》所记载的真品。

图书馆善本书库的书全部装箱南运。文物南迁以后，图书馆重建善本书库，选择明什刻本和书品较佳的抄本入充，计经、史、子、集、丛书，共11600余册。殿本书库也全数装箱南迁，只留下了一些抄本，于是，从复本书库和经、史、子、集各库中挑选殿本充实这个特藏书库，共有16600余

◀ 图书馆工作人员清点留
存文物

册。其余各书库，仍有很丰富的库藏：经部书库 9400 余册，史部书库 30100 余册，子部书库 11300 余册，集部书库 13800 余册。据最后统计，图书馆没有装箱南运、留在寿安宫库房中的图书，包括善本、殿本、抄本、经、史、子、集、丛书、佛经、道经、圣训、方略等，共有 297000 余册。

文献馆留下的档案更多，堆积如山。

▲ 翁方纲《书札一通》轴

国宝大迁移（上）

1. 国宝出宫前后

珍贵宫廷文物南迁，最后确定的起运日期是 1933 年 2 月 5 日深夜。在此之前，起运日期多次变更，因为北京人坚决反对国宝文物南迁。最初确定的起运日期是 1933 年 1 月，押运文物的人员正式通知准备启程。故宫博物院负责押运古物国宝的是那志良、杨宗荣、易显谟和吴子石等人。那志良先生回忆说："我们接到这个任命之后，有了不少的麻烦。有时，有人打电话来，指名要找哪个人，然后问：你是不是担任押运古物？接着又说：当心你的命！又有人说，在起运时，他们要在铁轨上放炸弹！家里的人，劝我辞去这个工作，我告诉他们：他们是吓人而已，怕什么？"

押运的人员虽然不怕，但他们心里也没有底，不知道这件事情是好还是不好。不过，他们觉得，将国宝秘籍南迁，让它们远离战火，也许是一件好事，有利于保存这些珍贵文物。只是让这些从未离开宫廷的国宝突然迁出深宫，任何人都感到心里不是滋味，更何况是懂得国宝文物历史价值的故宫人！

最为关键的是，日本的魔爪伸向了入侵华北的最重要门户——锦州，这里是连接北平所在的满洲、热河、河北的交汇点。1932 年 1 月，日本悍然入侵上海，关东军同时进攻热河。3 月，日军占领了热河省，并攻下了华北门户的山海关。从热河到北平，直线距离只有短短的 50 公里，日军可在一天之内直抵北平城下。国民政府毅然决定：国宝秘籍，立即南迁。

那志良先生回想这段历史，感慨万千。他说："外面反对迁运的声浪，一天比一天高。政府虽然百般解释说：故宫文物，是国家数千年来的文物结晶，毁掉一件就少一件，国亡有复国之日，文化一亡，就永远无法补救！古物留在这里，万一平津作了战场，来不及抢运，我们是不是心痛？尽管你怎么说，没有人听你这一套！政府并没有灰心，仍然积极地筹备起运。1933 年 2 月 5 日夜间装车，2 月 6 日起运。为什么要夜间装车？第一，那时的谣言太多，倘若真的有人破坏，后果堪虞。夜间，街道上车马已经不多，而且可能用戒严法肃清车辆、行人。第二，车站上夜间没客

国 宝 大 迁 移（上）

车开进开出，容易维持秩序。2月5日中午起，大批板车开始拖进院里来。这板车是当时很受欢迎的货车，用人驾辕，用人推拉，而载运量比马拉的车少不了许多。利用了些时，把车装好，车待启运。天黑了，警察局来了电话，说外面已经戒严了。于是车辆开始移运，一辆接一辆。"

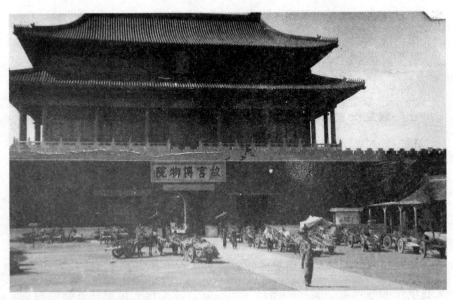

▲ 一批板车正待命转运文物

　　宫廷文物珍品先后分五批离开故宫，武装押上火车南迁。

　　第一批南迁文物是1933年2月5日装上火车，2月6日起运。

　　据当时参与南迁工作的人回忆，查阅了当时的有关详细资料，第一批南迁文物，共装了整整两列火车。从北平出发南下，沿平汉线，一路风驰电掣，没有任何阻碍，也没有炸弹爆炸，很顺利地直抵郑州。到郑州后，火车改变路线，沿陇海线向东运行，抵达徐州以后再改津浦线到达浦口。南迁的目的地第一站是这里。

　　3月中旬，政府方面终于作出决定：古物、图书部分，全部运到上海；文献部分，全部存放南京。各方面立即行动起来。押运文物的故宫人，先将文献馆文献运过长江，送到南京行政院大礼堂收贮妥当——这批文物，后随第四批文物也运到上海。文献安顿好后，接着运古物、图书，在浦口将文物卸下火车，装上招商局的江靖轮，此轮是用作专用运送文物的轮

船，没有任何闲杂人等，由浦口直航上海。

上海存放文物的地点确定在法租界天主堂街，是一座七层楼的大仓库，钢筋水泥建造的大楼，很结实，也很安全。这里是当年仁济医院的旧址，与别的房屋不相连，相对很独立，有利于警卫和消防，谁也不知道这里存放着什么，只看到军人在警戒，以为是军事要地。

第一批文物顺利入库保存以后，故宫博物院派定专人在南京、上海文物库房专责保管，所有押运文物的故宫人在上海待了几天，便迅速返回北平。

2. 国宝分批南迁

国宝分五批南运。

政府方面，看到第一批文物顺利南迁，决定将所有装箱的精品，陆续起运；与此同时，北平古物陈列所也接到内政部密令：选取文物精品装箱南运。随后，颐和园、国子监也都接到密令选取文物装箱南迁。

故宫博物院有了装箱和南迁的经验，便有责任、有义务多协助上述各文物单位做好选取、装箱和南迁工作。故宫派工作人员前往古物陈列所，帮助他们选取文物精品，细致装箱，运上火车南迁。故宫派人应颐和园方面的邀请，前去鉴定文物，选取精品装箱；然后颐和园委托故宫代为南运这些文物。故宫派两位专家朱家济、吴玉璋负责颐和园文物的选取、装箱和南迁工作。国子监的石鼓，行家认为是稀世珍品，无论多么困难，也应该装箱南运。故宫博物院古物馆副馆长后升任院长的马衡先生，就是主张装箱南运的代表人物。石鼓顺利地被确认装箱，这项工作由故宫博物院专家庄尚严先生负责，是由古玩商人达古斋经手装箱的，装得结实而安全。

从第二批南迁文物开始，除故宫博物院文物之外，又加入了古物陈列所、颐和园、国子监文物精品。

南迁文物先后分五批运完，从1933年2月6日至5月15日，历时近4个月时间，共计南迁文物19557箱，其中，故宫博物院文物13491箱，包括古物馆2631箱、图书馆1415箱、文献馆3773箱、秘书处5672箱；附运文物6066箱，包括古物陈列所5415箱、颐和园640箱、国子监11箱。

文物太多，法租界的天主教堂七层楼哪里装得下？又在英租界四川路仓库租了一层，专放文献馆文献，就是从南京移运过来的那部分。

这批南迁文物，虽都是精品，但在精品之中还有最为珍贵的。这些最珍贵的宝贝便都集中存放在法租界天主教堂库房的第五层。这一层的每一个库门上都装有警铃，一旦遭遇不测，库门一碰，捕房的警铃便会立即鸣叫起来，全副武装的军人会马上赶到。

每一个库门，加固两把锁，钥匙由故宫博物院保管一份，行政院委任中央银行掌管另一份。每次开库，必须由故宫博物院会同中央银行两方面一起开库，否则，就无法入内。

3. 上海清点

运抵上海

1932 年 5 月，第五批南迁文物运抵上海，至此，五批共 19557 箱宫廷文物精品如数存放于上海，分贮于法租界和英租界两处。

这五批文物因从装箱到南运一直时间匆匆，根本没有工夫一一登记造册建账，因此，自第四批文物运抵上海以后，故宫博物院的押运员便留下一批，在上海造册建账。

五批文物抵沪后，北平和上海同时对库存宫廷文物进行点收。

上海确定了几条点收原则：

一是统一编号。五批到沪的文物，来自不同的单位，即使是同一单位，如故宫博物院，也是来自自成体系的不同部门，装箱的编号五花八门，头绪太多。这次把每一馆、处的箱件集中一处，规定一个字来代表，按序编号。马衡接替易培基任故宫博物院院长，统筹上海的点收事宜，马院长确定"沪上寓公"四字分别代表故宫古物馆、图书馆、文献馆、秘书处的存沪文物。

二是统一钤盖印章。易培基院长的涉嫌盗宝案对故宫博物院的所有人员震动都很大，大家有了戒心，也就格外谨慎。马院长提议，所有存沪文物中能盖章的如书画、图书、纸片等，都一一钤盖一印作为标记，以示点

收。钤什么印？有人建议，刻一方"故宫博物院收藏印"钤盖，但马院长不同意，觉得这仍欠妥当，主张应由其他机构经手去印章，经手盖印，负责保管，而不应由故宫博物院工作人员保管，故宫人员只负责点收即可。

马院长的话，令故宫博物院工作人员大为吃惊，感到马衡院长真如惊弓之鸟，谁也没想到平静如水、斯文的马院长竟如此地如履薄冰，更没想到易院长的涉嫌盗宝案对他有如此大的震动和影响。马院长既说话了，谁还驳回去？

讨论的结果是：既然教育部派人员监察，就由教育部刻一方"教育部点验之章"，由教育部监委委员保管这方印章。此印长 3.8 公分，宽 2.6 公分。印刻好后，便按计划行事，开始点收、盖章。

点收开始不久，问题就出来了：这枚印章这么大，遇上小的书画、图书、纸片怎么办？而且存沪文物中这类小的有很多。再交理事会讨论，一致的意见是，再刻一枚小的。小的很快就刻好了，长 2.2 公分，宽 1.2 公分，印文和印的形状与大的一致。

但是，到点收扇子时，问题又出来了：扇子的扇骨很狭小，即便小的一方印章，也无法钤盖。问题出来了，大家再商议，议出解决的办法，最后的意见是：扇骨上不盖印章，贴一小纸签，签上钤盖监察委员舒光宝的小椭圆形私人印章。

三是审查和登记。南迁文物精品清册上的名称都是依据清室善后委员会当初点查后编印的《点查报告》，这里面有一些从名称、品质到朝代等方面都是不可靠的。故宫博物院与监委会商议，凡是没有经过审查委员会审查和定名的并认为有疑义的，就将该物包好，监委会在包外签名盖章、留待日后交审查委员会鉴定，且在点收清册上注明"待审查"。南迁文物清册上只写了文物的品名、件数，太过简单，这次点收过程中一一作详细的登录记载，写明名称、质地、色彩、尺寸、款识、完好与破损情况等。

四是补号与印清册。南迁文物的编号，有的转运过程中遗失的，在清册中注明"号待查"。这次点收，一律将缺失的都补齐，三馆一处文物，分别用四个字代替：秘书处"全"，古物馆"材"，图书馆"宏"，文献馆"伟"，四字合为"全材宏伟"。点查完毕后，将点查结果汇在一起，油

印成册，取名"存沪文物点收清册"。这个清册十分重要，是以后各个时期清点南迁文物的原始清册，各箱各件都以此为依据。

4. 朝天宫

宫廷文物精品南迁时，国民政府就决定了把这批珍贵国宝存放于首都南京。但南迁匆匆，南京没有足够的库房来收存这批国宝，所以出现了第一批文物珍品停放于浦口长达一个月之久而不知道运往南京还是上海的情况，南京方面因实在挤不出满意的地方，便只好全部转运上海。

20世纪30年代初期的上海，经济很繁荣，人称东方不夜城，但治安也实在令人担忧，而且，上海存放珍宝的库房，非常潮湿，很不利于存贮珍贵文物；加上这里人口稠密，三天两头就有火险，火警的鸣叫令人心惊胆战，因此，存放上海，不过是权宜之计，南京方面的选址、修缮等工作随着文物和南迁而紧锣密鼓地展开。

1933年5月，第五批南迁文物国宝运抵上海。7月，故宫博物院理事会召开第一次会议，原则上通过了成立故宫博物院南京分院，并将南迁国宝存放于南京。1934年12月，故宫博物院举行第四次常务理事会议，理事王世杰正式提出议案，将南京朝天宫全部划归故宫博物院，正式成立故宫南京分院，并作为仓库地点将存沪的全部南迁文物存放在这里。经过理

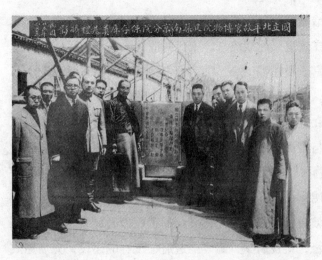

◀ 故宫博物院南京分院
宣告成立

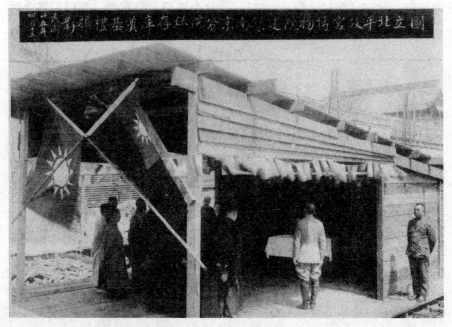

▲ 故宫博物院成立南京分院奠基仪式

事会商议通过，呈送国民政府行政院核准，获得批准。这样，南京存放国宝的库房顺利得到解决，故宫博物院南京分院也顺利宣告成立。

依山坐落的朝天宫地势高旷，占地面积达 138 亩，宫殿楼阁因山作势、巧夺天工、飞檐翘脊、壮阔宏丽，数公里之外，就能从绿树掩映的山地中看见这参差起伏的宫殿，非常美丽。

朝天宫，是古代冶城的旧址。三国时这里是重要的冶铁铸造中心。五代时期吴王杨溥最早在这里兴建紫极宫，宋代时改称天庆观，元代改为玄妙观，旋又升为永寿宫。明建都南京，洪武十七年时，太祖朱元璋下令重建此宫，改称朝天宫。宫殿后有一处重要的建筑，称为万岁亭，朝廷所有大的朝贺礼仪，都要在这里先练习入朝贺仪，确定无误后才允许进入大内朝贺。这里有集惊险与精美于一身的飞霞、飞云、景阳三阁，入此三阁凭栏远眺，京师人文风物尽收眼底。

清同治四年，李鸿章任两江总督，想大力推动教育，将这里改建为府学，建成了棂星门、戟门、大成殿两庑，其余的工程因时局紧张而无法进行。曾国藩任江南总督，重视儒学，继续推进府学工程的建设，先后建成

国 宝 大 迁 移 （上）

了崇圣殿、敬一亭、宫墙、泮池、牌坊、府学头门照壁、明伦堂、尊经阁、教授训导二署和名宦乡贤忠义孝悌等祠，成为南京最重要的古迹之一。

1935 年 4 月，故宫博物院理事会决议，推举内政部部长、教育部部长和理事罗家伦、理事李济、故宫博物院院长马衡等组成朝天宫工程委员会，诸人任工程委员会委员，负责工程具体各项进程。这一议案顺利地获得了国民政府的通过。

朝天宫作为当年的府学重地，此时由教育部管辖。1935 年 7 月，教育部正式将朝天宫移交给故宫博物院。

将府学学堂的朝天宫改建成收存文物珍宝的库房有相当的难度。学堂是学生活动的场所，讲究宽敞明亮，以人为中心，而库房则是国宝收存的场所，讲究隐蔽安全，以物为中心。国民政府将工程款项很顺利地拨下，改建迅速展开，首先是改建库房的工程夜以继日地进行，然后再着力于兴建南京分院的办公室、展览室等。

占地 138 亩的朝天宫，改建时分为不同的区域。东部明伦堂背后一带，地势广阔，易于守护，空气的干湿程度适宜，决定将这里改建成国宝库房。西边相对应的一线，地势狭长，没有办法改建库房。中间地带，是清代兴建的府学建筑，从崇圣殿、大成殿、戟门到棂门，都基本保存完好，这次只作修缮后加以保留，作为故宫南京分院的展览室。

珍藏国宝的库房要求很高。库房一律都是由钢筋水泥建成的，分上中下三层，每一层一个库，各层在前面截出一间相对独立的地方作为办公室，不与库房相通。库房的后面是一座长满绿草的小土山，土山的下面，特地开掘一个山洞，做密实的加固处理，作为一个特藏库，与前面地上一层的一库连通——地洞库房，建在厚实的土山下面，即使遭遇飞机空袭，炸弹也无可奈何，大家便叫这地洞库房为保险库。保险库收藏着最为珍贵的国宝。这里的库房有点像一级军事监狱，也有点像当年关押失宠后妃的冷宫：门窗都紧闭着，除了三层上仅有六七寸见方的小窗之外一律没有窗子，库内的空气流通全靠机器来调节，温湿度都要保持适宜的范围之内。

朝天宫兴建工程，在 1936 年 3 月动工，8 月份全部完成。

国宝大迁移（下）

第四章

1. 皇宫珍宝西迁

珍藏南京

朝天宫库房改建完成了，故宫博物院奏请将存在上海的南迁珍宝迁运南京。

1936 年 11 月，国民政府行政院核准将所有存沪文物运往南京。12 月 8 日，各项准备工作就绪后，正式开始转运。

这次从上海运往南京，也是先后分五批。转运的方法是：从上海到南京下关，由火车运输；从下关到朝天宫，改为汽车运输。一路上全由全副武装的军警护卫。

这次运往南京的南迁文物精品，除了先后五批的所有南迁文物之外，还包括一百箱文物，这一百箱文物是：故宫博物院精选宫廷精品参加伦敦中国艺术国际展览会的文物 80 铁皮箱，参加艺展会初选入选而复选被淘汰的文物 7 箱，古物陈列所参加伦敦艺展的文物锦囊空盒 2 箱，前故宫博物院院长易培基涉嫌盗宝案法院认为有疑问的文物 11 箱。

1935 年 5 月，文献馆南迁文物中的满文老档 8 箱被运回北平。1936 年 2 月，满文老档 1 箱从北平再次运到上海。这样，文献馆南迁文物少了 7 箱，总数由 3773 变为 3766 箱。从上海运往南京的文物，因为又增加了 100 箱，减去文献馆少了的 7 箱，总数上较之存上海时多出 93 箱，共计 19650 箱。

秘密西迁

日本鬼子对于华北、华东的侵略一直在作积极的准备，人们能清楚地听见其霍霍的磨刀声。1936 年 12 月，故宫博物院南迁文物精品，全部由上海转运到南京朝天宫装有空调的仓库之中；所有南迁文物全部转送到这里，共有 19650 箱。

时局更加险恶。

战云正向华北、华东地区逼进。

1937 年 7 月 7 日，双眼血红的日本鬼子发动卢沟桥事变，悍然点燃了

华北地区的战火。日本鬼子随之在华北展开了疯狂的侵略，攻城略地，杀人放火，华北大地在悲痛中呻吟。

8月4日，11朝古都的北平陷落。

8月13日，日军登陆上海。

面对险患的时局，故宫博物院毅然决定：宫廷珍宝文物，向后方疏散。

国民政府也不谋而合，所有文物珍品，全部向后方疏散。

南迁宫廷珍宝从此踏上了一条颠沛流离之路。事实上，从离开紫禁城那一刻起，南迁文物精品便踏上了充满荆棘的艰难之路。

2. 第一批西迁国宝

从北平南迁时，战火还没有在华北、华东、华中地区点燃，火车在中原腹地行驶还较为安全。但这一次却不同了，日本鬼子将战火在中原大地上全面点燃，他们仗着空中优势随时深入中原腹地轰炸，南京、武汉等长江重镇均处于危险之中。在这种情形下，文物向后方转移，必须悄悄的，做些伪装，并分散转移。

第一批是参加伦敦中国艺术国际展览会的80箱文物精品，包括参展的文物和未参展的以及在南京保留未送去的文物，80个大铁皮箱，装得满满的。故宫博物院奏请先转移这批精品，行政院也认为很必要，立即同意。

1937年8月14日，即日本鬼子在上海登陆的第二天，第一批文物悄悄由南京装上专用舱船，逆长江而上，在武汉汉口换装舢板，渡到长江对岸的武昌，然后换上火车，由武昌运到湖南长沙岳麓山，存入湖南大学图书馆。

按最初的计划，在湖南大学的后山中，挖一条很深的山洞，收藏这批珍贵文物。然而，局势日甚一日的恶化，战火由上海到南京到武汉到长沙，越燃越近，连长沙火车站都被轰炸。因此，这第一批文物，看来长沙也非久留之地，只好决定再次转移，迅速转移。

果然，不出所料，没过多久，日寇的飞机一次次飞临长沙上空，炸

第四章

国 宝 大 迁 移 （下）

弹像雨点一般地投向重要目标。一座座房屋倒塌了，一片火海，到处是尸体。

湖南大学图书馆被完全炸毁，熊熊大火之后，一片灰烬之中只隐约听见破碎的瓦砾和残垣断壁。

湖南大学后山本拟挖掘山洞的地方聚集了成千上万避难的人群。日本鬼子也把这里视为重点目标，机关枪反复扫射，雨点般的子弹夺去了无数人的生命。

不幸中的万幸是，第一批文物精品已先几天转移，离开了湖南大学图书馆。

押运第一批文物的故宫人真是功臣，他们是庄尚严、曾湛瑶、那志良，另有曾济时先生一路打前站，先行一步安排和布置。庄尚严先生是伦敦中国艺展的中文秘书，一直负责这批参展文物。这次押运这批文物第一批向后方转移，庄尚严先生深感责任重大；同时，顾念妻儿的庄先生带着家眷同行，原打算就停驻于长沙。长沙火车站一炸，庄先生知道，这里不能久留，政府方面也认为文物必须立即转移。

从湖南长沙到贵州贵阳，是从平原地方进入云贵高原，一路上山势日渐陡峭，地形越发复杂，最关键的是，这一带各色人等杂居，土匪出没山中，危机四伏。行政院也认识到湘西一带地方不靖，恐怕途中发生什么意外，再三指示：必须绕道广西桂林，由桂林到贵阳。

当时，广西的情形也十分复杂。统掌广西军政大权的军阀并不与国民政府合作，虽然表面上敷衍，但实则同床异梦，一直作自己的打算。国民政府对此也不得不有所准备，好在是一方军阀，不像一股土匪打劫以后无处寻找，军阀也不敢做得太过分。国民政府为安全起见，决定分三段由湖南进入贵阳。

1938 年冬天，经过多方寻找，终于在贵州安顺距贵阳 200 余里的一座山中发现了一条天然山洞，人称华严洞。山洞很秀雅，洞深壁厚，位于安顺县南门外的读书山山麓，最为可喜的是山洞奇大。大家喜出望外，立即组织工匠在山洞里建房，辟为文物珍宝库房。这里不但安全，任何炸弹都无可奈何，而且还避免了文物最恐怖的潮湿。这真是这批颠沛流离的国宝

的理想寄身之所。

1938 年 11 月，这第一批文物 80 箱国宝全部迁进华严洞，并正式成立故宫博物院安顺办事处。故宫博物院随后又派朱家济、李光第、郑世文等人到这里工作，看护这批国宝。

从南京到贵州安顺，艰辛辗转了足有 6000 余里!

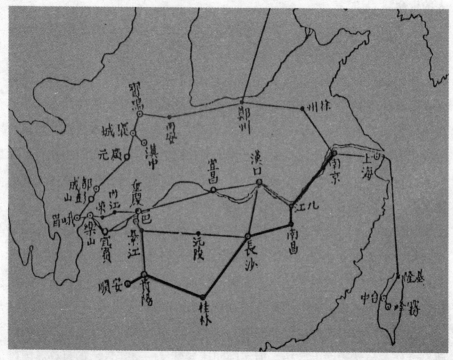

▲ 第一批文物押运路线图

3. 第二批西迁国宝

第二批文物精品，共计 2084 箱，从南京装上船，逆长江而上，运到武汉汉口，先暂时存放在租界的仓库里。马衡院长也另坐火车亲临汉口，具体视察和料理存放第二批文物事宜。

故宫博物院南京分院地下仓库中，还存放有 17000 余箱南迁文物。

水路方面是用轮船运载文物，以汉口为目的地。陆路方面是以车辆为

国 宝 大 迁 移（下）

运送工具，以陕西为目的地。

水路方面很快抢运了共 7000 余箱文物，分装两只大船，分别由牛德明、李光第各押一船逆长江南行，驶往上海。

1937 年 11 月 20 日启航逆行，历时近 20 天，到 1937 年 12 月 8 日，到达汉口。到达汉口以后，清点文物，共有 9369 箱，而绝大多数是非故宫的文物，就是说故宫博物院的宫廷文物只占一小半：故宫文物 4055 箱，其他机构的文物是 5314 箱。故宫文物包括：古物馆 687 箱、图书馆 1158 箱、文献馆 1082 箱、秘书处 1128 箱。其他机构文物包括：古物陈列所 4732 箱、颐和园 52 箱。

这批水路文物 9369 箱到达汉口后，全部存放于洋行仓库之中。

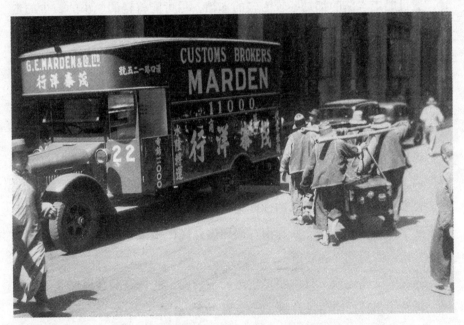

▲ 第二批文物到达汉口后准备存放在租界仓库里

1939 年 9 月 19 日，这批文物，共 9369 箱，一件不少地全部安全地运抵乐山安谷乡，存放于七间祠中。从南京到安谷乡，历时近两年，行程约 5000 里。文物运到了，大家松了一口气。休息休息，翻翻报纸，发现了 1939 年 5 月 3 日、4 日两天重庆被炸的真实报道，有 4400 余人被炸死，3100 多人受伤，大量的房屋被炸毁和烧毁。众人对日本鬼子恨之入

骨，一个个咬牙切齿，同时，众人又庆幸没有辜负人们的重托，这近万箱国宝全部安全地离开了重庆，离开了城市，转运到偏僻的山洞，真是万幸。

4. 第三批西迁国宝

由陕入川

第三批向后方疏散的文物是由陆路经陕西转运四川的一批，这一路上充满了艰辛和磨难，是最为艰苦的一条转运线。

南京抢运时，陆路方面是通过火车装运。当时，从朝天宫库房运出时，通过船走水路的都是些较为轻的木箱，尽可能将轻的、小的、少的走水路，尽可能地往火车站送，这其中就包括从国子监南迁来的石鼓，一个就有一吨以上。

当初在南京抢运时，工作十分艰辛，人手奇缺。故宫博物院留在南京的职员很少，中英文教基金董事会派来协助工作的也只三四人，所幸的是故宫博物院印刷厂的工人有八位自动要求留下来照看文物，协助搬运工作，这样，他们就承担了从朝天宫库房到火车站、码头的文物搬运过程中的押运工作，真的帮助不小。

长安（今西安）市西部约 300 里，地理位置十分重要，一直是历史上兵家必争之地：它的北、西、南三面环山，高山险峻，易守难攻；它又是通往甘肃、四川的交通要道。

这次的陆路运输工具主要是货运列车。确定的线路是从南京北上到徐州，再从徐州转而向西过开封、长安到宝鸡。

国宝专列一进入徐州站，众人开始有些紧张。果然，火车刚刚补充水，加足煤炭，十架日军飞机就明目张胆地朝徐州飞来，直扑徐州火车站，那架势真是大摇大摆，横行霸道，无所顾忌。经过伪装的国宝专列急忙从火车站开出，没过多久，敌机轰炸了火车站，巨大的爆炸声震耳欲聋，车站化作一片火海。押车的故宫员工听着这巨大的爆炸声和噼噼啪啪的燃烧声，吓出一身冷汗，心想，真是分秒之差啊！

国宝大迁移（下）

国宝专列沿陇海线西行，一路上没再遇到敌机追杀，但一进入郑州火车站，又一次遭遇空袭。这次真的又是神佑，国宝专列当时进站后停在车站，专列司机离开了火车驾驶室，空袭突然而至，日本鬼子的机群往火车站投下了大量炸弹，车站周围顿时一片火海。当司机慌慌张张赶回国宝专列时，被眼前的景象惊呆了：火车站停靠的几乎所有列车都被炸弹击中，正燃起熊熊大火，唯独这辆国宝专列，没有一丝火星，没冒一缕黑烟，静静地躺在那里，安然无恙。军警和职员们立即动手，间不容发、刻不容缓地移动专列，让它离开火海。

历时将近一年的时间，存放在汉中的文物于 1939 年 3 月全部运抵成都。

这时，行政院特急命令到了，于 1939 年 5 月底以前，存放成都的全部文物运离成都，转送到更为内地的峨眉。

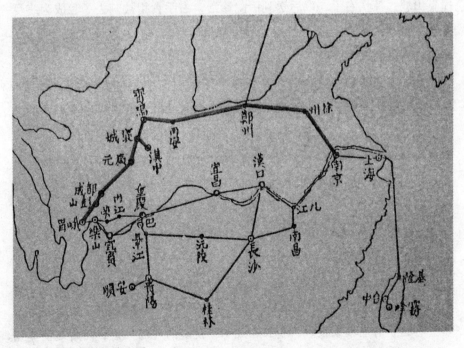

▲ 第三批文物押运路线图

5. 国宝有灵

1939 年上半年，运输文物艰辛备至，马不停蹄。川陕这一带的文物转

运，分成三批，分段运送，显然战线拉得太长了。从陕西褒城算起，南到四川峨眉，绵延 1400 余里，长途跋涉，箱箱文物都是国宝，令人堪忧。

那志良当时是驻蓉办事处主任，这个办事处管辖着褒城、汉中、广元、成都、彭山、峨眉等处的有关事务，牵挂国宝安危的那志良就实行责任分工制，每处一位职员负责，全权管理一切事务：褒城是梁廷炜，广元是曾湛瑶，成都是吴玉璋，汉中是薛希伦，彭山是郑世文，峨眉是牛德明。另派 5 人吴凤培、刘承琼、马惠琛、牛德善、华布鹤负责押运。

1939 年 6 月，成都存放的由陕西送来的陆路文物运到彭山；7 月 11 日，全部运抵峨眉，分别存放在县城东门外的大佛寺和西门外的武庙两处，并在这里成立了故宫博物院峨眉办事处。

古物运输期间，一位押运员刘承琼，在路边休息的时候，被别的车子撞下山坡，摔伤右手，以后送到医院诊治，右手食指被割去了，成为终身残废。翻车的事，也时有所闻，不过都是回程空车，因为车上没有文物，司机就不免大意了。

那志良先生回忆说："我自己也有过翻车的经验。一次是走到宁羌，天已黑了，遇到大雨，司机急于赶路，车速较快，不想道路甚滑，便翻到稻田里去了。人未受伤，弄得满身是泥！还有一次是陪着徐副院长鸿宝乘回程车去视察川陕运输，车正由一个大坡向下开，一个老太婆穿行公路，车甚速，无法停车，司机把方向盘向右边一拐，开向田里去，车子幸未翻倒，而一大片农作物被损坏了。我们正为老太婆庆幸，也为自己庆幸的时候，老太婆过来，把我们大骂一顿，叫我们赔偿她的农作物，她还不知道我们救了她一条命呢！

装运文物的车辆也曾翻过一次车。有一次，绵阳附近的一条河正在修桥，新绥公司的汽车有一辆装了满车文物箱经过这个桥，不慎翻到河里去。押运员打电报来报告，我正在成都，便赶到现场一看，所有这一车箱子，不是"上"字，便是"寓"字，是书籍、档案之属，没有一箱电报震动的文物，而在翻车之时，正值冬天，河中无水，天下真有这种巧事！难道说真是古物有灵吗？

川陕运输，也和其他两路（运输）一样，时常受到空袭的威胁。文物

第四章

国宝大迁移（下）

运出汉中不久，汉中便受到轰炸，贮存文物的仓库也中了弹。那时，梁廷炜先生还在汉中，听到了警报，他打算到城外躲到菜籽地里去，不想还未出城，敌机已经临空，只好躲到一个小桥下面。警报过后，他才知道菜籽地里死伤累累，因为敌机来时，不知由机上投下了什么东西，大家以为是炸弹，纷纷逃走，敌机低飞扫射，所以死伤多人。成都也是如此，第一次被轰炸时，文物刚刚运完不久，我还留在成都处理各地运输的事。警报来时，我与押运员刘承琮躲到大慈寺的防空洞去（所谓防空洞，仅是在地上掘一个坑，上面盖些树枝）。等空袭过后，走出防空洞，看到西面已是一片火海了。这次大慈寺虽未被炸，如果文物未运完，也是相当担心的事。"

这次陆路国宝的运输疏散，真是历尽艰险，顺利地渡过了一次又一次难关，飞机轰炸、窑洞崩塌、桥梁冲毁、洪水袭击、雪崩和翻车，无论哪一件，对于文物珍宝和人员而言，都是致命的，然而一次次都化险为夷。所以，故宫参与转运的职工，多次感叹：天神帮助，真是古物有灵啊！

1939 年 7 月，陆路国宝 7286 箱一箱不少、一件未损地全部运到峨眉大佛寺和武庙。这是离开南京后，已将近两年了。仅从宝鸡开始，用卡车运输，历汉中、成都、峨眉，一路上山路崎岖，翻山越岭，走川过河，颠簸运行就达约 18 个月。

从南京到峨眉，全线行程约 5000 里。

这批陆路国宝 7286 箱，包括故宫博物院文物 6664 箱——古物馆 1730 箱，图书馆 252 箱，文献馆 956 箱，秘书处 3721 箱，其他 5 箱；其他各机构文物 622 箱——古物陈列所 571 箱，颐和园 40 箱，国子监 11 箱。

宫廷文物南迁图：北平至南京

①1933 年 2 月 6 日—5 月 15 日北平至上海南迁文物 19557 箱

其中故宫宫廷文物 13491 箱

②1936 年 12 月 8 日—1937 年 1 月上海至南京

南迁文物总为 19650 箱

其中故宫文物 13582 箱

宫廷文物疏散图：南京至贵州、四川

①南京至安顺 3000 公里 80 箱国宝

1937 年 8 月 14 日—1938 年 11 月

②南京至乐山 2500 公里 9369 箱国宝

1937 年 11 月 20 日—1939 年 9 月 19 日

③南京至峨眉 2400 公里 7821 箱国宝

1937 年 11 月 20 日—1939 年 7 月 11 日

6. 四川三办事处

三办事处分藏珍宝图籍

抗战时期对于故宫博物院来说真是非常时期，一切都是那么严酷和不可思议。

转眼之间，曾令多少人心醉神迷的紫禁城随着北平的陷落也落入了日伪之手。故宫博物院被接管，机构、官员和职员基本保留，仅更换了少数员工；由总务处张廷济主持事务。

北平所在的故宫博物院进入了守城时期，这一守就是八年。

流落宫外的南迁宫廷珍宝，经辗转搬迁，于 1939 年 9 月全部疏散到最后方，分别存放于贵州安顺和四川乐山、峨眉三处。

故宫博物院固有的组织法失去了效用，旧有机构、体制不复存在，一切改为战时临时体制。院长马衡驻守重庆，在临时首都办公；故宫博物院总办事处也随院长设在重庆，由战前的庶务科科长励乃骥升任总务主任；另在存放南迁文物的安顺、乐山、峨眉三处分别设立办事处，合称三办事处。

三办事处由向后大院散时指定的各路负责人任各处主任。三办事处成立之初，职员如下：贵州安顺办事处，主任庄尚严，员工朱家济、李光第、郑世文；四川乐山办事处，主任欧阳道达，员工刘官谔、梁廷炜、欧阳南华、曾湛瑶、牛德明、张德恒、李鸿文；四川峨眉办事处，主任那志良，员工吴玉璋、薛希伦。

南迁文物，运到南京时，总计 19650 箱。

三批向后方疏散，共运出 16000 余箱，尚有近 3000 箱文物陷落在南京。

那志良先生这样写道：

第四章

迁到后方的文物中，安顺办事处所保管的八十箱，是由南迁箱件中选提的精品，不在南迁箱数之内。存在峨眉办事处的箱件中，所列"其他"五箱，也是在南京时为了编目照相等工作临时由原箱提出，暂为另箱储存，仓促起运，不及归回原箱的，也不在南迁箱数之内。所以，疏散到后方去的箱数，实际是南迁箱件中的一万六千六百五十箱，其余二千九百余箱便是陷落在南京的了。

此二千九百余箱中，故宫博物院本身文物有二千七百七十箱，约占南迁总数的五分之一，其他机关文物，存在故宫库房里，经故宫博物院代为运出后其陷京者，古物陈列所仅一百一十二箱，约占南迁总数四十八分之一；颐和园仅十八箱，约占其南迁总数的三十五分之一；国子监的文物，则全部运出了。此外，安徽图书馆存在库里的二十八箱，及中央图书馆存在库里的善本书二箱，也代为运出，分别在渝、蓉两地移交原机关接收。

这次抢运，故宫博物院职员，不分畛域的精神，深得各界人士之赞许。

故宫南迁、疏散和陷京国宝：

故宫博物院→南迁文物编号箱数：沪2631箱，上1415箱，寓3766箱，公5672箱→南迁合13484箱→疏散至办事处乐山4055箱：沪687箱，上1158箱，寓1082箱，公1128箱→峨眉6695箱：沪730箱，上252箱，寓956箱，公3721箱→陷落南京文物2770箱：沪214箱，上5箱，寓1728箱，公823箱。

其他机关：古物陈列所，"所"字编号，南迁时5415箱，疏散至乐山4732箱，疏散至峨眉571箱，陷落南京112箱；颐和园，"颐"字编号，南迁时640箱，疏散到乐山582箱，疏散到峨眉40箱，陷落南京的有18箱；国子监，"国"字编号，南迁时11箱，全部迁至峨眉办事处。

综上所述，故宫博物院南迁文物是13484箱，古物陈列所是5415箱，颐和园是640箱，国子监是11箱，合计19550箱；向后方疏散，故宫博物院疏散至乐山是4055箱，疏散到峨眉是6659箱，加上古物陈列所、颐和园、国子监疏散至乐山、峨眉的文物，全计为16650箱；故宫博物院陷落南京的是2770箱，加上古物陈列所112箱，颐和园18箱，合计2900箱。

三办事处所存国宝:

安顺:参加伦敦国际艺展的文物 80 箱;

乐山:故宫博物院 4055 箱,古物陈列所 4730 箱,颐和园 582 箱,合计 9369 箱;

峨眉:故宫博物院 6659 箱,古物陈列所 571 箱,颐和园 40 箱,国子监 11 箱,合计 7281 箱。

贵阳向南 260 里就是独山,而向西仅 200 里便是存放 80 箱国宝的安顺。贵阳、独山、安顺呈三角互倚之势;从安顺到临时首都重庆,必须经过贵阳;独山陷落,贵阳危在旦夕;贵阳一旦陷入敌手,安顺至首都重庆的联系被切断,后果不堪设想。

故宫博物院鉴于形势危急,其总办事处奉命立即与军事委员会接洽,由军介派汽车从重庆出发,抢运安顺文物入川。军方立即派车。故宫博物院马上电告安顺办事处,做好文物转移的准备。军车开到后,仅用了三个小时便将存放安顺的所有文物全部装上车,还包括办事处的公私物品,一行车队迅速离开了安顺。车过贵阳,也不停留,直接渡过乌江入川。驶抵遵义之后,众人才松了一口气;车队一入川,大家才彻底放下了心。重庆的故宫博物院总办事处已经在重庆郊外的四川巴县石油沟找到一处收存文物的好地方:飞仙岩。正如其名,这里风景优美,正是仙人会聚之所。

安顺办事处撤销,成立巴县办事处。

乐山办事处最初是 7 个库房:宋氏祠堂、三氏祠堂、赵氏祠堂、易氏祠堂、陈氏祠堂、梁氏祠堂、古佛寺。1942 年春,将古佛寺库房撤销,文物并入其他库房。

峨眉办事处原有两处库房:一是峨眉县城东门外大佛寺,二是西门外武庙,都与县城很近。1942 年春,行政院命令再度疏散,在县城南门外约 8 里的山脚下选用了一处土主祠——这是峨眉山金顶的脚庙,据说,峨眉山山上的大和尚,夏天时在山上避暑,招待四方香客,冬天就到山脚下的脚庙来念经打坐、修持功课,实际上是避寒(如同一个是夏宫,一个是冬宫)。和尚答应为国分忧,让出一个脚庙,用于存放国宝。另又找了一个许氏祠堂,两处东门,西门外的重要文物,就迁到了脚庙和许氏祠堂存

放，而一些稍次要些的文物，依旧放在西门外武庙，东门外的大佛寺就还给了和尚。

7. 伦敦国际艺展

故宫珍宝参加伦敦国际艺展

在英国伦敦，举行过法国、德国、意大利、比利时等多次国际艺术展览会，每次都十分成功。

几位酷爱中国艺术品的人士认为，如果在伦敦举行一次中国艺术展，一定是一件轰动世界的盛事，让世人一睹数千年文明古国中国的艺术品的风采，一定会让世人叹为观止。

他们计划的这个中国艺展，全称是"伦敦中国艺术国际展览会"。时间定在 1935 年冬至 1936 年春天，展览地点确定在英国伦敦皇家艺术学院。展览的内容是将世界各国博物院所收藏的中国艺术珍品和各国各地收藏家所收藏中国艺术精品尽量全面地搜罗、征集、集中搞一次大型中国艺展。

故宫博物院理事会接到国民政府的指示后，开会专门讨论此事，基本上肯定了这项活动，认为很有必要选取宫廷艺术珍品参展！

故宫博物院理事会随之确定了五项原则：一是这次参加国际艺展十分重要，是一次国际宣传大好机会，选取艺术精品参加，事在必行；二是出

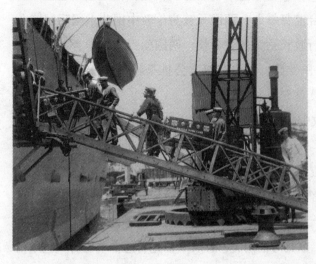

▶ 英国海军军舰护送参选
文物精品

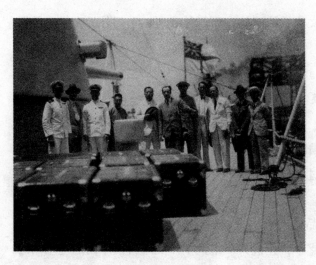

◄ 中英两国政府联合装运
护送参展文物

于文物安全的考虑，也为了消除所有人的担忧，与英国方面接洽，由英国海军军舰负责载运、护送；三是由故宫博物院送派经验丰富的专家学者和职员选取艺术精品，自行装箱并全程负责装运、护送、展览陈列和归国工作；四是选取的艺术精品在出国之前全部先在上海这个国际大都市展览一次，大造声势，展览结束回国后再在南京展览一次，以取信于国民，也让国人一睹精品风采；五是立即成立筹备委员会，全面负责这项工作，并由教育部主持其事。

中国驻英大使郭泰祺先生将中国政府的意见告知举办者，举办者喜出望外，立即确定此次展出，以宫廷艺术精品为主，组织机构也相应全面变更，由中英两国政府联合监督举办，两国元首为伦敦中国艺术国际展览会筹委会监理，两国最高行政长官为名誉会长，两国朝野知名学者、名流和驻英各国外交使节为名誉委员，由中英双方公推李顿爵士任理事会理事长，副理事长、理事中英双方各占一半。

1934年10月，伦敦中国艺术国际展览会中国筹备委员会正式成立。

参展艺术珍品

中国筹备委员会成立以后，立即展开工作，并确立了六条工作方针：

一是参展单位以故宫博物院为主，其他博物馆、院也可选精品参加，私人收藏家也可报名参展；二是参展艺术品包括书画、瓷器、玉器、铜器、古书、珐琅、织绣、剔红、家具等诸门类，参展单位先初选本单位所藏艺术精

国宝大迁移（下）

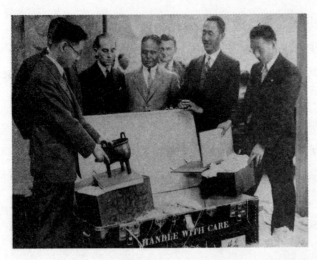

◀ 筹委会审查参选文物精品

品，再由筹委会聘请专家成立审查委员会进行复选，最后再由英方派来的鉴定人员共同商定后确定参选展品；三是所有选定的文物精品，要逐件摄影，洗印照片每件3份，一份送行政院备案，一份由出品单位或个人收存备查，一份随文物出国备查；四是选定的精品，都细加整理造册，书画等有破损的要加以修补，器物等缺坐垫的一律配齐坐垫；五是所有参选精品，一律做统一的囊匣存贮，以避免伤残磨损，囊匣用厚纸板做成，匣内按所存文物的造型、尺寸等做成软囊，外面再罩上一块黄绸，文物严丝合缝地放在匣内，柔软、有弹性，但又无法移动，所有匣外再用故宫博物院所藏宫中所用织金缎子做面，显得古朴典雅，雍容华贵；六是所有参展艺术精品出国之前，于

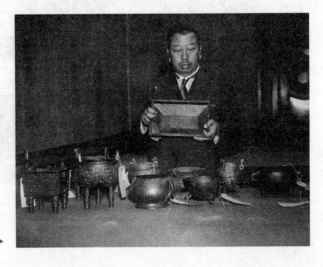

专家鉴定参选的展品 ▶

1935 年 4 月，先在上海展览，地点定在上海外滩中国银行。

故宫博物院对于参加这次伦敦中国艺术国际展览会十分重视，从 1934 年 10 月便开始筹备运作这项工作。当时，点收工作正在上海、北平紧张地展开，由于这项工作更为重要，便一切优先，从北平调出大批专家、学者和职员参加这项工作，积极选取精品，细加审查和鉴定，送交审查委员会复审。

1935 年春天，英方鉴定人员来到中国，与中方代表几度复选、商洽，最后确定了参展艺术珍品共计 1022 件，其中，故宫博物院所藏宫廷文物精品最丰富，共计 735 件，其余依次为中央研究院 113 件，私人收藏家张乃骥 65 件，北平图书馆 50 件，古物陈列所 47 件，河南省博物馆 8 件，安徽图书馆 4 件。

故宫博物院选送参展的 735 件精品较为全面，几乎包含了古代工艺、艺术品的各个方面，包括书画 170 件，瓷器 352 件，玉器 60 件，铜器 60 件，珐琅 16 件，织绣 28 件，剔红 5 件，折扇 20 件，杂件 5 件。其余各参展单位和个人则突出所藏中最有特色的某个或某些方面。如北平图书馆，选送 50 册珍本古书；张乃骥，选送玉器珍品 65 件；中央研究院，选送考古器物 113 件；河南博物馆和安徽图书馆，分别选送铜器 8 件；古物陈列

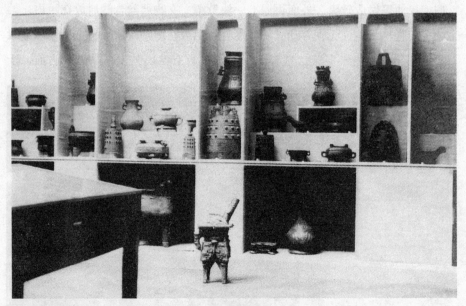

▲ "伦敦中国艺术国际展览会"上参展的部分文物精品

所相对而言要全面一点，选送铜器 36 件、书画 5 件、玉器 2 件、织绣 1
件、杂物 3 件。

四个月成功的展览引起轰动

参加伦敦中国艺术国际展览会的艺术珍品在规定的时间内先后运到伦敦。

1935 年 9 月，开始逐一审查，鉴定所有参展艺术品，确定名称、时
代、质地、品质等项，写出简要的说明，汇总之后编成展品目录。

因为参展艺术品太多、太杂，经过反复商议，决定选出 3080 件艺术
品参展，中国方面送展的艺术品占三分之一强，共 786 项，857 件；故宫
所送选的展品基本上全部入选，被剔出的中国送选展品是瓷器一件、织绣
6 件、书画 19 件、玉器 19 件、北平图书馆古书 27 件、考古器物 93 件，
共 165 件。

展览会从 1935 年 11 月 28 日开幕，至 1936 年 3 月 7 日结束，历时近
4 个月的时间。伦敦各大报刊媒体作了大量的专门报道，观众十分踊跃，
车水马龙，引起极大的轰动，人们很惊叹中国艺术品的古雅精美，觉得出
乎人们的意料。

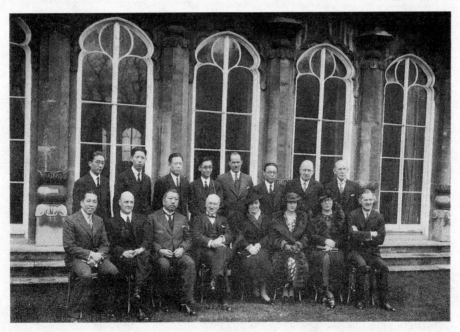

▲ 参加"伦敦中国艺术国际展览会"的中英两国代表合影留念

第五章

台北故宫博物院

第五章

台 北 故 宫 博 物 院

1. 重庆向家坡

日本鬼子投降后，国民政府再次接管故宫博物院。

北平故宫博物院被接管以后，范围比以前扩大了。以前所辖的地域是：北至景山，南到紫禁城北半部的最南端乾清门，而乾清门广场以南的紫禁城外朝部分，包括三大殿及其东西配殿，廊庑和外围的武英殿、文华殿、文渊阁，归内政部所属的古物陈列所，午门归历史博物馆。现在，接管以后，紫禁城全部，以及所属的天安门以内的端门、午门，以及大高殿、景山、太庙、皇史宬、清堂子等，全归故宫博物院；而古物陈列所存放在北平的文物，也全部由故宫博物院接管。

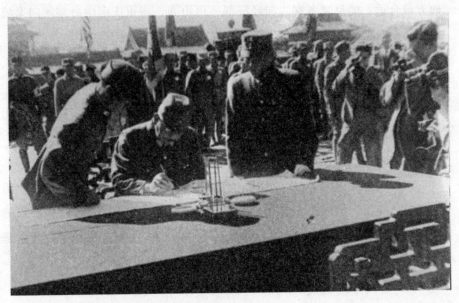

▲ 日军华北方面军司令在太和殿签订投降书

北平故宫博物院的职员，90%都是抗战前的旧人，接收工作只是办个手续就成了；相对来说，古物陈列所存放在北平的文物接收起来要相对繁杂一些，因为，这批文物，数量不少。

1947年秋天开始，北平故宫博物院组织人员，分6个组，点收古物陈列所存放北平的文物，到这年11月，又增加一个组，至12月22日，全

部点收完毕。

南京光复后，朝天宫文物库房也由故宫博物院接收。朝天宫的库房，抗战时被日军用作伤兵医院，库房四周开了许多窗子；地下的保险库也被破坏，整天漏雨滴水，无法使用，而陷京的文物则全部迁往北极阁中央研究院。

故宫博物院接受南京朝天宫后，将库房一一恢复原状，然后把存放在北极阁的陷京文物全部运回，仔细点查、接收，所幸没有什么损失。

1945 年抗战胜利后，政府各机关争先恐后地从临时首都重庆迁回首都南京。

1945 年冬，重庆有许多空房。以安全为第一的故宫博物院从容不迫地着手文物集中工作，打算将三处存放的文物，集中于重庆，放在重庆什么地方最合适：经反复考察，与经济部一再协商，将重庆南岸海棠溪向家坡原贸易委员会的办公室及宿舍移交给故宫博物院作为库房。

1946 年 1 月，巴县办事处主任庄尚严及众职员就在此负责接收房屋、修理库房和点收文物。

故宫博物院派那志良为总队长，负责将乐山、峨眉两处文物，集中于重庆向家坡。

1947 年 3 月 6 日，乐山 9000 余箱文物全部运抵重庆向家坡。

四川人都知道国宝存放四川，好几年了，一直无缘见一面。现在，听说国宝要离川，便纷纷要求办一次展览，让大家开开眼，看看宫里收藏的宝贝。故宫博物院满足四川人的要求，在 1946 年 11 月，举行了一次宫廷书画展，选取了一百件精品参展。

2. 疯狂的白蚂蚁

白蚂蚁似乎是这天府之省的特产，走到哪里都能见到它，躲也躲不掉。

三处的文物集中到了重庆南岸海棠溪向家坡后，原来的巴县、乐山、峨眉三办事处撤销，改成三个组，管理相应的这三处文物：山脚下，编为甲组，由巴县办事处庄尚严主任改任这甲组主任；山腰一带库房编为乙

组，原乐山办事处主任欧阳道达改任乙组主任；近山顶的一带库房编成丙组，由原峨嵋办事处主任那志良任丙组主任。

集中重庆之后，只等雨季到来，长江水涨，便可以顺流而下，文物返回南京。

有半年的时间，本可以好好休息，从容地观赏一番天府美景。然而，白蚂蚁大闹海棠溪，本该闲暇的故宫博物院职工便忙得不可开交，看什么天府美景，就看天府的宝贝白蚂蚁就够了。

海棠溪一带，有许多的坟墓。天长日久，坟墓越来越多，连成了一片又一片。四川湿润的气候和松软肥沃的土地，本来就是白蚂蚁生存的天堂，这海棠溪一带的坟墓区，更是白蚂蚁的乐土，白蚂蚁成千上万，无处不有。

对于文物而言，白蚂蚁是十分危险的天敌。它们能从箱架底部轻易地穿洞进入箱子，一旦入箱，用不了两天，箱里的书画、档案、古书、织物之类便全都变成了它们的美餐。

一箱箱文物，都用木架支着。白蚂蚁一旦侵入木架，神不知鬼不觉地吃空架子，文物箱会突然从架子上倒下来，这是十分危险的。

在重庆，防蚁成为唯一的工作，此外便是筹备文物还都的运输事宜了。

3. 再回朝天宫

国宝 1937 年 8 月离开南京，10 年后的 1947 年 5 月，又陆续回到南京，历尽了千辛万苦。

从重庆回到南京，走水路是最佳的选择，雨季水涨之时，顺流而下，日行数百里，又方便，又快捷，还很安全。

从向家坡库房到海棠溪这一段陆路，由川湘公路局用汽车装运；从重庆至南京的水路，由民生轮船公司用轮船载运。国子监的 11 箱石鼓，其中 10 箱是石鼓，1 箱是石鼓文音训碑，每箱约有一吨重，因为太沉，怕装船走水路发生危险，改用汽车走陆路，从重庆直达南京。陆路载运国子监石鼓，是十分艰辛的工作，真正是一次艰苦的长途跋涉。计划的路线是循

川湘公路，经过长沙、南昌直达南京。川湘公路局派 10 辆新车负责这次长途载运。那志良没有走过这条公路线，自告奋勇，即是押运，也想趁此机会作一次长途旅行，见识一下沿途的人物和风光；而吴玉璋、张德恒两先生也有此意。英雄所见略同，三人便一同担任押运石鼓的工作，实际上捡最艰苦的工作去做，故意释然地称之为长途旅行。

4. 南京清点

北平故宫博物院，在抗战胜利以后，完成了接交工作，基本上都是原班人马，自己移交给自己，办个手续而已，表明国民政府的正式接管。

国宝从重庆迁回首都南京以后，南京故宫博物院分院的各项工作渐渐恢复和展开。

人事方面，三大馆馆长、总务处处长都恢复了战前的状况，只有文献馆馆长沈兼士已于 1947 年病故，改聘姚从吾先生继任文献馆馆长。而科级职员则有所变动，进行了重新任命：赵儒珍、朱家濂任秘书，庄尚严、那志良、曾广龄任古物馆科长，李益华任图书馆科长，欧阳道达、张德泽、单士魁任文献馆科长，黄念劬、励乃骥、常惠、黄鹏霄、王孝缙任总务处科长，唐祯任会计室主任。

从重庆回到南京的文物，一直没有脱手过，基本上完好无损，可以放心。而最紧迫的则是当时日寇入侵时陷落在南京的这部分文物，要立即进行清点。

陷落在南京的这批南迁文物，都曾造过清册，呈报政府备案。这批国宝，被日本人接管后，全数搬到北极阁，并有人作了初步整理。抗战胜利后，故宫博物院立即派人接收了这批国宝，及时将它们运回朝天宫。这时，根据政府备存的陷京文物清册，一一清点，结果是，仅有少数的错误之外，全部完好，无损无缺。

收购文物方面，主要是书籍、字画、瓷器、铜器等，有代表性的人物，便是郭葆昌、杨宁史。

郭葆昌曾是故宫博物院的瓷器、书画审查委员，是当时很有名的收藏

家和瓷器鉴定专家，家里收藏有不少书画、瓷器方面的极品。清乾隆皇帝当年醉心的三希堂帖，除王羲之《快雪时晴帖》存于故宫博物院，另两帖，王珣《伯远帖》、王献之《中秋帖》，都是价值连城的极品墨迹，均存于郭葆昌先生的私人库中。郭先生知道，他所收藏的这些国宝，都是国家的财产，应送交国家，早就有意将自己的收藏捐给故宫博物院，为此，郭先生写下了遗嘱，并让其儿子一定照遗嘱办。

1937 年，郭葆昌先生将自己的这个决定，郑重地告知故宫博物院马衡院长和古物馆馆长徐鸿宝以及古物馆科长庄尚严三人。不久，郭先生去世，他的儿子看了遗嘱，严格遵守父亲的吩咐，将所藏瓷器的绝大部分捐献给故宫博物院。故宫博物院郑重地接受了这批私人捐赠，政府方面还酬谢了郭家一笔钱。

杨宁史是德国人，一生喜好收藏铜器，有许多是极品，古色古香的，包括商、周时期的旧物，倍极珍贵，他在抗战胜利后，便慷慨地将自己的所藏铜器，捐给了故宫博物院。故宫博物院还特辟一处展室展览这批古物。

当年随溥仪流散到东北的，有许多宫廷书画、古籍、古物，每一件都是精品中的精品，故宫博物院一直在努力收购这批宫中旧物。经过多年努力，虽然收效不明显，但所幸还是收回了一些珍品，其中最珍贵的有：龙鳞装王仁珣书《切韵》卷；邓文原章草真迹卷；南京初年刻本《资治通鉴》一部 100 册目录 16 册，分装 20 锦函。

5. 国宝运往台湾

1948 年冬天，淮海战役进入白热化。国民党眼看支撑不住了，南京再一次陷入危机之中。在这非常时期，故宫博物院奏请国民政府核准，决定将故宫和中央两博物院存放在南京的文物提取精品，运往台湾。当时，确定运往台湾的故宫文物精品，共计 600 箱，以参加伦敦艺展的文物为主。随后，中央博物院、中央研究院历史语言研究所和国立中央图书馆和外交部也决定提取文物精品运往台湾。这样，五大文物单位成立一个联合机

构，办理文物迁台事宜。

存放南京的南迁文物，分三批运往台湾。

第一批，五大机构各派专人押运，由中央研究院李济先生带领，押运员8人：故宫博物院是庄尚严、刘奉璋、申若侠3人，中央博物院是谭旦冏、麦志诚2人，中央图书馆是王省吾1人，中央研究院是李光宇1人，外交部是余毅远1人。国宝文物共计772箱，包括：故宫博物院320箱，中央博物院212箱，中央研究院120箱，中央图书馆60箱，外交部60箱。

第一批文物由海军部负责运输，是海军部派出的中鼎轮号舰将文物从南京直接运往台湾。这一批文物中，故宫博物院共计320箱，包括古物馆295箱，图书馆18箱，文献馆7箱。1947年12月22日中鼎轮启航，于5天后到达台湾基隆港。

第二批国宝文物数量大，共计3502箱，包括：故宫博物院1680箱，中央研究院856箱，中央博物院486箱，中央图书馆462箱，北平图书馆18箱。这一批文物，由故宫博物院理事徐鸿宝率领，由于徐先生临时有事不能同行，只好由各机关押运员共同负责。这次押运员共13人，包括：故宫博物院那志良、吴玉璋、梁廷炜、黄居祥4人，中央研究院董同龢、周法高、王叔岷3人，中央博物院李霖燦、周夙森、高仁俊3人，中央图书馆苏莹辉、昌彼得、任简3人。

第二批文物由招商局货轮海沪轮号负责运输，不用任何军舰。这一批文物中，故宫博物院共计1680箱，包括古物馆496箱，图书馆1184箱，于1948年1月9日运抵基隆港。

第三批国宝文物迁运，只有故宫博物院、中央博物院和中央图书馆三家参加，共运文物2000箱，包括：故宫博物院1700箱，中央博物院150箱，中央图书馆150箱。

第三批文物由海军部派昆仑舰护航。这一批文物中，故宫博物院共计972箱，包括古物馆643箱，图书馆132箱，文献馆197箱。这批文物历时1个月，于1949年2月22日到达台湾。故宫博物院三批文物，共计2972箱。

台 北 故 宫 博 物 院

1949 年（民国三十八年）1 月 7 日，负责押运事宜的故宫方面负责人庄尚严在完成迁台文物运输之后，就运台文物有关的六大机构、文物数量、押运事宜、船运细节、沿途情形、入库情况、库房条件等方面，特地给院长写了一份报告，详细叙述迁台国宝文物经过，较真实地反映了这批南迁的故宫国宝文物，跋涉数千里、翻山越岭、横渡台湾海峡的奔波和艰辛。不过，从这份报告中，可以很清楚地了解当时文物运输途中的真实情形，特别是所经历的无数惊心动魄的风雨历程，以及鲜为人知的国宝秘籍的受潮受损情况和库房收藏状况。

值得庆幸的是，这些流传宫外的国宝秘籍，无论经历了多少风雨历程，它们依旧完好无损，真是上苍有眼，国宝有灵啊！

6. 台北故宫博物院

文物存放在台中糖厂，只能是权宜之计。负责故宫文物事宜的常务委员熊国藻，带领各处主管到各地查看合适地点。查看了各处，有三个地方供选择：台中县番子寮山麓、台中县雾峰乡旁山麓、台中县雾峰乡吉峰村北沟山麓。杭立武主任会同两院理事会委员蒋梦麟、傅斯年、罗家伦等人亲自前往三处地方实地考察，认为北沟山麓最为理想：背倚高山，空地开

▲ 建设中的台北故宫博物院

阔，地处幽静无人之境。

买下这块地之后，着手建造库房。库房三层，呈品字形，每层容纳1600箱。中间库房，由中央博物院和中央图书馆合用，中以墙壁隔开；两边的库房，由故宫博物院专用。

1950年4月14日，工程竣工。文物开始运往北沟，4月22日，文物全部运完。

国宝文物运到台湾，原先参加文物运输的六大机构国立故宫博物院、中央博物院、中央图书馆、中央研究院、北平图书馆和外交部，合组六机构联合办事处。

故宫国宝文物运到台湾之后，理事朱家骅担心文物的安全，多次提出清查运台所有文物。

1950年7月17日，两院理事会开会，朱先生再次提议清点。最后决议，用抽查的办法点查文物：由理事多人，延聘专家，组成清点委员会，抽查两院运台文物和中图所有文物，抽查方法是依据原有清册，逐项核对，确实无误，注明：核对无误。

这次抽查，由理事会理事李济、罗家伦、丘念台和有关专家黄君璧、董作宾、孔德成、高去寻、劳幹等人负责。

1951年6月16日—9月8日，历时近3个月，抽查了1011箱，其中，故宫国宝文物是560箱，点查结果：良好。

李济先生在报告中称："此次所查，1011箱，虽有笔误或者漏列之处，但均能查出原因，而文物并无损失。且此项笔误或漏列，尚系在平、沪时经手之人，校对未周，与现在保管人员无关。"

连续三年抽查，共2412箱，结果都是良好：1952年，520箱；1953年，777箱；1954年，1115箱。

1962年6月18日，在台北士林外双溪，建造故宫博物院。

即将建成时，蒋介石前来视察，和蔼地问：何时开幕？

负责人恭敬地回答：11月12日，国父孙中山诞辰纪念日开幕。

蒋介石感叹：好，这个博物馆，若是叫中山博物院，多好！

负责人一听，立即像奉了圣谕一样：好，就叫中山博物院。

负责人恭敬听令，吩咐随从人员，要做金字牌匾，悬挂：中山博物院。

后来，巍峨的建筑建造完成了，黄色琉璃瓦，高悬大匾，还是称为故宫博物院。

这件事，故宫博物院的那志良先生觉得有点荒唐，打趣说："有人问：你们这个博物院，到底是什么博物院？我们告诉他们，这房子原来是为故宫博物院盖的，只因蒋先生随便说了一句话，房主人就换成了中山博物院，我们由房主人变成了房客了！"

台湾国民政府的行政院长严家淦更有意思，要兼顾各方面的感受，在故宫博物院落成典礼上，抑扬顿措地说："把这一座新的博物馆，定名为中山博物院，是最有意义的。将来……故宫博物院与中央博物院的文物，分别运回北平与南京之后，那时再正式成立一个中山博物院！"

台北故宫博物院落成之后，正式恢复故宫博物院称号，直属于行政院管理。台湾中央图书馆馆长蒋复璁先生，就任故宫博物院院长。

7. 国宝精品

运往台湾的文物虽然数量不大，但每一件都是极品，是国宝中的国宝。运往台湾的文物，只是南迁文物的四分之一，但它们都是精品中的精品。

那志良先生这样写道：运台文物的箱数，与南迁箱数相比，以数量计，自然是仅有南迁箱数的四分之一；但是若以质计，则南迁文物中的精华，大部已运来台湾了。

运往台湾的三批文物精品，故宫博物院总计是238951件，另有散页文档693页，合装2972箱，包括古物部分1434箱，图书部分1334箱，档案文献部分204箱。

文献馆文物的件数，没有统一的标准，档案只好以一捆为一件，或者一箱为一件；起居注、实录、史书之类，以册的形式存在，便以一册为一件。

图书方面，南迁图书善本珍本共1415箱，运往台湾的是1334箱，有81箱没有运往台湾，而留在大陆的81箱，内有15箱是空的，箱内的图书已全部提出，装入疏散到安顺的参加伦敦国际艺展的这批80箱之中，这80

箱已在第一批运往台湾。也就是说，实际运往台湾的图书是 1349 箱。其余 66 箱，装的全部是藏经，共 170 余册。这 66 箱本来也随第三批文物运往台湾，运到下关时，因为太拥护繁杂，军舰容纳不下，只好全部退回。

存放在南京的重要图书，基本上全部运到了台湾，尤其是一些宫廷收藏的和特藏的大部头书籍，差不多都是完好无缺的全部运往台湾，包括《四库全书》文渊阁藏本、《四库全书荟要》御花园摘藻堂藏本、昭仁殿"天禄湘瑯"藏书、宛委别藏、观海堂藏书、图书集成等。

《四库全书》始修于清乾隆三十七年，历时 10 年才修成，共计选定宫藏和地方进呈、进献书籍 3460 种，79339 卷，分成经、史、子、集四大部类，称《四库全书》。书成后，缮写了四部：第一部贮于紫禁城文渊阁，第二部存于沈阳文溯阁，第三部存于圆明园文源阁，第四部存于热河行宫避暑山庄文津阁，合称北四阁。后又相继抄录了三部，分贮于江苏镇江金山寺文宗阁、扬州大观堂文汇阁、浙江杭州圣因寺文澜阁，合称南三阁。又抄副本一部，收藏于翰林院。

《四库全书》共抄录了八部，各部的卷、册、种数、内容大体相同，只是略有差异。全书共 36078 册，分贮于 6144 函，共约 99700 万字。分成经、史、子、集四大部 44 类 66 子目，将先秦至清初的重要文献囊括于其中，译于元代以前，以明代为最多。

文渊阁所藏第一部是书品最佳、质量最上乘的一部，这一部全部运到台湾，分装了共计 536 箱。

《四库全书荟要》是《四库全书》的精华本，共选取 473 种书，抄成 19931 卷，分装 11178 册，共 2001 函。此书先后缮写了两部，一部最好的存放在紫禁城御花园东北角摘藻堂，另一部存放于圆明园味腴书屋。这套《四库全书荟要》是备皇帝随时翻阅的，装订、装潢、函套较之《四库全书》更为精致和讲究，缮写得也更工整，书品更好。圆明园味腴书屋的一部，毁于英法联军火烧圆明园，仅存的摘藻堂一部，全部运往台湾。

《四库全书》编纂完成后，又陆续从江南购得了一批好书，由阮元呈进，收存于宫中，称为宛委别藏，又称四库未收书。这套丛书共 173 种，除部分刻本外，都是朱栏玉楮的精抄珍本，十分名贵，均不在旧版之下。

台 北 故 宫 博 物 院

宛委别藏收存于紫禁城养心殿，780册，分存于103函；每函红楠木书匣，匣上刻"宛委别藏"四字，经、史、子、集四部分别以绿、红、青、白四色区分，书衣也依类分成蓝、紫、红三色。

《古今图书集成》系铜活字本。全书1万卷、目录40卷，分6汇编、32典、6109部，分装成5020册，522函。紫禁城文渊阁、皇极殿、乾清宫曾各存一部，这次三部全部运往台湾。

运往台湾的武英殿刻本图书36900余册，地方志14200余册，观海堂藏书15500册，《四库全书》36600余册，《四库全书荟要》11100余册，《古今图书集成》3部15000余册，共计15万余册。

书画碑帖方面，南迁的都是晋唐以来的法书、名画、御笔、碑帖等，共计9000余册，仅其中御笔的集中在一起的，共有26箱，共2424件。运往台湾的，共计5458件，包括法书906件、名画3744件、碑帖290件、缂丝224件、成扇294件。没有运往台湾的，实算起来仅有200件，而且大多数是清代大臣的作品。

瓷器方面，南迁时共计27870件，运往台湾的是17934件，数量虽不多，但全是精品，铜器方面，南迁数量是571件，铜镜517件，铜印1646件，合计2789件，而运往台湾的是2382件，只有400余件略次些的留在大陆。

文献方面，南迁时是3773箱，运往台湾的是204箱。

故宫博物院、中央博物院、中央研究院、中央图书馆、外交部五大机构的文物、档案运抵台湾以后，中央研究院的文物存放于杨梅，其余四机构文物存放于台中糖厂仓库中，四机构组成中央文物联合保管处统一管理。

1949年7月31日，成立国立中央博物图书院馆联合管理处，成立委员会，教育部部长杭立武任主任委员。

1955年1月，联合管理处改组为中央运台文物联合管理处，颁发办法六条，分成四个组：故博组、中博组、电教组、总务组。11月，改组为国立故宫中央博物院联合管理处。

1965年，行政院在台北士林外双溪为故宫博物院和中央博物院选定了新址，盖好了屋舍。这里经研究决定，拨交故宫博物院。故宫博物院恢复

原有机构，隶属于行政院，院内设院长一人、副院长二人，下设古物、图书二组以及总务处、会计室、出纳室、秘书室、人事室等。

1950年5月，行政院曾公布了故宫、中央博物院两院共同理事会名单，这是入台后的第一届理事会，理事长是李敬斋，理事杭立武任秘书，理事王世杰、朱家骅、傅斯年、罗家伦、上念台、余井塘、程天放任常务理事。每届任期两年。从第二届理事会起，王云五被推选为理事长，一直到第七届。

◀ 清孙祜《雪景故事图册
谢庭咏雪》

下部　海峡两岸文物故事

第六章

图书、文献珍品之谜

第六章

图书、文献珍品之谜

1. 《古今图书集成》

《古今图书集成》1 万卷，目录 40 卷，是中国现存规模最大、资料最丰富、体例最完整的一部大型类书。书上署名是：蒋廷锡奉敕撰，实际上，其真正作者是福建侯官人陈梦雷。全书编纂历时 28 年，最初称《文献汇编》，或者叫《古今文献汇编》。此书原系康熙皇三子奉命与侍读陈梦雷编纂的一部大型类书，康熙皇帝钦赐书名。后来，雍正皇帝写序，定名《钦定古今图书集成》。全书大约 16000 万字，5020 册，分装 520 函，筒子页达 42 万余页。

《永乐大典》、《古今图书集成》和《四库全书》是 3 部大型百科全书，是中国文化典籍的三大里程碑，被称为中国古代三大皇家巨著。《永乐大典》是类书，成书于明永乐年间，初名《文献大成》。全书 37000 万字，22937 卷，装成 11095 册。毁于八国联军入侵北京时的战乱时期，现在，中国只存 200 余册，存世者不足原书的百分之四。《四库全书》是大型丛书，受文字狱影响很大，大量书籍被列为禁书，销毁、删改十分严重，收书也不齐全，错漏很多。相比之下，《古今图书集成》晚于《永乐大典》，早于《四库全书》，收录了大量《四库全书》未收、未删、未改古籍。《古今图书集成》最好的版本，就是雍正四年的内府铜活字本，是现存卷帙最浩繁、印制最精美的铅活字本大型类书。

陈梦雷是福建侯官（闽侯）人，康熙年进士，官至翰林院编修。他在回闽省亲时，卷入三藩之乱，乱平之后被捕论斩。康熙念其有才，特旨减死，流放奉天（沈阳），整整 16 年。康熙三十七年，皇帝东巡，随后将他带回京师，侍奉皇三子读书。康熙欣赏他的才华，曾赏赐一副对联：松高枝叶茂，鹤老羽毛新。他感谢皇帝的知遇之恩，特地取自己的作品为《松鹤山房文集》。他在皇三子诚亲王的赞助下，日夜兼程，历时约 5 年，于康熙四十五年四月，独立完成了这部 3600 卷之巨著《古今图书汇编》："凡大合之内，巨细必举，其在十三经、二十一史，只字不遗；其在稗史、子、集，十亦只删一二。"

康熙去世后,雍正登基,72 岁高龄的陈梦雷再次成为政治斗争的牺牲品,被流放边外。雍正皇帝命宠信的经筵讲官、户部尚书蒋廷锡重编此书,历时 3 年,于雍正四年完成,将原书 32 志改为 32 典,增删约数十万言。蒋氏进呈书稿时,如实写:蒋廷锡恭校。雍正四年内府铜活字印行时,皇帝定名为《古今图书集成》,蒋廷锡奉敕撰。

全书按照天、地、人、物、事编排,规模宏大,分类严密,涉及天文地理、人伦哲学、农桑渔牧、医药百工等,图文并茂,无所不包。全书一万卷、目录 40 卷,分为 6 汇编、32 典、6109 部。每部有汇考、总论、图表、列传、艺文、选举、纪事、杂录、外编等,其文字 16000 万字,仅次于 37000 万字的《永乐大典》,远高于宋初四大类书。

《古今图书集成》自问世之后,获得了很高的赞誉。清代学者法式善说:"明之《永乐大典》,依韵排类,终伤雅道。《古今图书集成》,则荟萃古今载籍,或分或合,尽善尽美!"清史学家张廷玉说:"自有书契以来,以一书贯串古今,包罗万有,未有如我朝《古今图书集成》者!是书搜罗经、史、诸子百家别类分门,自天象、舆地、明伦、博物、理学、经济以至昆虫、草木之微,无不具备,诚册府之巨观,为群书之渊海!"

《古今图书集成》先后四次刊印,其中,书品最好、校勘最精、装帧最华贵的就是清内府铜活字本:清雍正四年,内府铜活字本;清光绪十年,上海图书集成局扁字本;清光绪十六年,同文书局石印本;中华书局 1934 年影印本。清雍正时期内府铜活字本,在武英殿印行,用桃花纸共印刷了 75 部,一万四十卷,5020 册,装成 522 函。现今,清内府铜活字本仅存四部:故宫博物院图书馆、国家图书馆、甘肃省图书馆、范氏天一阁,各收藏一部。

台北故宫博物院收藏有清宫《古今图书集成》3 部:文渊阁一部,5020 册;乾清宫一部,5019 册;皇极殿一部,5020 册。

2. 《四库全书》

《四库全书》是中国古代最大的一部官修百科全书,79000 余卷,分装

3600 册。"四库"的称谓，最早始于初唐，其皇家书库藏书，按照经、史、子、集 4 大部类分类收藏，称为"四部库书"，人称"四库之书"。《四库全书》卷帙浩繁，在世界上也是独一无二的。据专家统计，全书 8 亿余字，约 230 万页。如果一个人一天读 2000 字，一年 365 天读 72 万字，读整整 100 年，还没有读完。根据乾隆皇帝的指示，这套全书，先后抄写了 7 套，分别收藏于皇宫、行宫和江南各地。目前，7 套书，只剩下 3 套半。文渊阁本在台北故宫博物院，文渊阁、文渊阁本书架和纪昀手书内府本《钦定四库全书简明目录》依旧在北京故宫博物院。文津阁本，由中国国家图书馆收藏。文溯阁本，甘肃省图书馆收藏。半部是文澜阁本，在太平天国战火之中损毁过半，后屡经抄补，基本齐全，今藏于浙江省图书馆。圆明园文源阁本和江南文宗阁本、文汇阁本 3 套在中外战火中被毁，荡然无存。

1) 征书

清室在宫禁之地组织儒臣大规模纂修书籍，最负盛名的就是《四库全书》。《四库全书》的纂修活动，始于乾隆三十七年（1772）正月，乾隆向全国发布诏谕，征集遗书："古今来著作之手，无虑数千百家，或逸在名山，未登柱史，正宜及时采集，汇送京师，以彰千古同文之盛。""在坊肆者，或量为给价；家藏者，或官为装印，其有未经镂刊只系抄本留存者，不妨缮录副本，仍将原书给还。"

这一年的十一月，安徽学政朱筠率先响应，向皇帝提出了搜访校录书籍的具体四项建议："旧本、抄本尤当急搜；中秘书籍当标举现有者以补其余；著录、校雠同当并重；金石之刻，图谱之学，在所必录。"

乾隆皇帝很赞同这一建议，下廷臣合议。经过激烈地争论，军机大臣依照皇帝的旨意，最终拟出了搜访遗书的具体实施方案："搜访旧本、抄本，宜照原谕旨办理；金石、图谱，令各省收书之外，凡有绘写制度、名物如《三礼图》之类，均系图谱专家，宜并为采辑；其有将古今金石源流衷叙成书者，一体汇采；《永乐大典》，应检派修书翰林逐一详查，其中如有现在实无传本，而各门凑合尚可集成全书者，通行摘出书名，开列清单，恭呈御览；俟书籍汇齐以后，敕令廷臣详细校定，依四部名目，分类

汇列，另编目录一书，具载部分卷数、撰人姓名，垂示永久。"

全国性的征书活动始于乾隆三十七年，此后在乾隆皇帝的一再敦促下进入高潮，直到乾隆四十三年结束。《四库全书》著录和存目书籍，绝大多数来自全国各地的征书，主要是各省采进本和个人进呈本两大类。各省先是采取观望态度，等到乾隆三十八年（1773）三月，乾隆皇帝发布了严厉的上谕之后，各省这才开始行动起来。大势所趋，江苏、直隶、江西、湖南、安徽、福建、河南、山东、山西各省纷纷设立征书局，大规模地搜访遗书。

全国性的征书活动，各省的藏书家自然是最主要的征书对象。乾隆皇帝针对江浙之地人文渊薮，特谕两江总督高晋、江苏巡抚萨载、浙江巡抚三宝重点寻访当地的藏书名家，包括昆山徐氏传是楼，常熟钱氏述古堂，嘉兴项氏天籁阁、朱氏曝书亭，杭州赵氏小山堂，宁波范氏天一阁等。浙江的藏书家居全国之首，浙江巡抚奉旨查核本地藏书名家，如实上奏。合计浙江藏书家进献的珍本古书达 2600 余种，占全省征书的一半以上。

征书工作，历时 7 年。清廷为了表彰表现突出之人，特地制定了各种奖励措施：题咏、奖书、记名，等等。所有进献书籍者，均记名在案，详细记录其进献者姓名、身份，以备议叙或者奖励。进书 100 种以上者，选择一部精本，由乾隆皇帝亲自题诗于卷端，以示皇恩浩荡。进书 100 种以上者，赐增内府本《佩文韵府》；进书 500 种以上者，赐增内府本《古今图书集成》。据统计，7 年征书，共 12237 种：江苏省第一，4808 种；浙江省第二，4600 种。

2）纂修官员的悲喜人生

《四库全书》共计著录、存目书籍多达一万余种，包括宫廷藏书 1000余种，《永乐大典》辑出本 9881 种以及各省采进本、私人进献本、内府本等一万五千余种。正所谓："集中外之秘藏，萃古今之著述，搜罗大备，裒辑靡遗。"《四库全书》收书共 3461 种，共计七万九千三百零九卷；存目 6793 种，共九万三千五百五十一卷。全书分经、史、子、集四大部类，部下分 44 类，类下分 65 属，内容上收录了自上古至清代所有重要著作，但尚在人世的作者著作不收，除乾隆皇帝之外。书中收录了全部

的御制作品，包括梁元帝《金镂子》，宋高宗《翰墨志》，清高宗《日知荟说》、《乐善堂文集》等。

乾隆三十八（1773）二月，乾隆皇帝正式设立四库全书馆，组织儒臣纂修《四库全书》。馆中设总裁、副总裁，由皇室亲王、硕学大学士兼任。据该馆开列的纂修官名单，纂修官共有362人，其中，总裁16人，副总裁10人，总阅官15人。全书纂修，主要分4步：征书、整理、抄录、校勘。《四库全书》的底本有4大来源：《永乐大典》辑出本、内府本、官修书和进呈本。如此众多的书籍，必须进行认真地分类、整理，提出应抄、应刻、应存等明确意见。一旦确认为《四库全书》所用底本，就要进行下一步细致加工，分夹签、眉批：分校官写出初审意见、校勘错别字之处，以签写明，称为夹签，又称飞签。分校官的意见贴于卷内，送呈纂修官审阅，纂修官以朱笔写出复审意见，送总纂官三审。总纂官可自己写明意见，可采用纂修官或者分校官的意见，然后，送皇帝御览钦定。

抄录是十分繁重的文案工作，最初，抄录员是由各级政府官员保荐的；后来，发现屡有贿赂发生，用人也参差不齐，乾隆皇帝指示进行统一考核、录取：朝廷事先张贴告示，由应征者报名；当场书写各体字数行，择优录取。然而，这一方法能够确保抄书质量，却不能担保抄录员的人品，皇宫安全也没法保证。最后，改从乡试落第生员中选择字迹均净者录用。据记录，先后选择了3826人负责抄录工作。抄录工作是十分艰辛的，定量定额：每人每天抄写1000字，100天10万字，每年最低抄写33万字；5年，抄写180万字。每天，约有600人从事抄录工作，一天可抄录60万字。朝廷奖惩分明，规定：5年期满，抄写200万字者，列一等；抄写165万字者，列二等。按照不同等级，分别奏报议叙，授与州同、州判、县丞、主簿等政府官职。凡是字体不工整者，记过一次，罚多写10000字！

纂修《四库全书》是一个浩大的工程，征书、分类、提阅、审稿、纂修、抄写、校勘、装帧、收藏等，都需要严格组织、严密管理，需要大量人力、物力和财力。一个环节出错，整体藏书质量就会受到影响。乾隆皇帝对纂修和校对十分关注，精选大臣，授予要职，给予优厚的待遇。但

是，一旦发现出错，乾隆皇帝一定会给予严厉警告。严重者，最后，会给予严厉制裁。校勘是最后一道工作，也是最繁重的工作，责任重大。为此，四库全书馆特地制定了《功过处分条例》，明确规定：所错之字，如果系原本讹误者，免其记过；如果原本无讹，确系誊录致误者，每错一字，记过一次；如查出原本错误，签请改正，每一处，记功一次；各册之后，开列校刊人员衔名，明确职责。每部书籍，经分校、复校、总校，最后由总裁官抽查、审阅，皇帝随时莅临检查、抽阅。确实无误后，所定书籍送交内府装潢、装订。从总纂官、总校官到抄录员，几乎每人都有记过记录，最多者多数千次！其中，总纂官纪昀和总校对官陆费墀所获得的奖惩待遇和不同的命运，就是最典型的例子。

纪昀

纪昀，字晓岚，一字春帆，晚号石云，道号观弈道人。他是河间府献县崔尔庄（今河北沧县）人，生于清雍正二年（1724）六月，卒于嘉庆十年（1805）二月，经历了雍正、乾隆、嘉庆三朝，享年82岁。他死后，嘉庆帝御赐碑文，称其"敏而好学可为文，授之以政无不达"，皇帝赐其谥号文达，世称他为文达公。

纪家是有声望的大家族，迁居献县以后，家底厚，很快成为献县的大富户。纪家较为开明，愿意做善事。有一年，遭遇大灾，流民铺天盖地，纪家发善心，开仓救民，舍粮煮粥。结果，招官方怨恨，竟然被诬陷入狱。更加荒唐的是，官府下令让纪家自己出钱盖牢房，还要凿一口大水井。这口大水井，凿于县城东门外，人称纪家井。

这件事后，纪家明白，不读书，不做官，永远是被人欺负的，仅仅善良是不够的。于是，纪家家规，约定子弟必须锐意读书，求学仕进。从此，纪家成为闻名遐迩的书香门第。发展到明末，在农民起义和清兵入关的双重打击下，纪氏家道中落，家人四散奔逃；纪晓岚的两位伯曾祖避乱河间，城破被杀。但是，生活一安定，纪家又开始兴旺，子弟读书不辍。据记载，纪晓岚上推七世，都是读书入仕之人。

纪昀的祖父纪天申，监生出身，做过县丞。父亲纪容舒，康熙五十二年（1713）恩科举人，在户部、刑部任职多年，外放云南姚安知府，

图书、文献珍品之谜

很有贤声。其道德文章，名噪一时。他极重视读书，留下遗训"贫莫断书香"。纪晓岚是纪容舒的第二个儿子，出生和成长在景城东三里之崔尔庄。他是神童，也是天才读书人：4 岁启蒙，11 岁随父入京，21 岁中秀才，24 岁应顺天府乡试，获解元。随后，因为母亲去世，在家服丧，终日闭门读书。

乾隆十九年（1754），纪昀 31 岁时，考中进士，获二甲第四名，入翰林院授予庶吉士，散馆任编修，迁左春坊左庶子。接着，外放福建任学政一年，父亲去世，服丧丁忧。期满后，迁侍读、侍讲，晋右庶子，负责太子府事。京察优异，乾隆三十三年（1768），授贵州都匀府知府，未及赴任，乾隆皇帝以纪昀学问渊博，下旨加四品衔留任，擢为翰林院侍读学士。同年，因为两淮盐使卢见曾盐务案，纪昀是姻家，牵连夺职，谪戍乌鲁木齐佐军。乾隆皇帝爱惜其才，下旨将他召还。

皇帝临幸热河，纪昀在密云迎驾。乾隆吩咐以土尔扈特归顺为题赋诗。纪昀才华横溢，赋诗极合皇帝之意，特旨授编修，旋复侍读学士之职。乾隆三十八年（1773），乾隆皇帝开四库全书馆，大学士刘统勋举荐侍读纪昀和郎中陆锡熊为总纂官。于是，乾隆皇帝任命他为《四库全书》总纂官。历时 13 年，篇帙浩繁的《四库全书》修成，凡 3466 种，79339卷，分经、史、子、集四部。纪昀奉旨，撰写《四库全书总目提要》二百卷。随后，奉旨在《四库全书总目提要》基础上，撰写了《四库全书简明目录》二十卷。

乾隆皇帝很爱惜纪昀之才，特别喜爱他的文字。《四库全书》修成之后，要按例上表。乾隆皇帝说：表，必出昀之手！纪昀的上书表果然写得文采飞扬，乾隆皇帝爱不释手。《四库全书》纂修期间，乾隆皇帝一再加恩：纪昀由侍读迁侍读学士、直阁士、兵部侍郎。所有官职，只是荣誉职衔，改任不改缺，仍然负责纂修事宜。全书修成以后，迁左都御史、礼部尚书，充经筵讲官。乾隆皇帝对纪昀的工作很满意，格外施恩，特赐其紫禁城内骑马。嘉庆初年，任兵部尚书、礼部尚书。嘉庆八年（1803），纪昀 80 大寿，皇帝特旨庆贺，并厚赐宫廷珍物。随后，拜协办大学士，加太子少保衔。纪昀任官 50 余年，5 次执掌都察院，3 次出任礼部尚书，官

至大学士。他死后，皇帝赐白金五百两治丧，御赐碑文，朝廷特地筑墓室于其家乡崔尔庄南五里北村。

纪昀为文，主张质朴，崇尚简洁、淡远。在内容上，力主不夹杂个人恩怨，讲究铺陈自然。纪昀以才名世，人称"河间才子"。他将一生的精力，全部交给了《四库全书》，除此之外，只有《阅微草堂笔记》和《纪文达公遗集》传世。纪昀才华过人，学术成就令人敬仰。他曾写词一首，算是描述自己的自画像：浮沉宦海如鸥鸟，生死书丛不老泉。

纪大才子修书 13 年，备受恩宠，有赏心乐事，也多次被记过处分。乾隆三十八年（1773），纪昀 50 岁。二月二十一日，乾隆令开《四库全书》馆，大学士刘统勋荐，纪昀任总纂官。随后，业师裘曰修卒，谥文达；座师刘纶卒，谥文定；座师刘统勋卒，谥文正。乾隆三十九年（1774），纪昀 51 岁。正月初八日，乾隆皇帝在重华宫举行三清茶宴，纪昀奉召入宫。三月初三，纪昀率《四库全书》馆同仁踏青：他与总纂官陆锡熊，纂修翁方纲、朱筠、林澍藩、姚鼐、程晋芳、任大椿、周永年、钱载等 39 人，出右安门十里，至草桥，相聚于曹学闵斋中，仿兰亭修禊故事，曲水流觞。

乾隆四十二年（1777），纪氏 54 岁。三月二十四日，四库馆臣校书讹误，交部议处，纪氏等三人以特旨免。五月二十七日，挚友戴震卒，享年55 岁。十月二十九日，乾隆帝赏赐四库馆臣哈密瓜，纪氏等 154 人联句谢恩。乾隆四十五年（1780），纪氏 57 岁。正月，乾隆帝南巡，纪氏奉旨撰《五巡江浙恩纶颂》。八月十三日，乾隆皇帝七旬万寿庆典，晓岚撰《七旬万寿赋》。九月，奉命与陆锡熊、陆费墀、孙士毅等领衔纂《历代职官表》。这年冬，因校勘《四库全书》发现许多讹误，被记过三次。

陆费墀

陆费，复姓，字丹叔，号颐斋，浙江桐乡人。乾隆三十一年（1766）进士，授编修。乾隆三十八年（1773），开《四库全书》馆，奉旨充《四库全书》总校官，仿纪昀、陆锡熊之例，擢迁侍读，进礼部侍郎。内廷四阁《四库全书》4 部相继完成之后，乾隆四十七年（1782）七月，乾隆皇帝下旨再抄三份，分别收藏于江南文汇、文宗、文澜三阁。乾隆五十二年

(1787) 六月, 乾隆检查江南三阁的《四库全书》, 发现《四库全书》讹谬甚多, 还有一些违禁书籍。乾隆大怒, 认为纪昀、陆锡熊和陆费墀专司其事, 应该负全部责任, 特别下旨重罚总校官陆费墀。

据记载, 乾隆皇帝下达了一道严厉的处罚令, 处罚的对象是《四库全书》馆副总裁、总校官陆费墀, 处罚的理由是: 编抄诸书, "舛谬丛生, 应删不删, 且空白未填者, 竟至连篇累页!"(《纂修四库全书档案·乾隆五十二年六月十三日谕旨》)本来, 作为《四库全书》的总负责人, 总裁于敏中本当治以重罪。然而, 此时, 于敏中"因业已身故, 不加追究"。于是, 副总裁、总校官陆费墀顶替上去, 罪责难逃。乾隆下令, 陆费墀罚赔文澜等三阁《四库全书》的面页、木匣、装订、刻字等原料以及并制作费用十余万两银子。

这些江南三阁的费用, 本来是由江南商人承担的, 乾隆皇帝下令, 全部都由陆费墀出资。陆氏尽心校书, 真是呕心沥血, 没想到, 乾隆皇帝如此重罚, 陆氏承受不住, 终于病倒。不久, 乾隆皇帝下旨, 将陆氏革职。这件处罚案, 让陆费墀心情极为沉重, 两年后, 于乾隆五十五年 (1790), 陆氏忧郁而死。陆氏死后, 乾隆皇帝仍不解恨, 吩咐籍没其家: 抄家折银, 除给其子女留下千金之外, 全部家产充作江南三阁办书之用。

3) 殿阁之制

文渊阁的名称最早见于明代, 文渊阁作为皇家藏书楼建筑最早建于明代太祖时期。明太祖朱元璋建都南京, 就创建了明宫最早的宫廷藏书楼文渊阁: 明太祖始创宫殿于南京, 即于奉天门之东, 建文渊阁, 尽贮古今载籍。明太宗朱棣打败侄子建文帝后, 决定迁都北京。他吩咐按照南京皇宫规制, 营建北京宫殿。《明实录》记载, 明宣宗称: "太宗皇帝肇建北京, 亦开阁于东庑之南, 为屋凡若干楹, 高亢明爽, 清严邃密, 仍榜曰文渊。"由此可见, 在明初时, 先后营建南京宫殿和北京宫殿, 南京皇宫和北京皇宫分别建造了文渊阁。

明末时, 北京文渊阁不存在了, 可能毁于明末战火, 史料记载不详。

清代文渊阁有双重功能: 一是殿阁大学士的称谓之一, 一是宫廷藏书楼。

清顺治十五年（1658），清廷改内三院为内阁，设翰林院，正式确立殿阁大学士之制："以大学士分兼殿阁，称中和殿大学士、保和殿大学士、文华殿大学士、武英殿大学士、文渊阁大学士、东阁大学士"，共四殿二阁大学士，相当于国务委员，构成王朝政务中枢成员。顺治末年（1661），恢复内三院，撤除内阁、翰林院。康熙九年（1670），再撤内三院，恢复内阁、翰林院，其殿阁职衔，沿顺治十五年之制。乾隆十三年（1748），确定三殿三阁大学士之制：保和殿、文华殿、武英殿三殿和文渊阁、体仁阁、东阁三阁，以三殿三阁大学士为定制。殿阁大学士，相当于宰相。

清初，虽有文渊阁大学士之名，但宫廷之中，却并没有文渊阁："本朝定制，以文渊阁为大学士兼衔，第仍其名而未议建设之地"。《四库全书》开始纂修以后，乾隆皇帝就开始考虑贮藏的问题。他说："凡事，预则立。书之成虽尚需时日，而贮书之所，则不可不宿构。宫禁之中，不得其地，爰于文华殿后建文渊阁以待之。文渊阁之名，始于胜朝，今则无其处，而内阁大学士之兼殿阁衔者尚存其名。兹以贮书所为，名实适相副。"

4）文渊阁

乾隆三十八年（1773）二月，乾隆皇帝下令开设《四库全书》馆，正式编纂《四库全书》。第二年，乾隆皇帝下令专门建造收藏《四库全书》之所。乾隆皇帝知道，藏书之所是有讲究的。他知道，浙江宁波私人藏书家范懋柱，家中藏书甚富，听说其天一阁藏书楼："纯用砖甃，不畏火烛，自前明相传至今，并无损坏，其法甚精。"于是，他特旨杭州织造寅著："亲往该处，看其房间制造之法若何？是否专用砖石，不用木植？并其书架、款式若何，详细询问，烫成准样，开明丈尺，呈览。"当时，杭州织造寅著奉命前往查看，进奏："阁共六间，西偏一间安设楼梯，东偏一间以近墙壁，恐受湿气，并不贮书。惟居中三间，排列大橱十口，内六橱前后有门，两面贮书，亦为可以透风。后列中橱二口，小橱二口，又西一间排列中橱十二口，总计大小书橱共二十六口。"经过比较，乾隆皇帝亲自确定规制，下令按照天一阁建筑规制，在文华殿后建造宫廷藏书

图 书 、 文 献 珍 品 之 谜

楼："取其阁式，以构庋贮之所。"

　　乾隆皇帝最初设想，《四库全书》修成以后，抄写四部，分别收藏在皇家之地，人称皇宫四阁："一以贮紫禁之文渊阁，一以贮盛京兴王之地，一以贮御园之文源阁，一以贮避暑山庄，则此文津阁之所以作也。"后来，乾隆觉得，江南是人文渊薮，士子们一心读书治学，为方便江南士子读书，也为了笼络汉族知识分子，乾隆皇帝特下圣谕，在江南建造三阁，人称南三阁：文汇阁、文宗阁和文澜阁。皇宫四阁，又称北四阁。

　　文渊阁位于紫禁城东华门内，是明、清时期的宫廷藏书楼。清乾隆三十八年（1773），乾隆皇帝下旨设立"四库全书馆"，组织文臣，编纂《四库全书》。乾隆三十九年（1774），乾隆下诏，在东华门内、文华殿后，规度适宜方位，建筑藏书楼，专门用于收藏《四库全书》。乾隆四十一年（1776），这座大型藏书楼建成，乾隆皇帝赐名文渊阁。

　　文渊阁巍峨雄伟，楼阁坐北朝南，整座阁制仿自浙江宁波范氏天一阁。阁的外观呈现上下两层建筑结构，十分美观。其实，在阁的腰檐处，特地设有一个暗层。也就是说，这是一座3层的藏书楼。全阁面阔6间，西尽间处，设有仅容1人的楼梯连通上下。阁的下面是高大的汉白玉石台基，

▲ 文渊阁

两座山墙都是青砖砌筑的，从地面直到屋顶，简洁、厚实，朴素淡雅。顶部是黑色的琉璃瓦，以绿色琉璃瓦剪边。黑色主水，以水压火，意在确保藏书楼的安全。

　　文渊阁的前廊设回纹栏杆，檐下倒挂楣子，檐柱是绿色的，檐上画苏式彩画，赏心悦目。阁前凿一方池，池中蓄水，池水引自金水河。池上架有一座拱形石桥，石桥和方池四周都是汉白玉栏杆，在汉白玉栏板上，雕刻有各种水生动物图案，刻画精美，栩栩如生。书阁后面，以太湖山石堆成一座假山，山洞通向后门。假山其间，植有众多松柏，历时数百年，依然苍劲挺拔，郁郁葱葱。书阁东部，建有一座乾隆皇帝御碑亭，盝形亭顶，覆以黄色琉璃瓦，造型精致而独特。亭内竖立一座石碑，正面镌刻着乾隆皇帝的"御制"碑文，正是乾隆撰写的《文渊阁记》，背面刻着乾隆皇帝文渊阁赐宴御制诗。

　　清乾隆四十一年（1776），文渊阁建成。从此，清帝经常在此举行经筵活动。乾隆四十七年（1728），第一部《四库全书》精抄本告成，乾隆皇帝在文渊阁隆重设宴庆贺，厚赏参与编纂《四库全书》的总裁、总纂等各级官员和全体工作人员，宴会盛况空前。随后，清宫规模最大的内府抄本

▲ 文渊阁内景

《四库全书》和清雍正四年铜活字本《钦定古今图书集成》一同入藏文渊阁，按照经、史、子、集四部分类，逐层分架排列：第一层，收藏《钦定古今图书集成》、《四库全书总目考证》和《四库全书》经部，22 架，分东西两边按序排列。中间，设皇帝宝座，为皇帝入阁读书和经筵讲座之处。二层正中三间是空的，与一层相通，周围设置楼板，此层设书架 33 架，收藏史部书。二层是暗层，光线微弱，虽然重在藏书，不便阅览，但是，在尽东头南墙下，设有一通大铺，可就座阅书。三层宽敞明亮，西尽间是楼梯间，连接上下，其他五间相通，依序排列子部书 22 架、集部书 28 架。此层明间，设立两处御榻，一南一北，锦垫丝帘，以备皇帝随时入阁观览。

5) 建筑规制

清乾隆四十年（1775），文渊阁正式动工。第二年，全阁顺利建成。按照乾隆皇帝的指示，文渊阁在建筑规制上，基本上仿照浙江宁波天一阁，但是，在具体建筑方面，却多有不同之处。

宫廷建筑在规模和形式上有其独特性，文渊阁与天一阁最主要的差异，在内部构造上。天一阁上下两层，文渊阁则是"明二暗三"的建筑，即外表看是重檐两层，实际上，上下之间的腰部造了一个夹层，形成上、中、下三层。这种夹层建造方式，俗称"偷工造"。

作为清代江南地区最负盛名的藏书楼，天一阁的命名、构造及藏书方法都独具匠心。其阁名源于古代"天一生水，地六成之"的说法，寄寓以水克火之意。其建筑则是一座重檐硬山顶、砖木结构、六开间的二层小楼，楼下六间一字排开，分别加以隔断；楼上则西侧为楼梯间，东侧一小间空置不用，居中三大间合而为一。实际上是以楼下隔断为六间，楼上通为一大间的建筑格局，来体现"天一生水，地六成之"的寓意。在建筑物的装饰上，也特别在阁顶及梁柱上饰以青、绿二色的水锦纹和水云带，还专门在阁前凿池蓄水，以防不测。

天一阁在典籍的收藏上，更为讲究。据当时奉命前往查看的杭州织造寅著所言："阁共六间，西偏一间安设楼梯，东偏一间以近墙壁，恐受湿气，并不贮书。惟居中三间，排列大橱十口，内六橱前后有门，两面贮

书，亦为可以透风。后列中橱二口，小橱二口，又西一间排列中橱十二口，总计大小书橱共二十六口。"即在上下六开间的二层楼房中，只有楼上通为一间的居中大屋用来贮书。并且，书橱都不靠墙，而是放置在屋子中间，楼房前后开窗，书橱亦前后开门，以便通风，防止潮湿。可以说，天一阁的命名、规制和庋藏，都完美地体现了防火的理念和藏书的功能。

文渊阁仿效天一阁的规制，在外观上也分上下二层，面阔六间，各通为一，沿袭了天一阁"天一生水，地六成之"的寓意。其构造则为水磨丝缝砖墙，深绿廊柱，菱花窗门。歇山式屋顶，上覆黑琉璃瓦，而以绿琉璃瓦镶檐头。屋脊饰以绿、紫、白三色琉璃，浮雕波涛游龙。所有的油漆彩画均以冷色为主，营造出皇家藏书楼典雅、静谧、肃穆的气氛，而与整个紫禁城宫殿黄色琉璃、朱红门墙的暖色格调和喜庆氛围截然不同。并且，阁前还开凿方池，池上横跨石桥，池中引入金水河水，阁后则叠石为山，四周列植松柏，阁东侧碑亭内石碑以满、汉文镌刻乾隆帝所撰《文渊阁记》。可见，文渊阁的建置既参照了天一阁的规制，又根据传统的官式做法和皇家建筑的特殊身份而作了创造性的发挥。

6) 职责和章程

文渊阁建成之后，乾隆皇帝下令制定文渊阁官制职掌以及阁书管理章程。乾隆四十一年（1776）六月，乾隆皇帝降谕，明确指示设立领阁事、直阁事管理阁中事务："方今搜罗遗籍，汇为《四库全书》，每辑录奏进，朕亲批阅厘正。特于文华殿后建文渊阁弆之，以充册府而昭文治，渊海缥缃，蔚然称盛。第文渊阁，国朝虽为大学士兼衔，而非职掌，在昔并无其地。兹既崇构鼎新，琅函环列，不可不设官兼掌，以副其实。自宜酌衷宋制，设文渊阁领阁事总其成，其次为直阁事，同司典掌，又其次为校理，分司注册点验。所有阁中书籍，按时检曝，虽责之内府官属，而一切职掌，则领阁事以下各任之，于内阁、翰、詹衙门内兼用。其每衔应设几员，及以何官兼充，著大学士会同吏部、翰林院定议，列名具奏，候朕简定，令各分职系衔，将来即为定额，用垂久远。"

大学士舒赫德奉旨具体负责其事，他召集有关官员，详细议定文渊阁官制、职掌及管理章程。舒赫德等大臣奏称，参照宋代馆阁制度，议定：

第六章

图书、文献珍品之谜

1. 设立文渊阁领阁事 2 人，以大学士、协办大学士、翰林院掌院学士兼充，总司典掌。2. 设立文渊阁直阁事 6 员，以由科甲出身之内阁学士，由内班出身之满詹事、少詹事、侍读、侍讲学士，以及汉詹事、少詹事、读讲学士等官兼充，同司典守之事。3. 设立文渊阁校理 16 人，以内班出身之满庶子、侍读、侍讲、洗马、中允、赞善、编修、检讨，以及汉庶子、读、讲、洗马、中、赞、修撰、编、检，及由科甲出身之内阁侍、读等官兼充，分司注册点验之事。4. 内务府大臣兼充文渊阁提举阁事衔，负责日常管钥、启闭等事。5. 设文渊阁检阅官 8 员，由领阁事大臣于科甲出身之内阁中书内选任，于检曝书籍时，诣阁点阅。乾隆皇帝批准，文渊阁官制确定。当年七月，乾隆皇帝任命大学士舒赫德、于敏中为文渊阁领阁事，任命署内阁学士刘墉，詹事金士松，侍读学士陆费墀、陆锡熊，侍讲学士纪昀、朱珪等 6 人为文渊阁直阁事。十月，任命翰林官员翁方纲等 16 人为文渊阁校理。

7）皇家特色

《四库全书》的纂修，历时 10 年，四部抄写本先后告竣，分别入藏内廷 4 阁：紫禁城文渊阁，承德避暑山庄文津阁，御园圆明园文源阁，盛京文溯阁。

皇家四阁都是乾隆皇帝亲自命名的，分别为文渊、文源、文津、文溯，为何都有文有水？

乾隆皇帝这样解释："四阁之名，皆冠以文，而若渊、若源、若津、若溯，皆从水以立义者，盖取范氏天一阁之为。"乾隆皇帝认为，中国文化源远流长，如浩瀚江河，儒家经史子集，若文若渊，有流有派。他说："文之时义，大矣哉！以经世，以载道，以立言，以牖民。自开辟以至于今，所谓天之未丧斯文也。以水喻之，则经者文之源也，史者文之流也，子者文之支也，集者文之派也。派也、支也、流也，皆自源而分，集也、子也、史也，皆自经而出。故吾于贮四库之书，首重者经。而以水喻文，愿溯其源。……盖渊即源也，有源必有流，支派于是乎分焉。欲从支派寻流以溯其源，必先在乎知其津。弗知津，则蹰迷途而失正路，断港之讥有弗免矣。"

《四库全书》卷帙繁富，为了便于识别和检阅，书册采用按部分色装裱，以不同颜色绢面，区别经、史、子、集各部书籍。乾隆皇帝指示，以经史子集四部，各依春夏秋冬四色：经部用青色绢，史部用赤色绢，子部用月白色绢，集部用灰黑色绢。以色分部，一目了然。经过多次讨论，最后，确定全书经、史、子、集，按春、夏、秋、冬四季四色装潢。但到最后成书时，四部用色与最初的设想略有出入：经部用绿色，史部用红色，子部用蓝色，集部用灰色。乾隆皇帝有诗为证："浩如虑其迷五色，挈领提纲分四季。经诚元矣标以青，史则亨哉赤之类，子肖秋收白也宜，集乃冬藏黑其位。"《四库全书总目》，由于"此系全书纲领，未便仍分四色装潢"，故专"用黄绢面页，以符中央土色，俾卷轴森严，益昭美备"。

《四库全书》是内府精抄本，在用纸、装帧和贮藏诸方面都十分讲究。纸张上，选用浙江所产的特制宫廷开化榜纸，纸白质坚，吸墨性好。书册装帧上，采用绢面包背装，即书叶正折，版心朝外，书叶两边向书背，以纸捻订牢，用丝绢面包裹书背。为了更好地保管和利用《四库全书》，乾隆皇帝指示制作精致的楠木书架、书函，分别标明经史子集各部、册；每若干册书，编为一函，衬以夹板，束之绸带；书函一端，可以开闭；每函函面，端楷刻写全书名称、书函序号，以及所属部类和具体书名，饰以相应颜色。如《尚书详解》一函六册，函面刻写"钦定四库全书第二百七函经部尚书详解"，字迹均为绿色。

按册装函之后，四部书籍，按相应部类顺序，放入书架之中。据统计，文渊阁中，有"经部书二十架，每架四十八函，凡九百六十函，分贮下层两侧；史部书三十三架，每架亦四十八函，凡一千五百八十四函，藏于中间暗层；子部书二十二架，每架七十二函，凡一千五百八十四函，安放上层之中；集部书二十八架，每架亦七十二函，凡二千零十六函，分置于上层两旁。总计一百零三架，六千一百四十四函，三万六千册。"为便于查阅，宫中特别绘制了《四库全书排架图》。文渊阁《四库全书》，每册书首页钤盖"文渊阁宝"，末页钤盖"乾隆御览之宝"。

8）管理工作

《四库全书》入藏以后，文渊阁各项管理工作正常运转起来。领阁事

管理日常事务，总司其责。提举阁事，负责具体事务，督率所辖内务府司员，从事看守、收发、扫除等各项杂务。直阁事、校理、检阅各员，每日轮流入值，负责书籍的查点、检阅等事。为便于管理，乾隆皇帝指示，在文渊阁东边的上驷院，拨出房屋十余间，作为领阁事、提举阁事大臣，并直阁事校理、检阅等官，以及内务府司员、笔帖式等人入值办事之所。按照规定，1. 除内务府官员之外，直阁事校理、检阅等官员，每日轮派二人当值。2. 辰入申出，率以为常。3. 遇有查取书籍时，由当值校理经管，随时存记，以备查核。4. 一切上架、启函、翻检、点阅等事，由检阅各官会同内务府官员办理。5. 直阁事官，不时赴直，会同照料。6. 凡遇当值，皆由官厨供应午餐，午后乃散。7. 日常入值之外，每年定时曝书：原拟章程，参照宋代秘书省每年仲夏曝书，后定于每年五六月间曝书；藏书入阁后，依照宫中各处书籍曝书成例，确定每年三、六、九月晾晒书籍。文渊阁曝书，成一时盛事：领阁事、提举阁事大臣率直阁事、校理、检阅、内务府司员、笔帖式等各级官员人等，齐聚一堂。将插架诸书，按部请出，交校理各官登记档册；检阅各官逐一挨本翻晾，完毕，敬谨归入原函。

文渊阁所设各项官职，分别由内阁、翰林院、内务府和奉宸苑等衙门派员兼任，时间一长，问题就出来了：职责不清，互相扯皮。每年按季曝晒书籍，也只是应付差事。乾隆皇帝发现了这些问题，他指示由提举阁事专门负责："文渊阁提举阁事一员，系由总管内务府大臣兼充，其司员以及看守扫除之人，皆其所辖，呼应较灵……交提举阁事一人专为管理，其领阁、直阁、校理、检阅等官，俱作为兼充虚衔，不必办理本阁事务。"每年数次曝书成例，乾隆皇帝说："各书装贮匣页用木，并非纸背之物，本可无虞蠹蛀。且卷帙浩繁，非一时所能翻阅，而多人抽看曝晒，易至损污；入匣时，复未能详整安贮，其弊更甚于蠹蛀……嗣后，止须慎为珍藏，竟可毋庸曝晒。其地面一切，亦无须奉宸苑经理。庶专司有人，而藏书倍为完善。"曝书工作，就此停止。

9）七部《四库全书》书页印章比较

文津阁：乾隆三十九年秋—四十年春建成，乾隆五十年春入藏。

首页：文津阁宝。末页：避暑山庄，太上皇帝之宝。

文源阁：乾隆三十九年秋—四十年春建成，乾隆四十九年春入藏。

首页：文源阁宝，古稀天子。末页：圆明园宝，信天主人。

文渊阁：乾隆四十—四十一年6月建成，乾隆四十七年春入藏。

首页：文渊阁宝。末页：乾隆御览之宝。

文溯阁：乾隆四十七年初—10月建成，乾隆四十七年10月入藏。

首页：文溯阁宝。末页：乾隆御览之宝。

文宗阁（江苏镇江）：乾隆四十四年建成，乾隆五十五年入藏。

首页：古稀天子之宝。末页：乾隆御览之宝。

文汇阁（江苏扬州）：乾隆四十五年建成。

文澜阁（浙江杭州）：乾隆四十九年建成。

3. 《四库全书荟要》

《四库全书荟要》是《四库全书》的精华本、缩简本，是撷取全书之精华率先完成的一部小型全书，乾隆皇帝赐名为《四库全书荟要》。

《四库全书荟要》始修于乾隆三十八年五月，由大臣于敏中、王际华主持修纂，其先后参与的修纂人员达150余人。总计著录图书463种、20828卷、11178册，分经、史、子、集四部，42类。

全书完成于乾隆四十三年五月，采用包背装四色装潢：经用绿色，史用红色，子用白色，集用黑色，总目用黄色。先后缮写了两份，分别入藏皇宫摛藻堂、御园味腴书屋。

摛藻堂《四库全书荟要》本一直保存完好，现藏于台湾故宫博物院。

味腴书屋本焚于清咸丰十年，英法联军火烧圆明园，园内《四库全书》和《四库全书荟要》付于火海。

4. 《起居注册》

《起居注册》是中国皇宫特有的一种日记体式的编年史书，是具有较

高史料价值的有关皇帝政务、生活、宫廷等诸方面的纪实性实录，是由皇帝选定的学识渊博、品德优异的文臣作为皇帝身边的起居注官，逐日真实记录皇帝日常言行、起居的内廷秘籍。

起居注官是皇帝设立的史官，是历代中国皇帝身边最为重要的史官之一。早在周代时，皇帝身边就设立左史、右史，记录皇帝的言行："先圣据龙图，握凤纪，南面以君天下者，咸有史官，以纪言行。言则左史书之，动则右史书之，故曰：君举必书，惩劝斯在!"

汉武帝时，皇帝的活动日益频繁，正式设立禁中起居注官，将古代左史、右史分工记录皇帝言行的职责合二为一。这是中国正式设立记录皇帝日常生活的起居注官之始，也是正式以史官介入皇帝生活的开端。

汉以后，历代皇帝继承了这一史官记录皇帝生活的优良传统，选择品行优良的文臣入充起居注官，真实记录皇帝的言行和生活。

中国较早的皇帝《起居注》，是唐代的《创业起居注》。

记录皇帝生活最为完善的是清代，清代宫中拥有极为丰富的《起居注册》。

太和门广场西庑，清廷设专门的起居注官公署。皇帝从翰林之中选择最为优异的卓越之士，担任起居注官，并兼职为皇帝讲解经史，称为日讲官。清代皇帝十分注重学习儒家经典，特别是康熙、乾隆皇帝，终生好学，绝不荒疏一日，因此，特设日讲官。皇帝每天听政下朝以后，日讲官就为皇帝讲解儒家经书，或者讲论古史，君臣一起探讨学问，十分有益。日讲官又担任起居注官，合称日讲起居注官，通常是由几名学识渊博之学士轮流担当。

日讲起居注官，每天侍值，他们在见证了皇帝一天的言行之后，回到太和门广场西边、熙和门南侧的办公房内，记录皇帝一天的政务、生活。每天一次，每个月汇为一编，订成一册，分别收贮在宫中特制的书匣内。每年12月底，再将一年12个月的起居注册合在一起，交给内阁大臣收存在内阁大库中。

清代起居注册，通常是分两类：一是满文《起居注册》，一是汉文《起居注册》。

清代较为完整的《起居注册》，始于康熙皇帝，差不多坚持每月1册，1年12册，闰月13册。

清雍正皇帝是位十分勤奋的皇帝，政务繁忙，事务众多，真正是日理万机。这一点从雍正《起居注册》可以看出来：每个月增为2册，1年是24册，闰月是26册！

清代从康熙九年开始，正式设立记录皇帝生活、言行的起居注官，记录皇帝在宫中的全部生活，直到清代灭亡，除了康熙五十七年至六十一年特殊时期一度裁撤此官职之外，《起居注册》基本没有中断，保存完好，这为后世保存了十分完整而极有价值的史料。

清代皇帝《起居注册》，从康熙十年（1671）到宣统二年十二月（1911），历时240年的时间，共有珍贵的内府秘籍12000余册，包括稿本、正本，分满文、汉文两种。其中，以乾隆皇帝的《起居注册》最多。

台湾故宫博物院收藏清代皇帝《起居注册》7600余册，以乾隆皇帝的《起居注册》最为完整，约占三分之一。其余，仍然存放在故宫博物院文献馆内，后来，文献馆改称为中国第一历史档案馆。

第七章

绘画、法书珍品之谜

1. 三希奇珍

书法是中华民族所独有的一种文字艺术，传承古老，历史悠久，在中华民族古老的土地上枝繁叶茂，生机勃勃。世界上，恐怕只有含蓄、机智的中国人才能创造出这种造型独特的象形文字，才能将这种独具特色的文字演绎、书写得如此灵活多变，风姿绰约。可以说，书法是一种能充分体现个体特色的艺术，能够较真实地展现个人修养、性格魅力和时代风情。

中国有十大传世名帖：东晋王羲之家族《三希宝帖》、东晋王羲之《兰亭序》、唐欧阳询《仲尼梦奠帖》、唐颜真卿《祭侄文稿》、唐怀素《自叙帖》、北宋苏轼《黄州寒食帖》、北宋米芾《蜀素帖》、北宋徽宗赵佶《草书千字文》、元赵孟頫《赤壁赋》、明祝允明《草书诗帖》。这些个性鲜明的书法名帖，千百年来，流传有绪，饱经沧桑，充满灵性，它们传奇的命运和坎坷的经历以及流传之中的历代名人题跋、印记，使它们一直笼罩在神秘的光圈之中。

王羲之是东晋人，生于琅琊，历官右军将军、会稽内史。当时，自由之风盛行，士人们讲究欣赏美，赞美风骨，品味神韵。这种风气，融汇在《快雪时晴帖》这件行书作品之中。当时，流行篆书、隶书、草书、行书和楷书也以一种独有的特质，风行于社会上层士大夫的生活之中。王羲之最初学卫夫人书法，后习李斯、张芝、钟繇、蔡邕等名家，特别擅长行书和草书，以独特的风格，一改汉魏以来的朴实画风，形成流畅圆润、妍美多姿的新风格，使得书法如同音乐一样充满了律动和美感，开一代书法之新书风，令后人为之倾倒和景仰。尤其在行草方面，王羲之是当之无愧的领军人物，他的书法艺术达到了登峰造极、出神入化的程度，无人能出其右，人称书圣。

王羲之所书《快雪时晴帖》，是写给朋友的一封问候信，信很短，意思是说：快雪时晴，天气很美，想必你也平安？开头结尾都是羲之顿首，这是汉代文人的书写方式。这件短小的作品，是王羲之最为著名的行书作品之一，也是他的书法代表作。元代大书法家赵孟頫极喜爱此帖，曾特地

绘画、法书珍品之谜

和好友黄公望一起展帖共观，两人爱不释手，赵氏一时兴起，挥毫加题四字：快雪时晴。后人因称此帖为《快雪时晴帖》。

王羲之原作《快雪时晴帖》等作品已经失传，书林众人都想一睹真迹风采，可惜自唐以后鲜有其踪。目前传世的王羲之书迹墨宝，都是后世痴迷者的临摹之作。现留传于世的《快雪时晴帖》，是一件精美的唐代临摹本。全帖布局整齐，前后呼应。字体结构稳健，神韵内敛。行笔舒展流畅，字体丰腴温婉，一气呵成。整幅作品，气韵生动，笔意昂然，荡漾着一股淡淡幽馥的清香和书卷气浓郁的儒雅高风，让人尘俗皆忘！

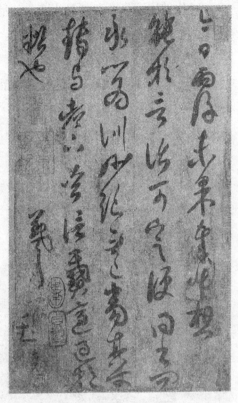

▲ 晋王羲之《行书雨后帖》

康熙时期，国子监祭酒冯源济将《快雪时晴帖》进献给康熙皇帝。这件稀世之珍的《快雪时晴帖》，本是冯氏家族的家传至宝。冯源济一生极喜爱书法，本身就是一个书痴，对此帖自然也十分喜爱。可是，大臣冯源济知道，一代圣主的康熙皇帝，年轻的时候就很喜爱书法，曾下了很大的工夫临摹古代书法大家的作品，是一位人所共知的喜爱书法的君主，也是一位很有书法造诣的书画大师。

康熙皇帝是一位很勤奋的皇帝，也是一位很自持的皇帝，他一直克己复礼，尽量按照儒家圣贤的标准，约束自己的言行举止。他没有因为自己的喜好而特地下旨天下，征求先贤名家的真迹墨宝，也没有派人劝说冯源济，让他进献家中珍藏的名帖。康熙十六年（1677）八月，冯源济经过慎重考虑以后，主动将自己家藏的稀世唐人临摹真迹《快雪时晴帖》，进献给自己敬仰的圣明君主康熙皇帝。

24岁的康熙皇帝自然喜出望外，欣然接受了冯氏的进献，厚赏了冯源济，吩咐将此帖留存宫中，时时观览。这件真迹，流传到以风雅自许的乾隆皇帝手中，乾隆皇帝视为无上至宝，一有空闲，不论白天还是深夜，随时展帖观览，细细品味，真是爱不释手。据记载，60多年中，喜爱墨宝的乾隆皇帝对《快雪时晴帖》始终充满了热情，而且，随着岁月的流转，年事日高的乾隆皇帝对此帖的热情不仅不减，反而更加炽热。

清乾隆十一年，乾隆皇帝在《快雪时晴帖》之外，又集得王献之《中秋帖》、王珣《伯远帖》。36岁的乾隆皇帝喜不自胜，认为自己已经拥有世上最为宝贵的三件稀世奇珍，特地吩咐，在日常理政的养心殿南窗的最西间，专辟一室，收藏这三件墨宝，赐名三希堂，并御笔亲书匾额：三希堂。

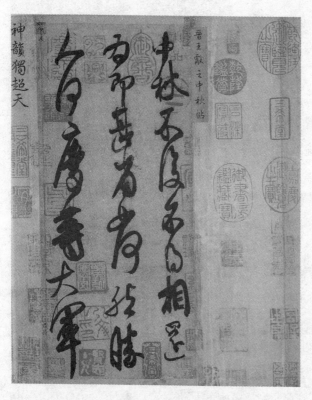

◀ 晋王献之《中秋帖》

三希珍宝，旧藏于乾清宫，这次集中收藏于养心殿之三希堂，收藏条件更好，也更利于乾隆皇帝随时赏玩。三希堂虽然名之为堂，实际上不过是一间8平方米的微型小室，还分成内外间。室内摆设着文具、玉玩、如

意、坐垫、靠背，乾隆皇帝御题的三希堂匾两边，是一副流传千古的御笔
对联：怀抱观古今，深心托毫素。

这间温馨的小小斗室，记录了乾隆皇帝的无穷雅兴和不尽的人文乐
趣。数十年间，坐在这书香四溢的三希堂中，乾隆皇帝心如止水，静静地
观赏和把玩着他喜爱的书法真迹。他对三件稀世之珍充满爱恋，反复题
跋，特别是《快雪时晴帖》，一生中竟然对此帖先后题跋达73次。这种近
乎病态的题写，如果不是真正喜爱，谁会如此痴狂？

▲ 三希堂

三希堂中的三希，一直是世间文人墨客关注的目标。三希之一的王羲
之《快雪时晴帖》，随着故宫国宝秘籍南迁，流传到台湾，现藏于台北故
宫博物院。事实上，清宫遗留下来的晋人书法珍品，并不是晋人的真迹，
而是唐人临摹晋人的作品。台北故宫博物院收藏的清宫珍贵墨迹，主要有
两部分：一是唐人临摹晋人的墨迹，一是唐代文人的真迹。最有名的珍贵
书法作品，就是晋王羲之《快雪时晴帖》、《远宦帖》和《平安、何如、
奉橘三帖》的唐人临摹品。

三希堂中的另外二希，王献之《中秋帖》和王珣《伯远帖》，则命运
多舛，辗转流传。

张伯驹先生说：王献之《中秋帖》与王珣《伯远帖》两件墨迹，乃三

希中之二希，是溥仪在天津时售出，不知何时归郭世五。新中国成立前夕，一度为财阀宋子文据有，民间因之愤愤不已，一时风声很大，不得已退还郭家。郭氏原为琉璃厂古玩商人，善于经营，有理财管理能力。袁世凯登上总统宝座，继之洪宪皇帝的丑剧登场，郭氏都是他的总务局长，颇受青睐。他为洪宪专门在景德镇烧制几窑洪宪官窑，精美绝伦，破费民间资财，不知凡几，而郭世五本人因此大发其财，成了显赫人物。其后人多财善贾，

▲ 周总理批示，收购《中秋帖》和《伯远帖》

衣钵相传。后来他从事银行业务，在华北伪政权时期，也发了一笔财。抗战胜利后，他摇身一变，投靠国民党财阀宋子文，于是，用二希为觐见礼。丑闻终于暴露，一时风波大作，全国上下舆论哗然。在无法掩饰下，收到二希的宋子文只好将原物归还郭家。

最后，几件珍贵国宝，辗转流落到香港。有一天，在香港一家银行保险柜内，意外地发现了存放许久的几件珍品，原来正是人们苦苦寻找的稀世国宝，震惊世界。这些国宝包括：晋王献之《中秋帖》、晋王珣《伯远帖》、唐韩滉《五牛图》、五代南唐顾闳中《夜宴图》、宋刘松年《四季山水图》等。周恩来总理得知此讯后，明确指示：不惜一切代价，收购回京。

这样，乾隆皇帝珍爱的二希，被重金收购，回到北京。二希被购回之后，依旧入藏故宫博物院。

2. 《三希堂法帖》

清乾隆十二年（1747），大学士梁诗正奉旨编纂宫廷所藏墨宝，将魏晋至明末宫廷所藏的历代珍迹汇编成册，进呈御览。乾隆皇帝十分满意，赐名《三希堂法帖》，亲书圣谕，吩咐钩摹刻石流传，乾隆皇帝的圣谕冠于卷首。

《三希堂法帖》是中国古代规模最大的一部书法丛帖，是历代书法墨宝的集大成者。北宋时期，喜好墨迹的宋太宗命侍臣将宫中所藏历代书法墨宝汇编成册，刻印流传，赐名《淳化阁帖》。这件佳作，是中国宫廷汇刻书法墨迹的开始。从此以后，历代法帖纷纷问世。

清代宫廷之中，除了乾隆皇帝至爱的三希之外，尚有许多历代名家墨宝。喜爱书法的乾隆皇帝命侍臣将历代名家墨迹编辑成册，并选择宫中最好的工匠，将他选定的极为珍爱书法摹写刻石，赐名《御刻三希堂石渠宝笈法帖》。这件法帖，简称《三希堂法帖》。

《三希堂法帖》，是中国宫廷之中汇刻法帖规模最大、选择最精的法帖，也是中国书法史上辑历代丛帖之集大成者。此帖收录了魏晋至明末135位书法名家340件书法真迹名品，并将所选作品，按照楷书、行书、草书三类分别编排。此外，还收录了历代名家、著名收藏家的题跋200多件，收

藏印章1600多方。法帖依时间顺序排列，按照朝代分类编排，基本上囊括了清以前历代名家的法书墨迹，这些名家，主要包括：王羲之、王献之、唐玄宗、褚遂良、欧阳询、颜真卿、怀素、孙过庭、柳公权、杨凝式、苏轼、黄庭坚、米芾、蔡襄、吴琚、赵孟頫、鲜于枢，等等。

《御刻三希堂石渠宝笈法帖》中的许多精品，随着故宫国宝文物的南迁，流传到台湾。台北故宫博物院收藏的流传于历代宫廷中的著名法帖，主要包括：晋王羲之《快雪时晴帖》、《平安、何如、奉橘三帖》，唐玄宗《鹡鸰颂》，唐怀素《自叙帖》，唐颜真卿《刘中使帖》，五代杨凝式《唐卢鸿堂十志图卷跋》，宋苏轼《前赤壁赋》，宋黄庭坚《寒山子庞居士诗》，宋徽宗《诗帖》，宋吴琚《七言绝句》，金赵秉文《赤壁图卷跋》，元张雨《七言律诗》，元鲜于枢《行草真迹》，明祝允明《七言律诗》，明邢侗《古诗》等。

◀"三希堂精鉴玺"
组印

3. 《兰亭序》

《兰亭序》

又称《禊序》、《禊帖》、《临河序》、《兰亭集序》、《兰亭宴集序》，是中国三大行书书法帖之一，也是王羲之的代表性作品，代表了王羲之书法艺术的最高境界。王羲之《兰亭序》与颜真卿《祭侄文稿》、苏轼《寒食帖》并称三大行书书法帖，《兰亭序》则是行书法帖之首。王羲之的行

绘 画 、 法 书 珍 品 之 谜

草清新自然，人们形容为"清风出袖，明月入怀"。《兰亭序》正如清风、明月，反映了书法家的襟怀、风韵和气度。《兰亭序》真迹失传，三种唐摹本最好的本子，都收藏在北京故宫博物院。

王羲之（303—361），字逸少，琅玡临沂（今山东临沂）人，后徙居山阴（今浙江绍兴）。官至右军将军、会稽内史，因此，世称王右军、王会稽。王羲之以书法名世，善楷书、草书、隶书；楷书师钟繇，草书、隶书学张芝、李斯、蔡邕等人，博采众长，融会贯通，形成自己的独特风格。王羲之的书法别有风韵，笔法圆润，笔力凝重，用笔内敛，以隶书为根基，又全面突破了隶书的框架，创造了一种曲线优美、气韵生动的新书体，人们形容为"龙跳天门，虎卧凤阙"。王羲之独特的书法造诣，赢得了世人的尊敬，被尊为"书圣"。

王羲之作品的真迹如凤毛麟角，几乎难得一见。现在传世的作品，基本上都是临摹本。王羲之多才多艺，楷、行、草、隶、飞白诸书皆能。如行书《快雪时晴帖》、《姨母帖》、《丧乱帖》，楷书《乐毅论》、《黄庭经》，草书《十七帖》等，都是他的经典作品。当然，他的代表作就是他和朋友们在兰亭修禊活动时留下的行楷《兰亭序》，也是中国书法史上最具有代表性的杰作。

兰亭，位于浙江绍兴兰渚山下。《会稽志》记载："兰亭，在县西南二十七里"。《越绝书》称，当年勾践，就在兰渚山下种田。关于兰亭的称谓，在王羲之之前就已经有了，只是因为《兰亭序》，才闻名遐迩。清代于敏在《浙程备览》中说："或云兰亭，非右军始，旧亭堠之亭，如邮铺相似，因右军禊会，名遂著于天下。"

兰亭的确切地址，历来说法不一。王羲之《兰亭集序》说："会于会稽山阴之兰亭"。山南为阳，山北为阴。会稽山山脉蜿蜒曲折，山北何其长也，兰亭究竟在何处？王羲之没有确指，后人争论不休，莫衷一是。地理学家郦道元在《水经注·浙江水注》，将兰亭的前生后世，记载得十分详细。他说："浙江东与兰溪合，湖南有天柱山。湖口有亭，号曰兰亭，亦曰兰上里。太守王羲之、谢安兄弟，数往造焉。吴郡太守谢勋，封兰亭候，盖取此亭以为封号也。太守王羲之，移亭在水中。晋司空何无忌之临

也，起亭于山椒，极高尽眺矣。亭宇虽坏，基陛尚存。"

文中的湖口，应当是指鉴湖。兰溪，指的是兰亭溪。当时，鉴湖流域。《寰宇记》"越州条目"中，引顾野王《舆地志》称："山阴郭西有兰渚，渚有兰亭，王羲之谓曲水之胜境，制序于此。"可见，其时的兰亭耸立在湖中。宋叶廷珪在《海录碎事》卷三中说："山阴县西南三十里有兰渚，渚有亭曰兰亭，羲之旧迹。"地理位置更加确切，可见在宋时，兰亭依然在湖中。

宋沈作宾修的南宋《嘉泰会稽志》记载："兰渚山，在县西南二十七里。王右军《从修禊》云'"此地有崇山峻岭，茂林修竹'。"从南宋的《嘉泰会稽志》记载看，南宋时期，兰亭在兰渚山。当时，兰渚山一带的鉴湖，可能湮没了，兰亭已经不在湖中。

清《嘉庆山阴县志》记载："明嘉靖戊申二十七年（1548），郡守沈启移兰亭曲水于天章寺前。……康熙十二年（1673），知府许宏勋重建。（康熙）三十四年（1695），奉敕重建，有御书《兰亭诗》，勒石于天章寺侧，上覆以亭。（康熙）三十七年（1698），复御书"兰亭"两大字悬之。其前疏为曲水，后为右军祠，密室四廊，清流碧沼。"

1600余年来，兰亭地址几经变迁。但是，兰亭基本上保持着明清时期的建筑格局。从记载上看，明世宗时期，开始着手迁移兰亭旧址。明嘉靖二十七年（1548），由郡守沈启主持迁移工作，将宋兰亭遗址，从旧址迁移到天章寺前。清康熙三十二年（1693），康熙皇帝下令重修兰亭，将《兰亭集序》勒石，上覆以亭。清康熙三十四年（1695），知府宋骏业主持重修工作，并将康熙皇帝御笔《兰亭诗》勒石于寺侧，建造了一座御书亭。康熙三十七年（1698），康熙皇帝御书大匾：兰亭。清嘉庆三年（1718），知县伍士备偕绅士吴寿昌等筹资，重修兰亭、曲水流觞、右军祠等处。并且，第一次查明了旧兰亭地址：在东北隅，土名石壁下，其时已变为农田。于是，知县下令，将垦为农田的兰亭旧址，重新纳入兰亭之中，统一管理。

东晋穆帝永和九年（353）三月三日，书圣王羲之打算到郊外踏青，他约谢安、孙绰等41位好友，前往山阴（今浙江绍兴）兰亭举行文人"修禊"活动。大家散布在河流两边，曲水流觞，饮酒赋诗。聚会很热闹，也很成功，诗稿合集成册，这是王羲之特地为诗集《兰亭集》写的序文手稿。

第七章
绘 画、法 书 珍 品 之 谜

在这篇序中，他生动地描述了山阴兰亭的山水之美和文人聚会的欢乐之情，表达了人生苦短、好景不长和生死无常的感慨。

这件法帖，28行，324字，无论内容、神韵、结构、章法，还是笔法、运力、布局、气势，都是十分完美的，一气呵成，堪称一代杰作。这一年，王羲之33岁，正是人生的黄金时期，这篇序文也是他的得意之作。人们评述王羲之的书法："右军字体，古法一变。其雄秀之气，出于天然，故古今以为师法。"这件作品，被历代书家推为圣品，称《兰亭序》为"天下第一行书"。

《兰亭序》原文：

永和九年，岁在癸丑。暮春之初，会于会稽山阴之兰亭，修禊事也。群贤毕至，少长咸集。此地有崇山峻岭，茂林修竹；又有清流激湍，映带左右，引以为流觞曲水，列坐其次。虽无丝竹管弦之盛，一觞一咏，亦足以畅叙幽情。是日也，天朗气清，惠风和畅。仰观宇宙之大，俯察品类之盛。所以，游目骋怀，足以极视听之娱，信可乐也。

夫人之相与，俯仰一世。或取诸怀抱，悟言一室之内；或因寄所托，放浪形骸之外。虽取舍万殊，静躁不同，当其欣于所遇，暂得于己，快然自足，不知老之将至。及其所之既倦，情随事迁，感慨系之矣。向之所欣，俯仰之间，以为陈迹，犹不能不以之兴怀。况修短随化，终期于尽。

古人云：死生亦大矣。岂不痛哉！每览昔人兴感之由，若合一契，

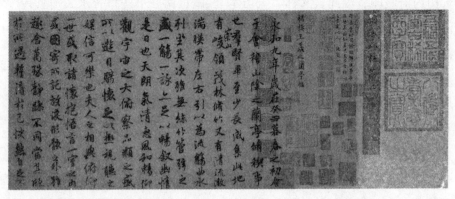

▲ 唐褚遂良《行书临兰亭序帖》

未尝不临文嗟悼，不能喻之于怀。固知一死生为虚诞，齐彭殇为妄作。后之视今，亦犹今之视昔。悲夫！故列叙时人，录其所述，虽世殊事异，所以兴怀，其致一也。后之览者，亦将有感于斯文。

有关临摹本

当年，唐太宗通过萧翼骗得《兰亭序》真迹以后，喜出望外。欣喜之余，唐太宗召见弘文馆拓书名手冯承素，以及朝中公认的书法、绘画大师虞世南、褚遂良等人，拿出《兰亭序》真迹，吩咐他们照着原件，钩摹数个副本。唐太宗得到这些名手临摹的副本之后，非常高兴，反复赏玩之后，按照远近亲疏，分别赐给皇亲贵戚、朝廷大臣。唐太宗去世后，《兰亭序》真迹不见踪影，人们怀疑可能是殉葬了。

存世的唐临摹《兰亭序》墨迹本众多，主要有四大临摹本：褚本、冯本、虞氏黄绢本、定武石拓本，而以冯本即"神龙本"为最著盛名。在《兰亭序》的石刻拓本中，最有传奇色彩的就是《宋拓定武兰亭序》了，也就是定武本。

《兰亭序》之褚氏临摹本，是早期的临摹品，也是最能体现原作精髓魂魄的唐代临摹本。"褚氏临摹本"为唐代大书法家褚遂良所临，因为卷后有元书法家米芾的题诗，因此，又称为"米芾诗题本"。褚氏临本注重精髓，讲究体现原作的魂魄，笔力健朗，点画温润，字字血脉畅通。

《兰亭序》之虞氏临摹本，是早期的临摹品，也是最能体现原作生动意韵的临摹本。"虞氏临摹本"是唐代大书法家虞世南所临，因卷中有元天历内府藏印，因此，又称"天历本"。虞世南之书法得智永大师真传，承继魏晋古风古韵，在运笔和气势上，很接近王羲之的书法，尤其是用笔浑厚，意韵生动，虞氏临本十分接近原作。

《兰亭序》之冯氏临摹本，是早期的临摹本，也是最能真实体现原作原貌的临摹本。"冯氏临摹本"是唐代内府栩书官冯承素临摹的，因为其卷引首处，钤盖有"神龙"二字的左半小印，又称其为"神龙本"。

冯承素，唐太宗时人，贞观年间（627—649）在内府任职，为供奉栩书人，供直于弘文馆。他工于书法，最擅长钩摹、复制古代法书。贞观十三年（639），内府发现《乐毅论》真迹，唐太宗令冯承素照真迹摹写。冯

第七章

绘画、法书珍品之谜

氏之临本，间架中正，笔势精妙，备诸楷则。皇帝十分满意，吩咐冯氏临摹多份，分别赏赐宠信宰辅大臣长孙无忌、房玄龄、高士廉、房君集、魏征、杨师道等六人。

《兰亭序》之冯氏临本为墨迹本，白麻纸，又称白麻《神龙兰亭》。此本最接近王羲之的原作，历代评价极高。元人郭天锡评述"神龙本"：书法秀逸，墨彩艳发。奇丽超绝，动心骇目。毫铓转折，纤微备尽。下真迹一等。这幅传世最真的神龙帖，墨色鲜活，神韵跃然纸上。特别是其摹写勾勒，精细入微，纤毫毕现，令人吃惊。其牵丝之手法是较为独特的，全帖数百字之文，几乎无字不用牵丝。其俯仰婀娜之态，运笔多变而不觉其佻，其笔法、墨气、行款、神韵，栩栩如生；其破锋、断笔、结字、行文，均精微入神。与原作相比，此帖几可乱真，也基本上可窥王羲之原作之风貌。这件最逼真、最精妙的临摹本，现收藏北京故宫博物院，高 24.5 厘米，宽 69.9 厘米。此帖曾入宋宫，成为宋高宗御府之珍品。元初时，为鉴赏家郭天锡所得。后来，传到大藏家项元汴手中。乾隆时期，进入清宫，成为乾隆皇帝鉴赏的御府神品。

《兰亭序》之欧阳氏临摹本，是早期的临摹本，也是最能体现原作风骨的临摹本。"欧阳临摹本"，是唐代大书法家欧阳询的临本。刻帖本临自欧阳询临本，因为在北宋仁宗庆历年间，发现于河北定武而得名，称为《定武本》。北宋徽宗宣和年间，此帖勾勒上石。定武本原佚失传，世间仅有拓本传世。这件法帖，为原石拓本，是定武兰亭刻本中最珍贵的石拓本。

欧阳询（557—641 年），字信本，潭州临湘（今湖南长沙）人。他是初唐大书法家，为初唐四大家之一；也是唐太宗时期的著名大臣，官至太子率更令、弘文馆学士。唐太宗李世民生平酷爱书法，一方面，他搜罗历代名帖，收藏宫中；另一方面，以当世书法大家欧阳询等大臣为师。唐太宗授予欧阳询要职，随侍左右。欧阳询历隋、唐两代为官，闻名遐迩，人称"大欧"。欧阳询以书法名世，他的楷书最见功力，其运笔之厚实，布局之严谨，结构之险峻，举世无双，人称"欧体"，后世尊之为唐人楷书第一。唐太宗李世民师法欧阳询，称欧阳询为书坛第一人。欧阳询去世之时，唐太宗十分悲痛，甚至于当场号啕大哭。

《定武本》是欧阳询的《兰亭序》临本，而《梦奠帖》则是欧阳体楷书的代表作，也是欧阳体书法的登峰造极之作。《梦奠帖》共78字，全帖无款印。其书法是典型的欧体风格，笔力苍劲，敦厚古茂。特别是全帖用墨清淡，秃笔疾书，字画脉络映带清晰，运笔从容流畅，笔圆体方，刚劲妩媚，气韵生动，绝尘清劲，是欧阳询晚年的书法墨宝，诚为欧体的成熟作品，出神入化，堪称稀世之珍。此帖转辗流传，曾入南宋宫廷，为内府收藏，帖上钤有两方南宋内府朱印"御府法书"，以及两方朱文连珠印"绍""兴"。后来，此帖经南宋宰相贾似道、元鉴藏家郭天锡、明收藏家项元汴以及清学者高士奇之手，最后收藏于清宫，成为乾隆时期重要的内府珍品之一。其全称为《仲尼梦奠帖》，纸本，楷书，纵25.5cm，横33.6cm。此帖后随末代皇帝溥仪流失出宫，今收藏于辽宁省博物馆藏。欧阳询的行楷《张翰帖》和《卜商读书帖》，也是唐代的书法至宝，现收藏于北京故宫博物院。

可以这样说，唐人的五大临摹本，从不同的角度和层面，全方位地展现了书圣王羲之天下第一行书《兰亭序》的风骨、魂魄和神韵，成为后世传承和研究"兰亭"两大系的源头：一是帖学体系，以虞本、冯本、褚氏黄绢本为宗的法帖体系；一是碑学体系，以定武拓本为宗的碑学体系。这两大体系，是千百年来"兰亭"家族的两大体系，它们并行于世，造就了一代又一代兰亭大师。

故宫珍藏

唐人传世的几大临摹本，曾被完整无缺地收入清宫，成为乾隆时期重要的内府收藏。后来，世事变迁，国宝流失宫外，这几大《兰亭序》临摹本命运各异，骨肉离散，分隔于海峡两岸：褚遂良黄绢本，也就是米芾诗题本，现藏台北故宫博物院；唐代最好的另几种临本，基本上都收藏在北京故宫博物院，包括褚本、虞本、冯本、欧阳询本。北京故宫所藏的几件唐临本，很有传奇色彩，真伪扑朔迷离。

褚遂良临《兰亭序》卷，纸本墨笔，行书，纵24厘米，横88.5厘米。此卷真伪，一直有争议：旧传为初唐名臣褚遂良所临摹真迹，因此，卷前有明代大鉴藏家项元汴标题：褚摹王羲之兰亭帖。据专家研究考证，全卷

绘画、法书珍品之谜

由两纸拼接，前纸 19 行，后纸 9 行。卷中文字均匀，以临写为主，辅以勾描。卷上有宋、元、明各代名家题跋、款识，钤有鉴藏家收藏印、鉴赏印 215 方，半印 4 方。其中，2 方"滕中"印为北宋印，7 方"绍兴"、"内府印"、"睿思东阁"等印为南宋绍兴内府印。这些印章和米芾诗题以及 7 方钤印等，都是真的。此卷为楮皮纸本，是唐末至宋时使用的纸张，由此，应确定此卷为唐末或者北宋米芾前之临摹本。此卷传承有绪，两入内府：经北宋滕中之手，辗转传入南宋绍兴内府。后由元赵孟𫖯、明浦江郑氏、项元汴及清卞永誉收藏，到乾隆年间，收入皇宫内府之中。

虞世南临《兰亭序》卷，白麻纸本，行书，纵 24.8 厘米，横 57.7 厘米。唐代旧物，有些字画有明显的勾勒痕迹，应当归为唐人勾摹本。此卷流传有绪，真伪扑朔迷离：自唐至明，一直都认为此卷是唐褚遂良临摹本；明代时，大书画家董其昌重新认定，特地在题跋中认为：似永兴（虞世南）所临。从此，后世从董其昌说，改称此卷为虞世南本。入清以后，此卷传到大臣梁廷标手中，他在卷首题识：唐虞世南临禊帖。全卷用两纸拼接，各书 14 行。布局上，文字排列松散、均匀，有点接近石刻定武本。运笔方面，点画圆转，墨色清淡，没有锐利笔峰，古香古色。清宫刻"兰亭八柱"，此帖列为第一。

据最新考证，此卷当为唐代辗转翻摹古本。卷中有宋、明、清诸名家题跋、款识 17 则，钤有各种印章 104 方，半印 5 方。卷中前拼纸部位，钤有元文宗图帖睦尔天历年间（1328—1330）之"天历之宝"内府朱文印，故又称天历本。其后拼纸下，有一行小楷题识：臣张金界奴上进。"天历之宝"和此题识，应该是真迹无疑。后隔水处，钤宋内府印。第一尾纸上，有宋魏昌、杨益题名以及明初大臣宋濂题跋，均为后人所配。而后接纸上的明人题跋、款识等，则都是真的。此卷命运坎坷，经历丰富，辗转流传，三入皇宫内府：先入南宋高宗内府，接着进元文宗内府，经明杨士述、吴治、董其昌、茅止生、杨宛、冯铨，清梁清标、安岐之手，到乾隆年间，三入清宫内府。明董其昌《画禅室随笔》，张丑《真迹日录》、《南阳法书表》，汪砢玉《珊瑚网书录》，清吴升《大观录》，安岐《墨绿汇观》，阮元《石渠随笔》，清内府《石渠宝笈续编》诸书，均有

详细记录。

冯承素临《兰亭序》卷，纸本墨笔，行书，纵 24.5 厘米，横 69.9 厘米。此卷为楮纸本，由两纸拼接而成：前纸 13 行，行款疏松；后纸 15 行，行距紧凑。全卷纸质光洁，行文精细，笔力清新流畅。用笔方面，俯仰反复，笔峰尖锐，间有贼毫、叉笔。其前后左右布局合理，疏密适中，错落有致。可以说，在传世的《兰亭序》诸临本中，此卷最称精美，也最接近王羲之原品真迹，其神清骨秀的风格，可看做最能体现王羲之书法的真传临品。

此本卷前有唐中宗李显神龙年号小印，人称"神龙本"。后纸上，有明大收藏家项元汴题记：唐中宗朝冯承素奉敕摹晋右军将军王羲之兰亭禊帖。由此，人们定此本为冯承素临摹本。但是，据专家考证，卷首"神龙"半方小玺，并不是唐中宗内府印，而是后人添加的。因此，确定为冯承素临摹本，似乎不足信。可以肯定的是，此卷为唐以来最重要、最逼真的临本。此卷前隔水，有 4 字标题："唐摹兰亭"。引首处，有乾隆御笔 4 字："晋唐心印"。后纸，有宋、元、明各代名家题跋、款识 20 则，有历代收藏、鉴赏家收藏印、鉴赏印 180 余方。此卷精妙，三入皇宫内府：南宋时，一入高宗、理宗内府。后来，由驸马都尉杨镇收藏。经元郭天锡，二入明宫内府。后经明王济、项元汴，清陈定、季寓庸诸人之手，到乾隆时期，三入清宫内府。

传承

关于王羲之的《兰亭序》，世间流传着一些神奇的传说，最流行的说法就是神助之笔。传说，王羲之写完这篇《兰亭序》之后，自己都不敢相信这是自己的墨迹。他看了几遍，对自己的这件作品非常满意。可是，后来，他又重写了几篇，但都达不到《兰亭序》这种书法境界。为此，他叹息说：此神助耳，何吾能力致！

《兰亭序》作为王氏家族的传家之宝，一直珍藏在家中最安全的地方。传到王羲之第 7 代孙智永时，出大事了。智永与众不同，少年时就出家为僧。然而，他自幼酷爱书法，对法帖十分痴迷，尤其是祖传的《兰亭序》。临死之前，他反复观赏，一次次地摸索，最后才依依不舍地将这篇传家宝

第七章

绘画、法书珍品之谜

《兰亭序》传给弟子辨才和尚。智永相信辨才，对他观察了数十年，认为他的天赋和才华，完全能够胜任这份王氏家族的重托，收藏和管理好这份传家宝。辨才和尚很有智慧，对书法造诣很深，对历代法帖也很有研究。他郑重地接受了《兰亭序》，将其视为神品奇珍，并别出心裁，特地将其收藏在他卧室的房梁上，在梁上凿一个洞，《兰亭序》收藏在洞内。

出人意外的是，唐太宗李世民出现了，对《兰亭序》十分仰慕，千方百计，一定得之后快。唐太宗酷爱书法，特别是王羲之法帖，爱到了痴迷的程度。有大臣进言唐太宗，听说王羲之的书法珍品是《兰亭序》，此帖不在宫里，而是在辨才和尚那里。唐太宗大感意外，多次选派能人，前去索取，可是，辨才和尚不卑不亢，始终推说没有见过真迹，不知道真迹的下落。

唐太宗李世民知道，硬取是不可能了。怎么办？皇帝自有皇帝的智慧，他决定选派智者，前去智取。经过反复挑选，唐太宗选定了监察御史萧翼，让他取来《兰亭序》，不管用什么手段。萧翼深思熟虑之后，装扮成书生模样，前去拜会辨才和尚。他知道，只要接近了辨才，他一定会寻机取得《兰亭序》。萧翼聪慧过人，他对书法的造诣和历代法帖的研究，令唐太宗叹为观止，他的学识和才华，自然与辨才和尚在伯仲之间。他俩一见如故，谈得十分投机，真有相见恨晚的感慨。

时间过得飞快，转眼间，萧翼就要离别了。辨才敬重萧翼之才，将他引为知己。一天，萧翼从随身的包袱中，拿出了几件王羲之的书法作品，说这是绝世神品，与辨才和尚共赏。辨才细细观赏，心里感觉由衷地高兴。一方面，他觉得萧翼这个朋友没有白交，他不把自己当外人，竟然把王羲之的真迹拿出来，一起欣赏；一方面，他对萧翼不以为然地说：你这些法书，真倒是真的，但是，恕我直言，不是最好的！不信？我有一真迹，不妨你看看。萧翼不动声色，淡淡地说：除此之外，还能有王羲之的真迹？还能是更好的？辨才四周看看，沉吟片刻，才神秘地说："是《兰亭序》真迹。"

萧翼故作惊讶，用不敢相信的口气说："此帖，不是早已失传？"辨才和尚微笑着，从卧室屋梁的深洞里，小心翼翼地取出一个包袱，递给萧

翼，轻声说："这就是《兰亭序》真迹。"萧翼小心翼翼，接过真迹，展开一看，果然是真正的《兰亭序》真迹！萧翼立即收起真迹，脸色一变，从袖中掏出皇帝的诏书，让辨才听旨。辨才目瞪口呆，愣在了那里。萧翼收拾好《兰亭序》真迹，立即回宫。辨才知道自己上当了，哑口无言。失去了王氏家族祖传的真迹，辨才非常难过。不久，他忧郁成疾，病倒了。卧病不到一年，辨才含恨离开了人世。

唐太宗计夺《兰亭序》真迹，龙颜大悦。唐太宗对王羲之的书法推崇备至，得到了这份《兰亭序》真迹，他更是喜出望外。他下令侍臣赵模、冯承素等人组织专人，精心摹本了一批《兰亭序》。唐太宗将这些临摹本，以及后来的石刻摹拓本，分别赏赐给皇亲贵戚和宠信的大臣。一时间，《兰亭序》临摹本风靡京城，洛阳纸贵。书法大家欧阳询、褚遂良、虞世南等人见到了《兰亭序》真迹，惊叹之余，亲自临摹，他们这些名手大家的临摹本流传世间，成为宫廷和收藏家的珍品。而《兰亭序》原始真迹，一直不知所终。人们推测，可能是唐太宗去世后，此真迹作为皇帝的爱物殉葬了。

台北故宫博物院收藏了王羲之的《快雪时晴帖》，也收藏了初唐四大家之一褚遂良的临摹本《兰亭序》。据说，此黄绢本是否是褚氏的真迹，尚有争论。就如同《兰亭序》是否为王羲之所书一样，一直争议不断，特别是在清末和20世纪60年代，就其真伪问题，发生过十分激烈的辩论。

《兰亭序》质疑

一种观点认为，传世的《兰亭序》不是王羲之所书，而是伪造品。据推测，它可能是阴差阳错的产物，三步成真：由讽刺王羲之，变成了王羲之的书法作品，到称为天下第一行书。

质疑者认为：

第一，最确切、最原始的文献和历史记载，完全没有。查遍史料、档案，唐代以前，根本没有《兰亭序》文献和档案以及相关的文字记载。《兰亭序》是王羲之去世以后两百多年，才开始出现的，称这是兰亭集会王羲之写的诗集之序。传说，王羲之写出《兰亭序》后，还应其朋友的要求，重抄了几遍《兰亭序》，送给朋友们。可是，传说中的《兰亭诗集》，

绘画、法书珍品之谜

连一首诗也没有，甚至连诗的只言片语也从未有过，历史记载上没有，也没有任何文字流传下来，更不要说当年聚会的《兰亭诗》全集了。也就是说，兰亭集会、《兰亭诗集》的名称和提法，从来没有出现在唐以前的史料、文献之中，也没有任何其他笔记、史料可以佐证。《兰亭序》出现后，才正式为人所知。兰亭集会和《兰亭序》有关的传说，不是出自当时，而是两百年后，谁能相信它们是真的？

第二，《兰亭序》的书法字体，并非是王羲之的字体。关于《兰亭序》，其真假也一直被质疑。传世《兰亭序》的字体与王羲之的其他传世作品的字体有很大的差别：王羲之行笔的特点，就是很少用侧锋。《兰亭序》出现的时间，是在王羲之第八代孙智永去世以后。《兰亭序》的字体风格，很像智永的，智永行笔多用侧锋，与《兰亭序》的行笔相同。《兰亭序》的书法水平比智永的书法水平低，但是，它又是以智永的字体写出来的。由此可知，《兰亭序》是由写智永字体之弟子书出的，或是高水平的书法家以智永的字体书写的。这个人，可能就是辨才。

据郭沫若先生考证，传世的《兰亭序》后半部分文字与前半部分的文字有所不同，也不同于王羲之一惯的书法风格；结合相关文物进行比较，特别是比较出土的东晋王氏墓志铭，显然，两者有很大的不同。因此，郭沫若先生怀疑，传世的《兰亭序》法帖，为隋唐人所伪托。但是，也有专家不同意这一看法，认为《兰亭序》是王羲之书法代表，也是他书法艺术的至高境界之作。

第三，《兰亭序》出现后，有关《兰亭序》的传说和故事，都不是出自王氏家人之口。传说《兰亭序》藏在王氏家中，几百年来，鲜为人知。很显然，藏在王家中几百年来不为人知的说法是不成立的，因为，兰亭集会，是41人，这显然是矛盾的；另外，与王羲之应朋友的要求，重抄了几遍《兰亭序》送给朋友们的说法，也相矛盾。王羲之是当世著名书法家，从绍兴为老妇题扇桥的传说可知，人们很仰慕他的书法。如此名人，如此41人的聚会，一份《兰亭序》藏在王家中，几百年来不为人知？这说法显然是不成立的。所有《兰亭序》的传说，几乎都经不起推敲。

第四，《兰亭序》帖中，王羲之怎么会知道第4行会掉字，特地将第

二、三行和三、四行的间隔加大，以便第 4 行上加"崇山"二字？法帖中，将"癸丑"二字占一个字的位置，古代没有将甲子写出只占一个字位置的习惯。《兰亭序》中的笔画较为别扭，有许多仿写的痕迹，包括"年"、"毕"、"少"、"管"、"畅"、"视"、"乐"等字。

4. 唐颜真卿《祭侄文稿》

《祭侄稿》，又称《祭侄文稿》，是中国古代三大行书书法帖之一，由初唐书法大家颜真卿所书，全称《祭侄季明文稿》。此帖书就于唐乾元年（758），麻纸本，行书，纵 28.2 厘米，横 75.5 厘米；23 行，行 11—12 字不等。全帖共 234 字，帖上钤有"赵氏子昂氏"、"大雅"、"鲜于"、"枢"、"鲜于枢伯几父"、"鲜于"等印。此帖曾收入宋徽宗宫廷，成为宣和内府珍品。后来，经历代名家收藏，历元张晏、鲜于枢，明吴廷以及清徐乾学、王鸿绪诸人之手，最后进入满清宫廷，成为清内府收藏的珍贵法帖之一。现在，此帖收藏于台北故宫博物院。

颜真卿（709—784），字清臣，汉族，唐京兆万年（今陕西西安）人，祖籍是琅玡临沂（今山东临沂）。颜真卿是琅玡氏后裔，家学渊博深厚。他的六世祖就是著名学者颜之推，颜之推是北齐著名大臣，著有《颜氏家训》，流传千古。颜真卿是中国唐代书法家，也是中国最杰出的书法家之一。他匠心独运，自成一体，所创立的楷书人称"颜体"。他的楷书独树一帜，对后世影响很大。他与柳公权并称为颜柳："颜筋柳骨。"他与柳公权、欧阳询、赵孟頫齐名，并称为中国"楷书四大家"。

其实，颜真卿虽然出身于世家，但是，到他父亲时，家境已经败落。他小的时候，家中十分贫穷，连纸和笔都买不起。他天生就喜欢写字，怎么办？只好用木棍蘸着黄泥水在墙上练字。后来，他以名师为师，学习书法：最初，学褚遂良。后来，师从张旭，尽得张氏笔法。接着，他广泛汲收初唐四大书法家的书法特点，以楷书为主，兼收并蓄，充分吸收篆书、隶书和北魏书法的笔法、神韵和书意，创立了一种独特的楷书风格，稳健、厚重、熊劲、宽博，人称颜体，形成了独特的唐代楷书模式，也成为

中国历代楷书的典范。

从书法艺术上说，颜真卿的楷书是一种全新的书法模式：他一改早期的书法范式，也一反初唐时期盛行的书风，以稳健、厚重、敦实的篆、籀笔法，构架一种全新的楷书模式：将传统的瘦削硬板化为丰腴雄厚、身宽体博；整体上看，气势磅礴，结构恢弘，笔力遒劲，端庄、稳重之余，有一种凛然之气，代表着一种盛世帝国的胸怀和风度。北宋书学大师朱长文称赞颜体："点如坠石，画如夏云，钩如屈金，戈如发弩，纵横有象，低昂有志，自羲、献以来，未有如公者也。"诗人欧阳修说："颜公书如忠臣烈士，道德君子。其端严尊重，人初见而畏之，然愈久而愈可爱也。其见宝于世者，有必多，然虽多而不厌也。"

颜体书法别开生面，对后世影响深远。可以说，大唐以后，许多帝王和书法名家，都师从颜真卿，从颜体之中汲收营养。包括行书、草书和行草，许多名家基本都是先习二王书法，再学颜体，在此基础上才可以行草书之事。所以，大文豪苏轼说："诗至于杜子美，文至于韩退之，画至于吴道子，书至于颜鲁公，而古今之变，天下之能事尽矣。"

颜真卿一生勤于笔耕，著有《吴兴集》、《卢州集》、《临川集》。颜真卿很勤奋，一生留下了大量的墨迹书宝，尤其是题写碑石极多，流传至今的，包括：《元结碑》，刚劲深厚；《宋广平碑》，雄浑广博；《臧怀恪碑》，雄伟挺拔；《李玄静碑》，遒劲厚实；《干禄字书》，端正持重；《郭

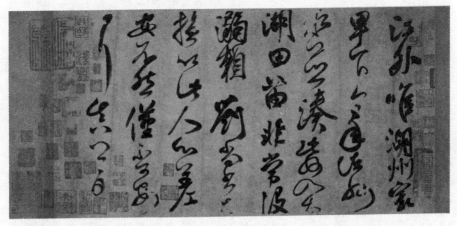

▲ 唐颜真卿《行书湖州帖》

家庙碑》，开怀畅朗；《多宝塔碑》，结构严谨；《东方朔画赞碑》，雄健浑厚；《谒金天王神祠题记》，稳健遒劲；《麻姑仙坛记》，庄严厚重；《大唐中兴颂》，摩崖刻石，方正敦实；《八关斋报德记》，气势如虹；《颜氏家庙碑》，筋肉俱丰。颜真卿传世墨迹不多，但件件都是珍品，包括《祭侄文稿》、《争坐位帖》、《刘中使帖》、《自书告身帖》等。

《祭侄文稿》是颜真卿为侄子颜季明所作的祭文，祭奠颜季明在"安史之乱"时英勇就义。唐玄宗天宝十四年（775），镇守北疆的安禄山、史思明拥数万之众，起兵造反，大军直扑京城。平原太守颜真卿奋起抵抗，立即联络其从兄——常山太守颜杲卿，一同率领官军，讨伐叛军。叛军兵锋正盛，军力雄厚。第二年正月，叛军史思明部以数倍的优势兵力，攻陷常山。常山太守颜杲卿率众顽强杀敌，最后，寡不敌众，颜杲卿及其少子颜季明等被捕。史思明诱迫颜杲卿、颜季明投降，颜季明无所畏惧，怒斥叛军。颜杲卿、颜季明父子先后遇害，英勇牺牲，颜氏一门30余人全部被杀。

"安史之乱"平定以后，唐肃宗即位。乾元元年（758），颜真卿派专人前往河北常山一带，寻访侄子颜季明的身首尸骨。面对为国捐躯的壮士遗体，颜真卿悲愤交加，含泪挥笔，写下了这篇留芳千古、满含激情的祭侄文。颜真卿亲笔手书，完成了这篇行书杰作的《祭侄文稿》。颜真卿留下的书法作品，包括《湖州帖》、《竹山堂联句》和《祭侄文稿》等，都是颜体稀有的存世作品。《湖州帖》、《竹山堂联句》十分珍贵，现在由北京故宫博物院收藏。《祭侄文稿》是颜真卿颜体书法著名的"颜氏三稿"（三稿《祭侄文稿》、《争坐位稿》、《告伯父文稿》）之一，被列为颜氏三稿之首，也是颜氏书法的代表作。此帖是历代争相收藏的名帖之一，是历代法帖的必收作品，后世仿效、临摹不绝，是公认的行书佳作，受到世人的赞扬。

历代书法法帖的创作，讲究静心屏气，心到神到，才能出神入化。既抒情，又写好书法，可以说，这是世界上第一难事。然而，颜真卿做到了，他的《祭侄文稿》堪称惊世之作：运笔自如，坦白直率，将真挚情感运于笔墨的点画之间，包含激情和悲愤，或急或缓，或疏或密，不在意工拙，无拘无束，信马由缰，随心所欲，真是将激情与书艺完美结合的典

范。观赏作品，感觉其书法之功力和书法之中蕴涵的深切情感，强烈地冲击和震撼着每一个观者之心，给人以壮美和崇高之感，回味无穷。

罗马学者郎加纳斯喜爱崇高，在他的名著《论崇高》中提出：崇高，有五个来源。第一，最重要的是庄严伟大的思想。第二，就是强烈而激动的情感。……激情，对创作和风格的重大作用，足以使整个结构堂皇卓越！王羲之的《兰亭序》问世在先，人称是"天下第一行书"。元代学者鲜于枢是书法鉴赏大家，他品评《祭侄文稿》，称此帖为天下第二行书。其实，如果从笔法、气势和结构上看，《祭侄文稿》并不在王羲之的《兰亭序》之下，其声情并茂，书艺超群，干裂秋风，润含春色，当为天下第一行书。

5. 唐怀素《自叙帖》

怀素（725—785），是唐代僧人，字藏真，幼年就痴迷佛寺，出家为僧。他俗姓钱，僧名怀素，汉族，永州零陵（湖南零陵）人。他生活在中唐时期，历唐文宗、唐武宗、唐宣宗、唐懿宗、唐僖宗5朝。在中国书法史上，他是一位闻名遐迩的人物。他是一位领一代风骚的草书大家，他的草书独树一帜，用笔刚劲，浑圆有力，流转如环，纵横连线，极尽奔放流畅之能事，一气呵成，人称"狂草"。他与唐代的草书大家张旭齐名，风格迥异，人称"张癫素狂"，又称"癫张醉素"。

怀素是一位杰出的书法家，也是一位才华横溢的诗人，他的古典浪漫主义艺术风格，对后世影响深远。他喜欢结交朋友，能诗善文，常与大诗人李白、杜甫、苏涣等人来往。他性情豪爽，爱好喝酒，每饮则兴起，无论何时何地，不分地点场合，在墙壁、衣物、器皿上，任意发挥，随心狂写，人谓"醉僧"。从师承上说，怀素的草书师法张芝、张旭，发扬光大，青出于蓝而胜于蓝。唐吕总《读书评》中，品评天下书迹，认为："怀素草书，援毫掣电，随手万变。"宋书法品评家朱长文在专著《续书断》中，将怀素草书列为妙品，评论其："如壮士拔剑，神彩动人。"

怀素自幼喜佛，聪明好学，痴迷于书法。这段经历，他在《自叙帖》叙述说："怀素家长沙，幼而事佛，经禅文暇，颇喜笔翰。"虽然他勤奋

好学，可是，没有钱，买不起纸和笔。怎么办？怀素自有办法，他找来一块木板，又找来一个圆盘，在上面涂上白漆，用木棍、笔反复书写。他用漆盘、漆板代纸，勤学苦练，圆盘、木板都写穿了，写坏的笔头、木棍不计其数，这些笔头都埋在一角，人称"笔冢"。后来，他觉得漆板太光滑，不好着墨，觉得练不好书法。于是，他在寺院附近开垦了一大块荒地。在荒地，他不辞劳苦地种植了一万多株的芭蕉树。由于寺院周围，触目所及，都是一片片芭蕉林，因此，他把这里称为"绿天庵"。几年后，芭蕉树长大了，他笑逐颜开，开玩笑说：有习字纸了！从此，他经常摘下芭蕉叶，整齐地铺在桌子上，挥毫习字，寒暑不断。

怀素日以继夜地练字，用不了多少日子，一万株老芭蕉叶用光了！可是，小芭蕉叶，他又舍不得摘，怎么办？他灵机一动，有了新办法：他带着笔墨，直接站在芭蕉树前，就着芭蕉鲜叶，大书特书，肆意狂写。从春天写到夏天，从夏天写到秋天，三伏天挥汗如雨，三九天手肤冻裂，他坚韧不拔，义无反顾，一直持之以恒、坚持不懈地在芭蕉叶上练字。怀素写完一片地的芭蕉，再写另一片地，练习从未间断，绿色的芭蕉叶变成了一片斑驳，一大片芭蕉林变成了斑驳陆离的试验地，成为当地方圆数十里的特殊风景。

怀素芭蕉练字，成为一时的美谈，关于他的传说不胫而走。《零陵县志》记载：绿天庵，清咸丰壬子（二年，1852 年）年毁于兵。同治壬戌（元年，1862 年）年，郡守阳翰主持重建。有正殿一座，上为种蕉亭，左为醉僧楼，有怀素塑像。在绿天庵后，有一眼泉水，刻有"砚泉"二字，这是怀素习字时磨墨取水的地方。在其右角，有一座"笔冢"塔，怀素写秃了的笔都埋在这里。绿天庵正北，大约 70 步的地方，有一个墨池，这是怀素洗砚之处。

怀素的书法运笔神速，如狂风骤雨，飞转流动之间，千变万化，不乱法度。怀素书法的最大特点是善于运用中锋，他气势磅礴地书写大草，有人形容为"骤雨旋风，声势满堂"。怀素的草书纵横放达，进入化境，到达了一种超然物我的特殊境界，有诗为证：忽然绝叫三五声，满壁纵横千万字。令人惊奇的是，怀素的书法虽然迅疾，但是，他留下的众多通篇草书作品中，极少出现失误的情形。这种状况，与许多书法大家书法混乱、

错误连篇相比，真是有天壤之别。

虽然怀素的狂草率性，随意飘逸，千变万化，但是，他的书法魂魄依然不离魏晋法度，这是多年在寺院中以极大的毅力苦修所得来的结果。据记载，怀素性情狂放，草书出神入化，声名远扬。在京城长安，怀素的声誉也与日俱增，有人形容为青云直上。文人们很喜欢他，称赞他和他草书的诗篇多达30余首。米芾先生在《海岳书评》中说："怀素如壮士拔剑，神采动人，而回旋进退，莫不中节。"

怀素的不拘一格、狂放不羁，引来了文人们的一片称赞之声。王公大臣、贵戚名流以各种渠道认识怀素，纷纷结交这个与众不同的狂僧。唐代诗人任华曾对怀素及其狂草，写有一首歌加以描述："狂僧前日动京华，朝骑王公大人马，暮宿王公大人家。谁不造素屏，谁不涂粉壁。粉壁摇晴光，素屏凝晓霜。待君挥洒兮不可弥忘，骏马迎来坐堂中，金盘盛酒竹叶香。十杯五杯不解意，百杯之后始癫狂。"诗人李白写有《草书歌行》，曼冀有《怀素上人草书歌》，以及《草书屏风》等诗，都以美妙的诗句描述和称赞怀素"狂草"神妙莫测和出神入化！

怀素留下的草书墨迹众多，主要包括《七帖》、《自叙帖》、《苦笋帖》、《食鱼帖》、《圣母帖》、《论书帖》、《千字文》、《藏真帖》、《清静经》、《北亭草笔》、《大草千字文》、《小草千字文》、《四十二章经》，等等。其中，最有代表性的就是《自叙帖》和《食鱼帖》了：《自叙帖》汪洋恣肆，《食鱼帖》刚强雄健。从各种书帖看，虽然环境不同，书法的心情不同，神采、风韵各有千秋，但它们几乎都是怀素的神来之笔，在流畅、奔放之中，舒展其态，各尽其妙。可以说，在中国书法艺术史上，怀素和怀素的草书成为一个传奇，特别是他的《自叙帖》，从唐代中叶开始，一直成为书林佳话，也是后世书法爱好者津津乐道、争论不休的话题，一千年了，它依然魅力无穷！

就怀素传世的作品分析，大致可以分为三类：第一类，继承前人书法风格的作品，包括《食鱼帖》、《圣母帖》、《苦笋帖》、《藏真帖》等，这些书帖，基本上不同程度地保留了魏晋时期的书法遗风，尤其是《圣母帖》，带有明显的颜真卿风格。第二类，独树一帜、自成一家的作品，包

括《自叙帖》、《清净经》、《北亭草笔》、《四十二章经》等。第三类，是心静平和的书法作品，包括《小草千字文》、《大草千字文》等，这些草书墨迹，清澈、自然、平淡、祥和，与其他作品的狂放肆意之风相比，大相径庭，似乎是完全换了一个人书写的。

《自叙帖》是怀素的草书作品，人称它是中华第一草书。从内容上看，此帖是一篇自叙之作，是作者的书法心得。从内容上说，此帖是怀素叙述自己多年练习草书的经历、临摹前辈大师的书法经验、创立狂草时的特别感受，以及当时文人、士大夫对他草书作品的欣赏和评价。在这篇《自叙帖》中，怀素特别提到了当时闻名遐迩的几位名人和书法大师，包括颜真卿、戴叙伦等人对他作品的首肯和赞赏。从书法上说，此帖通篇是狂草，笔走龙蛇，字字中锋，就好像在沙堆之中用锥子划沙一样，笔力雄劲，纵横之线旁若无人，斜竖线条无往不胜；上下连接，左右呼应，气势恢弘，如狂风骤雨。明代书法鉴赏家安岐评价此帖："墨气纸色，精彩动人。其中，纵横变化发于毫端，奥妙绝伦有不可形容之势。"明代画家文徵明敬仰怀素，称赞其："藏真书，如散僧入圣；狂怪处，无一点不合轨范。"

《自叙帖》是一件传世的草书杰作，也是怀素草书的代表性作品。《自叙帖》，纸本，纵31.4厘米，横1510.0厘米，全帖126行，共698字。据记载，此帖大约书写于唐大历十二年（777）。在流传过程中，原作真迹的首六行年久磨损，渐渐失传。展开全卷，俯瞰整个法帖，前6行与后面的书法有很大不同，一目了然：此帖前面六行，据研究，是由此帖收藏人宋大臣苏舜钦补写完成的。从第七行开始，才是真迹。两者相比较，书法的笔力和风格诸方面，确实有天壤之别。书帖前的引首部分，有明初宰相、著名大臣李东阳篆书四字："藏真自叙"。书帖的后部，有南唐升元四年（940年）的跋文，记载了此帖传入南唐之后，由大学者邵周等人重新装裱，他们写上题记，记述流传经过。帖上留下了许多题跋和印章，真实地记录了此帖传承有绪的流传历史。

从印章上说，帖上主要钤盖的印章有："建业文房之印"、"佩六相印之裔"、"四代相印"、"许国后裔"、"武乡之印"、"赵氏藏书"、"秋壑图书"、"项元汴印"、"安岐之印"等。从这些收藏、鉴赏

和闲章等印玺来看，此帖转辗流传，命运坎坷：唐亡以后，先是传入南唐，收藏于南唐内府之中。然后，经宋苏舜钦、邵叶、吕辩和明徐谦斋、吴宽、文徵明、项元汴诸人之手。入清以后，传到徐玉峰、安岐等人手中，于乾隆年间，进入清宫，成为清内府的重要收藏。乾隆皇帝十分喜爱此帖，帖上有乾隆皇帝和宣统皇帝钤盖的鉴赏印："乾隆"、"宣统鉴赏"等。据曾行公的题识记载，旧帖之上，有米元章、薛道祖、刘巨济等几位名家的题款，后来，这些款识渐渐失传。宋书法家米芾的《宝章待访录》、黄伯思的《东观馀论》和清学者安岐的《墨缘汇观》等书，详细地记录了此帖的流传情况。怀素《自叙帖》原件真迹一直收藏在清宫之中，后随文物南迁，离开紫禁城，带到台北，成为台湾台北故宫博物院藏品之一。北京故宫博物院有此帖的影印本。

6. 北宋苏轼《黄州寒食帖》

苏轼（1037年1月8日—1101年8月24日），字子瞻，又字和仲，号东坡居士，习称苏东坡。东坡是汉族，出生于眉州眉山城（今四川眉山，北宋时为眉山城），祖籍则是栾城（河北石家庄市）。他是北宋时期著名的词人、诗人、书法家、画家和美食家，是著名唐宋八大家之一，更是中国历史上豪放派词人的最杰出代表。他是一个多才多艺的文人，特别是在诗、词方面，获得了极高的成就。同时，他在书法、绘画艺术领域独树一帜，给后世留下了大量极其宝贵的精神财富。

可以说，苏轼是中国历史上和艺术史上十分罕见的全才，也是中国5000年文明历史上被大家所公认的天才文学家，他的文学、艺术达到了极高的造诣，是中国最杰出的文学、艺术大家之一：诗歌方面，他与黄庭坚并列，合称为苏、黄；词曲方面，他与辛弃疾齐名，并称苏、辛；散文方面，他与欧阳修并驾齐驱，人称欧、苏；书法方面，他与黄、米、蔡并称为北宋四大家，他的绘画独具特色，在绘画史上，他开创了湖州画派。

苏轼的书法很有个人特色，尤其擅长行书、楷书。应该说，他与四大家的黄庭坚、米芾、蔡襄在书法风格上是完全不同的。他天赋很高，艺术

功底厚实，他的书法以晋、唐风骨为根基，博采众名家之长，尤其是师从于王僧虔、李邕、徐浩、颜真卿、杨凝式诸位大师，融会贯通，自成一家。东坡为人浪漫，用笔丰腴，其书法作品充满着天真烂漫的情趣。谈到书法时，东坡认为自己的书法不拘一格，不模仿前人，完全是自创新意。他说：我书造意本无法。……自出新意，不践古人。

东坡才华横溢，然而，一生坎坷。表现在他的书法之中，就形成了一种飘逸、潇洒的独特风格，对后世帝王将相、文武大臣和文人士子以及他的兄弟、子侄、后代诸人等均影响极大。据说，东坡的兄弟子侄子由、子迈、子过和好友王定国、赵令畤等人，都崇拜他，专心学习他的诗词、书法。历代帝王，都读东坡的诗词，关注他的书画。历史上许多名人，都在诗词、书法方面以东坡为师，包括宋名臣黄庭坚、李纲、韩世忠、陆游，明宰相刘基、诗人吴宽，清代张英、张廷玉、张之洞等人，都欣赏、临摹他的书法，学习他的诗词。黄庭坚喜欢东坡的书法，他在《山谷集》里，多次说到东坡，对他评价极高。他说东坡：早年用笔精到，不及老大渐近自然。……到黄州后，掣笔极有力。黄庭坚认为，当世书法第一人，应当是苏轼：本朝善书者，自当推（苏）为第一。

苏轼留下的书法作品十分珍贵，主要包括：《治平帖》、《江上帖》、《东武帖》、《北游帖》、《宝月帖》、《令子帖》、《渡海帖》、《一夜帖》、《近人帖》、《梅花诗帖》、《前赤壁赋》、《怀素自序》、《与范子丰》、《宸奎阁碑》、《中山松醪赋》、《洞庭春色赋》、《人来得书帖》、《李白仙诗帖》、《新岁展庆帖》、《次辩才韵诗》、《答谢民师论文帖》、《次韵秦太虚诗帖》、《祭黄几道文卷》、《致南圭使君帖》、《致若虚总管尺牍》、《黄州寒食诗帖》等。

苏轼所书《黄州寒食帖》，是一件十分稀有的行书作品，也是中国传世的三大行书法帖之一。这篇《黄州寒食帖》，是大诗人苏轼的一首节令之时的遣兴之作，抒发了诗人怀才不遇的人生感慨。因为政见不合时宜，自视清高的苏轼被贬到黄州，做一个没有什么权力的团练副使。黄州很好，长江气势磅礴，但是，苏轼心情一直十分压仰。这是到黄州的第三年，又是一个满目荒凉的寒食节。天气幽寒，景物萧瑟，眼前一片苍茫，

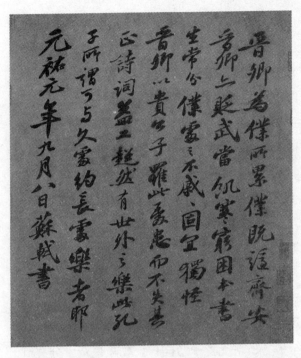

▶ 宋·苏轼《题王诜诗帖》

大诗人苏轼触景生情，感慨万千，于是，他铺纸挥毫，一气呵成，写下了这首《黄州寒食帖》。

《黄州寒食帖》笔力遒劲，诗意苍凉，意境凄婉，运笔宕荡起伏。诗人压仰太久，有感而发。全卷行文豪情奔放，波澜壮阔，气势恢弘，充分表达了诗人坐困黄州的孤独心情和空怀壮志时的惆怅感受。《黄州寒食帖》与众不同，也不同于苏轼的其他作品，可以看做苏轼的行书代表作，也是苏轼书法方面的上乘作品。诗人黄庭坚很喜欢苏轼的诗词和书画，对于苏轼此帖，黄先生评价极高，认为有颜真卿书法特点，绝对是苏轼的神来之笔。黄庭坚说，如果让苏轼再写，不一定能写得出来此帖。黄庭坚在诗后题跋："此书兼颜鲁公、杨少师、李西台笔意，试使东坡复为之，未必及此。"

南宋初年，此帖传到张浩之侄孙张演手中，他爱不释手，特地在卷中题跋："老仙（苏轼）文笔高妙，灿若霄汉，云霞之丽。山各（指黄庭坚）又发扬蹈历之，可谓绝代之珍矣。"入明以后，此帖由明代大收藏家、书画家董其昌收藏，他十分珍爱此帖，认为此帖是他见过的 30 余幅苏轼

真迹之中，巅峰之作。他在帖后题语："余生平见东坡先生真迹，不下三十余卷，必以此为甲观！"人们将东晋王羲之《兰亭序》、唐颜真卿《祭侄文稿》和宋苏轼《黄州寒食帖》并列，合称为"天下三大行书"，或者，人们直接称苏轼《黄州寒食帖》为"天下第三行书"。天下三大行书，可以这样概括：晋王羲之《兰亭序》在雅，有儒雅之风；唐颜真卿《祭侄文稿》在仁，有贤士风范；宋苏轼《黄州寒食帖》在骨，有文人学士傲岸风采。这传世的三大行书，可以说是中国书法史上的三块里程碑。

苏轼《黄州寒食帖》，纸本，25 行，共 129 字。清乾隆年间，此帖经过辗转流传，进入满清宫廷，成为内府的珍贵藏品。精于鉴赏的乾隆皇帝亲自鉴定，将此帖按照一等品收藏，编入了内府珍品系列的《三希堂帖》中。乾隆皇帝很喜爱此帖，一有空闲，他就拿出来展玩欣赏，兴之所致，挥笔在卷上题跋、赋诗。乾隆十三年（1748）四月初八日，乾隆皇帝在此卷上御笔题跋："东坡书豪宕秀逸，为颜、杨后第一人。此卷乃谪黄州日所书，后有山谷跋，倾倒至极，所谓无意于乃佳！"。乾隆皇帝十分感慨，意犹未尽，特地在卷首御书 4 个大字作为标题："雪堂余韵"。

这卷《黄州寒食帖》作为皇帝喜爱的珍品，一直收藏在清帝大部分时间逗留的地方：夏宫圆明园。专室收藏，专人保管，定期检查。皇帝钦定之珍物，闲情逸致的时候，随时赏玩，因此，管理者不敢有丝毫的苟且。晚清以后，国家多难，《黄州寒食帖》在兵灾火劫之中，历经磨难，命运多舛。清咸丰十年（1860），英法联军入侵北京，疯狂掠夺的侵略者，大肆抢劫珍宝之后，火烧圆明园，滚滚浓烟，数日不熄。这是一场空前大劫难，无数宫廷珍宝，或被掠夺，或者化为灰烬，只有很少部分珍贵文物神奇地保留了下来。《黄州寒食帖》劫后余生，竟然在这场玉石俱焚的大灾变中，奇迹般地保存了下来，流落民间。

《黄州寒食帖》辗转流传，现身以后，为大收藏家冯展云所得。冯氏对此帖十分珍爱，一直留在身边。冯展云去世后，此帖传到盛伯羲手中。盛先生视若掌上明珠，特设密室收藏，除了他自己欣赏之外，再没有人得见此帖之真容。盛氏去世后，完颜朴孙高价购得此帖。1917 年，北京举办了一个书画展览会，《黄州寒食帖》在展会参展，第一次公开露面，立即

引起了文物界的轰动，书画家、收藏家对此帖表现了极大的关注。1918年，颜韵伯先生购得《黄州寒食帖》。颜韵伯先生是苏轼迷，他知道，这年12月19日，是苏轼的生日。苏轼生日这一天，颜韵伯沐浴熏香，仔细欣赏这幅苏大才子的《黄州寒食帖》，感慨万千，研墨挥笔，在卷上题写跋记，记录此帖的流传经过。

1922年，心事重重的颜韵伯秘密带着苏轼的《黄州寒食帖》起程，东游日本。他前往东京，特地到各大收藏家处走动，想变卖这件珍贵的法帖。最后，他如愿以偿，以惊人的高价将此帖卖给日本东京的大收藏家菊池惺堂。菊池先生欣喜若狂，视此帖为无价之宝，辟秘室收藏。1923年9月，东京发生了特大地震。遗憾的是，菊池惺堂家正处在地震的中心区。覆巢之下，岂有完卵？大震之后，菊池家几乎遭到了灭顶之灾：房屋倒塌了，家中的家具、器皿和多年来所收藏的珍玩、字画等，几乎损毁殆尽，无一幸免。劫后余生的菊池先生面对大震后破碎的家园，他心急如焚，只想着要在一片火海和瓦砾堆中，救出《黄州寒食帖》。菊池惺堂先生不顾一切地冲进废墟中的火海，冒着生命危险，鬼使神差地抢救出了这件珍贵的《黄州寒食帖》！

大地震后，菊池惺堂转辗各地，这件《黄州寒食帖》一直带在身边，不离左右。最后，他将这件珍品，寄存在十分信赖的友人内藤虎家中。一年后，1924年4月，内藤虎和菊池惺堂一起观赏此帖，菊池特请内藤虎在帖上题写跋文，记述这件《黄州寒食帖》辗转流传日本东京各地的经过。第二次世界大战全面爆发，许多国家卷入战争之中。1931年，日本大举入侵中国。后来，穷凶极恶的日本悍然偷袭珍珠港。损失惨重的美国大举报复，对日本东京进行狂轰滥炸。万幸的是，寄身于东京的《黄州寒食帖》躲开了枪林弹雨，竟安然无恙，毫发无损。

这件诗仙苏轼的名作《黄州寒食帖》从流落日本的那一天起，就令许多中国的仁人志士们，食不甘味，夜不能寐。中国文物专家、书画家和收藏家都深感痛心，不能接受这件珍贵法帖由日本人收藏。第二次世界大战刚刚结束，国民政府外交部长王世杰先生就着手搜访流失海外的珍贵文物。王部长特地嘱托友人，专程前往日本，认真细致地寻访《黄州寒食

帖》的下落。王部长指示：一旦发现此帖，或者得知此帖下落，立即不惜一切代价，以重金购回！不幸中的万幸，很快，发现了《黄州寒食帖》的下落，经过反复交涉、谈判，终于以重金购回了此帖。珍品失而复得，国人感慨万千，他们在帖后题跋，详细叙述了此帖流失日本东京的经过，以及从日本购回、回归中国的艰难历程。现在，此帖收藏于台北故宫博物院。

十余年后，台北故宫博物院举办了一个大型书画展览。在这个展览会上，他们特地展出了馆藏之中的稀世珍品《黄州寒食帖》的复制品。复制品是全真卷轴装，幅长 7.3 米。据报道，当时，观者如潮，轰动一时。据说，台北故宫博物院将《黄州寒食帖》只复制了 10 件，每件分别编号。这些珍贵的复制品，绝大部分都被世界上顶级的各大国家博物馆所收藏，只有两件一直下落不明。1975 年，日本的山上次郎特地前往台北，参观大型书画展。山上先生是个地道的东坡迷，他在《黄州寒食帖》复制品前流连忘返，不想离去。最后，他以重金买下了台北展厅中这最后一件复制品。

1985 年 11 月 2 日，山上次郎率领由日本东坡迷组成的"东坡参观访问团"，访问中国大陆。他们一行人来到《黄州寒食帖》的故地黄州，在东坡赤壁参观，与中国的专家进行交流。山上次郎心情很激动，最后，他毅然决定，将自己高价收购的这幅《黄州寒食帖》全真卷轴复制品，无偿捐赠给黄州东坡赤壁管理处。据说，这幅《黄州寒食帖》复制品是十件复制品之一，也是在中国大陆的唯一的一件复制品。10 年后，1995 年，在山上次郎的倡议下，中国方面在东坡赤壁，修建了一座"中日友好之舍"，这件捐赠的《黄州寒食帖》全真卷轴复制品，第一次在这里公开展出。1995 年 4 月 6 日，台湾邮政部门专门发行了一套《黄州寒食帖》邮票，横式四连张印刷，一套 4 枚，在边纸上，还特地印上了黄庭坚的《寒食诗跋》。

7. 北宋米芾《蜀素帖》

米芾是中国北宋时期最有艺术家个性特征的书画家和理论家之一，生于吴地，祖籍则是太原。他的天赋极高，为人潇洒豪迈，却好洁成癖。他推崇大唐，衣饰方面喜欢仿效唐人，穿唐服，用唐器物，临唐书画。一生痴迷奇

绘画、法书珍品之谜

石，多方搜罗。最为奇怪的是，他只要一见到奇石，就会身不由己地伏地跪拜，人称米癫、米石癫。他学识渊博，历官校书郎、书画博士，官至礼部员外郎。他善写诗词，精于鉴赏，书、画别具一格，自成一家。书法方面，他擅长篆、隶、楷、行、草等多种书体，特别是在临摹古人书法方面，造诣极深，所临之字画，几乎达到了乱真程度，有时连自己都难以辨识。

米芾天资聪颖，据说，他6岁时就能诵诗，背诗上百首，8岁时学书法，10岁就知道临摹碑帖。米芾的母亲阎氏是宋神宗幼年时的乳母，宋神宗继皇帝位后，不忘阎氏的乳养之恩，特旨恩赐阎氏之子米芾为秘书省校字郎，负责文案和校对。这一年，米芾18岁。米芾的仕途并不顺畅，为人清廉，不善于官场的周旋和逢迎，一生官阶不高，只做到员外郎，是中级京官。不过，米芾是一个货真价实的才子，满腹经纶，有真才实学。他将大量的时间和精力用于古物鉴赏，研习书画，对书画艺术的沉醉和痴迷，达到了如痴如醉的地步。

在别人眼里，米芾是一个怪人，一个癫子，他的独特个性和奇异怪癖真是与众不同，不同于凡夫俗子。刘克庄在《后村集》中，有诗这样描述米芾，说他是真癫：苏郎不醉常如醉，米老真癫却辨癫。黄庭坚先生了解米芾，他说："米芾元章在扬州，游戏翰墨，声名狼藉，其冠带衣孺，多不用世法；起居语默，略以意行，人往往谓之狂生。然观其诗句，合处殊不狂。斯人盖既不偶于俗，遂故为此无叮畦之行以惊俗尔。"米芾在《题所得蒋氏帖》中，写了一首诗，相当于他的自画像：柴几延毛子，明窗馆墨卿。功名皆一戏，未觉负平生。米芾在《画史》中特地注解称：其后以帖易与蒋长源，字仲永，吾书画友也。余平生嗜此，老矣，此外无足为者。尝作诗云（此诗）。

米芾之癫狂，主要表现在5个方面：

1.衣癫。《宋史》传说米芾个性张扬，在冠服方面十分独特，就喜欢穿唐人衣服，人称米癫。因为他太与众不同了，结果，他所到之处，人们像看怪物一样围观：冠服效唐人，风神萧散，音吐清畅。所至，人聚观之。……元章（米芾）居母丧，二十五月服除。此时，居汴京保康门内，出则戴高檐帽，撤轿顶而坐，招摇过市。

2.水癫。米芾在"米癫"外，还有一个他很自得的绰号，就是"水淫"，也就是通常所说的"水癫"。水淫的意思是过分好水，一天要洗无数次手，所用器物也要洗涤无数次。换句话说，就是他太讲究了，俗称有洁癖。米氏的洁癖，许多学者都谈到此事，著述多有记载，甚至于在深宫中的宋徽宗也有耳闻。《宣和书谱》记载：米芾性好洁，世号水淫。宋学者张知甫著《可书》，他说：米元章有洁癖，屋宇器具，时一涤之。以银为斗，置长柄，俾奴仆执以（涤）手，呼为斗水。居常巾帽，少有尘，则浣之，复加于顶。客去，必涤其坐榻。对于米芾的洁癖，宋高宗赵构也有耳闻，他在《思陵翰墨志》中，有这样的记述：世传米芾有洁疾，初未详其然，后得芾一帖云：朝靴偶为他人所持，心甚恶之，因屡洗，遂损不可穿。以此得洁之理，靴且屡洗，余可知矣。又芾方择婿，会建康段拂，字去尘，芾释之曰：既拂矣，而又去尘，真吾婿也。以女妻之。

3.石癫。米芾迷恋石头，迷到了癫狂的地步。据说，他见奇石必止，上前必拜，称石为兄。宋费衮著《梁溪漫志》，记载说：米元章守濡须（无为），闻有怪石在河壖，莫知其所自来，人以为异而不敢取。公命移至州治，为燕游之玩。石至而惊，遽命设席，拜于庭下曰：吾欲见石兄，二十年矣!言者以为罪，坐是罢去。

4.书癫。米芾痴迷书法，创作书法时，往往目中无人。有一次，他奉旨到宋徽宗的画室瑶林殿，书写长幅，在二丈余长帛上写字。当时，他不知道皇帝就在现场，隐身在帘后观赏。只见他沉吟片刻，挽起袍袖，蘸墨挥毫，上下跳跃，如醉如痴。他动作敏捷，笔走龙蛇，运笔如飞。一幅长卷，在癫狂状态之中，一气呵成。这时，他听说皇帝就在帘后，他回过头来，大声叫道：奇绝，陛下!

5.偷癫。米芾酷爱书画成癖，以至见到好的书画，就大呼小叫，想夺为己有，强取不行，就想偷窃，他认为，偷书画不算偷。宋范公偁在《过庭录》中，这样记载：时米元章作郎，每到相府求观（画）。不与言，唯绕屋狂叫而已，不尽珍赏之意。宋曾敏行在《独醒杂志》中记述：尝与蔡攸在舟中共观王衍字，元章即卷轴入怀，起欲赴水。攸惊问何为，元章曰：生平所蓄，未尝有此，故宁死耳!攸不得已，遂以赠之。宋蔡绦著《铁

绘画、法书珍品之谜

围山丛谈》，他说：米老元章为微官时，游宦过其下，舣舟湘江，就寺主僧借观（书法）。一夕，张帆，携之遁。寺僧诎讼于官，官为遣健步追取还，世以为口实也。

米芾在书法方面用功最苦，用力最勤，造诣最深，因此，他的书法成就也最高。在书法艺术之中，米芾尤其以行书成就最大。他从小就苦练书法，不分春、夏、秋、冬。对于他所取得的成就，他曾自谑说是"集古字"而已。所以，有人写诗这样描述他：天姿辕轹未须夸，集古终能自立家。从师承上说，米芾早期以5位唐代大书法家为师，他们是颜真卿、欧阳询、褚遂良、沈传师、段季展。后来，苏轼让他临摹晋书，从此，他开始转向师从二王等晋人书法。从运笔上说，米芾有很多独特的法门功夫，也算是他的独门商标。比如，书写"门"字，他常常右角大圆转，竖钩则陡起，书蟹爪钩等。这些特点，显然是学自颜氏之行书。

从字体是说，外形竦削、体态丰腴的书法，是模仿自欧体字。至于褚遂良书法，学自王羲之、虞世南、欧阳询诸家笔法，自成一系。褚氏是书法天才，他将王羲之和虞、欧笔法融为一体，形成自己方圆兼备、收放自如的书法风格，在大唐众多的书法大家之中，使其褚氏之书法显得更加舒展，也更有亲和力。米芾最爱褚遂良的用笔和结体，他称赞褚氏的书法：

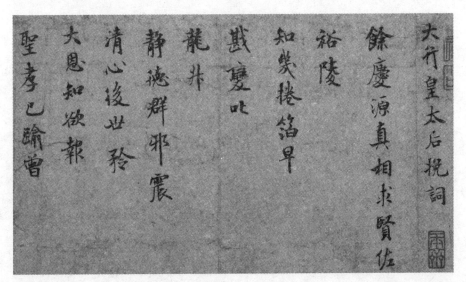

▲ 宋·米芾《小楷书向太后挽词》

如熟驭阵马，举动随人，而别有一种骄色。沈传师之行书，近似于褚遂良。在大字行书方面，段季展是首屈一指的人物，米芾学段季展之大书，形成"刷字"如风的磅礴气势，书写"独有四面"之大字行书。

苏轼（1036—1101）长米芾（1051—1107）15岁，苏轼发现了米芾的书法天赋，指导他多临晋人书法。大约从宋神宗元丰五年（1082）开始，米芾就着意寻访晋人法帖。仅仅一年时间，米芾就得到了王献之的《中秋帖》。这件稀世杰作，对米芾震动极大，也改变了他的人生，更改变了他的书法艺术风格。米芾觉得，王羲之的书法造诣，不如其子王献之。米芾日以继夜，不断地临摹《中秋帖》，其痴迷程度近乎疯狂。但是，天长日久，米芾渐渐不满足于王献之的书法了。后来，在宋哲宗绍圣年间，他就说：一洗二王恶札。大约50岁后，米芾的书法基本定型，形成自己的独特风格，正是：既老始自成家，人见之，不知何以为主。不过，米芾长于行书，楷书、草书则表现平平。黄庭坚就说米氏书法："但能行书，正草殊不工"。

米芾是个十分敬业的人，对于书法，他极其认真，绝不有丝毫的苟且。据明代学者范明泰在《米襄阳外记》中说，米芾自称："余写《海岱诗》，三四次写，间有一两字好，信书亦一难事。"可以说，米芾的书法成就，在很大程度上，是来自他后天的努力。他遍临天下法帖，甚至连石碑拓文也不放过。据记载，30岁那年，他在长沙做官，第一次见到岳麓寺碑，欣喜若狂，反复临摹。第二年，他到庐山，探访东林寺碑，流连忘返。米芾每天临池练习，风雨不辍。据记载，他每日必书，甚至在大年初一也不松懈。他说：一日不书，便觉思涩，想古人未尝半刻废书也。他知道，书山有路勤为径，所以，他说：智永砚成臼，乃能到右军（王羲之）。若穿透，始到钟（繇）、索（靖）也。可永勉之！

米芾行书《蜀素帖》，又称《拟古诗帖》，是米芾先生书法方面的代表作，也是后人推崇备至的杰作，有人甚至称为中华行书第一美帖。绢本，墨笔，行书。纵29.7厘米，横284.3厘米。这件作品，完成于宋哲宗元祐三年（1088）。这一年，米芾已经38岁了。全卷是在蜀素上写各体诗8首，共71行，658字，署款"黻"字。"蜀素"，是北宋时期享誉天下的

绘画、法书珍品之谜

丝织品，由四川织造，手感细腻，质地精良。用于书法的蜀素织有乌丝栏，丝绸十分考究。

据说，一个叫邵子中的人，曾将一段蜀素装裱成卷，意在有机会时，恭请名人在蜀素上留下墨宝。可是，此卷蜀素传了邵氏祖孙三代，竟然无人敢写。不是没有名书法家，而是这卷蜀素织品，纹理粗糙，行笔十分滞涩，如果没有深厚的功力，绝对不敢问津。这卷蜀素，流传宋代湖州（浙江吴兴）郡守林希手中，收藏了整整 20 年。宋哲宗元祐三年（1088）八月，37 岁的大书法米芾应郡守林希的盛情之邀，游览太湖及苕溪。苕溪在太湖近郊，风景秀丽。林希郡守特地在苕溪秘阁，隆重招待米芾。品尝湖州的香茶之后，林希郡守从内室之中，亲自取出珍藏 20 年的蜀素卷，恭恭敬敬地请米芾书写。米芾一看，眼前此卷，正是人们盛传的滞涩蜀素。米芾艺高胆大，才识过人。他饱蘸浓墨，当仁不让地在蜀素上笔走龙蛇，一气呵成，完成了 8 首诗。卷末，题署：元祐戊辰九月二十三日，溪堂米黻记。这件作品，就是后来名动天下的《蜀素帖》。

《蜀素帖》，8 首诗，行书于乌丝栏内。米芾运笔气势磅礴，率意放达，曲尽其美。应该说，米芾的"八面出锋"之笔，变化莫测，令人眼花缭乱。丝绸织品不易着墨，特别是这样粗糙的蜀素，因此，卷上出现了较多的枯笔，纵观全卷，感觉墨色浓淡相间，若隐若现，如林间奔泉，更觉飘逸动人。董其昌欣赏米氏的书法，他在《蜀素帖》后题跋称："此卷如狮子搏象，以全力赴之，当为生平合作"。《蜀素帖》率意、奇诡，耳目一新，一洗晋唐以来简远之书风。因此，清收藏家高士奇盛赞此帖，特地题诗：蜀缣织素乌丝界，米癫书迈欧虞派。出入魏晋酣天真，风樯阵马绝痛快。《蜀素帖》辗转流传，明代时，由项元汴、董其昌、吴廷等众家先后收藏。入清后，经高士奇、王鸿绪、傅恒之手，最后进入清宫，成为内府上乘珍品。现在，此帖收藏于台北故宫博物院。

米芾的《蜀素帖》，原本是大学士傅恒家中的传世珍藏。清乾隆四十七年，傅恒将珍爱的《蜀素帖》送出装裱，意想不到的是，此帖离开傅家不久，傅府突然遭遇大火，许多珍物付之一炬，而此帖却逃过大劫。傅恒的儿子隆福安是乾隆皇帝的宠臣，他知道皇帝喜爱名家墨宝，这帧宋代墨

迹，与其放在家中心里不安，不如进献给喜爱珍稀墨迹的皇帝。于是，隆福安毅然决定，将家传名帖《蜀素帖》进献给乾隆皇帝。

乾隆皇帝自然喜出望外，欣然接受了这份厚礼，重赏了隆福安。几年后，傅家再遭大火，一直怕傅家人心中耿耿、有夺人所爱之嫌的乾隆皇帝感觉，这是天意，是冥冥中的一种力量促使这帧名帖归于内府，以免遭天禄之祸。乾隆皇帝兴起，挥笔为《蜀素帖》题诗一首，并命书法极工的侍臣，在《蜀素帖》的卷首题写："翰墨因缘，流传有数。艺林名迹，当有神物护持，不可思议耳！"

米芾的《蜀素帖》是稀世之宝，清大臣张照的《临米芾蜀素帖》也是不可多得的珍品，现收藏于北京故宫博物院。张照是康熙时期入值南书房的著名大臣，因才华出众，颇受康熙皇帝的青睐。雍正时期，雍正皇帝赏识张照的文才和书法，选为皇帝身边负责文案事务的起居注官，并一再重用，担任多种重要职务。乾隆皇帝喜爱风格清新的书法，特别喜欢张照书法的独特神韵。乾隆皇帝认为，张照的书法，别有神采，兼具米芾、董其昌之风，既尽得二人书法之精华，又摒弃了二人书法的不足，简直就是书圣王羲之以后的第一人了！这样神韵独特的墨迹，非凡间之物也，谁又能学得了？

乾隆皇帝将张照列为最为赏识的五大词臣之一，对他的书法，曾这样写诗赞赏：

> 书有米之雄，而无米之略。
> 复有董之整，而无董之弱。
> 羲之后一人，舍照谁能若？
> 即今观其迹，宛似成如昨。
> 精神贯注深，非人所能学！

8. 《富春山居图》

1）大痴道人

元代画家黄公望（1269—1354），字子久，号一峰，别号大痴道人、

井西老人。他是浙江富阳（江苏常熟）人，是元代著名的山水画家，他与王蒙、倪瓒、吴镇并称"元四家"。这位大名鼎鼎的画家，其实不姓黄，而是本姓陆，名坚。他的父母早逝，幼年成为孤儿，因为家徒四壁，无依无靠，就过继永嘉富裕之家的黄氏，改名换姓。他从小聪明好学，勤奋刻苦。长大以后他博览群书，天文、地理、书法、绘画无不通晓。特别是工书法，通音律，能作曲。他的生活较为坎坷，对世态炎凉冷暖自知。他的学画生涯起步较晚，但酷爱绘画，对所绘的青山绿水，必须亲临实地，仔细体察。所以，他的画千丘万壑，奇谲幽深，妙笔生花。他的笔法初学宋初董源、巨然，后转学元大画家赵孟頫。他的用笔独树一帜，尤其是善用湿笔披麻皴，为后世的画师们由衷推崇，成为"元四家"之首。绘画之余，他著书立说，他的《写山水诀》、《论画山水》等书，成为后世经典教材。

他曾经充满理想，满怀豪情地充任浙西廉访使署的年轻书吏，代表政府，经办田粮征收事宜。但是，他为人正直，从不同流合污，因为上司贪污案受牵连，所以，被人诬陷下狱，受尽折磨。出狱以后，他大彻大悟，改号为"大痴"。从此，他不投考，不当官，不问政事，终日放浪山水，漂泊江湖。后来，他信奉一种新道教的"全真教"，十分虔诚，成为一位道法高深的清修道士，卖卜算卦，云游江海，浪迹于杭州、松江各地。大约50岁时，他才开始专心致志地绘画活动，尤其是山水创作。他的天赋很高，有很深的绘画功底，画艺日臻完美，达到了出神入化的境界。到晚年的时候，他酷爱富春山水，特地在富春山青茗筲箕泉（今新民乡庙山坞）旁选一块风水佳地，结庐定居，创作他震惊后世的传世杰作《富春山居图》。

2) 创作《富春山居图》

黄公望喜爱大自然，早年师法北宋大画家董源，所以，他的绘画作品，以董氏画法为基础，吸取了董源、巨然、赵孟頫等各大名家之所长，师法自然，形成自己的独特艺术风格。他以山水画见长，他的山水画画风独特，主要分为两类：一是浅绛色系列，描绘的是山头、岩石，笔势雄劲，浑厚广阔。一是水墨系列，用笔少皴纹，画意简洁辽远，浑厚华滋。

他的独特风格和卓越成就使他独步于当世,如兀峰挺立,对当世和后世的绘画产生巨大影响,被推为元四家之首。

黄公望与富春山有不解之缘,他生于富阳,长于富春山,晚年结庐于富春江。他一生游历于名山大川,对富春山和富春水却情有独钟。在他晚年时,结庐于富春江畔的筲箕泉(今富阳市东郊黄公望森林公园内),在那里定居,度过了他晚年最美好的时光,并以70多岁的高龄,创作了《富春山居图》。此图纵33厘米,横636.9厘米,是一幅以富阳地区的富春江为背景的真实生活长卷。动笔之前,他细心筹划,终日奔波于景色宜人的富春江两岸,看日出,赏落霞,观察山中云雾的奇妙变幻,领略滔滔大江的奔腾汹涌,感觉山峰、幽谷、钓矶、浅滩的险奇之胜。他十分勤奋,随身携带纸笔,风雨无阻,有感而发,随时写生。美丽的富春江两岸和宜人的富春山以及山中的许多山村小寨,都留下了他的汗水和足迹,这些山水也自然而然地融入了他的作品之中。

《富春山居图》画面很美,长卷气势磅礴,展现的是富春江一带初秋时期的迷人景色:青翠的山峰巍峨耸立,丘陵起伏,层林尽染。山间小径蜿蜒,峰回路转,林木葱笼。江流浩渺,沃野如茵,沙町烟雾迷蒙。绿树掩映着村舍,水波荡漾,鱼舟出没。远山重峦叠嶂,云烟缥缈。近树莽莽苍苍,疏密有致。深壑幽谷,小桥茅舍,飞泉流瀑。这幅疏密有致的山水长卷布局精细,从山林的平面向山体纵深和河流拓展,画面极具立体感,空间上留白较多,显得真实自然,感觉恬静、舒适。笔墨技法方面有继承,有创新,特别是淡赭色的巧妙使用,开创了一种独特的画风,这是黄公望的首创,人称"浅绛法"。

3)大器晚成

《富春山居图》是黄公望72岁时为无用和尚所绘的作品,始画于元顺帝至正七年(1347),完成于至正十年(1350),加上前期筹划、准备,用了七八年的时间。《富春山居图》以浙江富春江为背景,整体画面清秀、淡雅,气势非凡。从画风上看,黄公望的山水画,继承了大画师董源、巨然的绘画风格,运笔上深受大家赵孟頫的熏染和影响,他特别注重融会贯通,将自己的艺术造诣与大自然的天然美景融为一体形成独特的画风,自

成一家：他喜欢以浅绛色描绘山头和矾石，气势磅礴、雄伟；画面的水墨皴纹较为稀少，用笔简洁，意境辽远，飘逸有致。他的画风，正是"峰峦浑厚，草木华滋"。此画空灵飘逸，气度雄浑，神韵真透纸背，世人视为极品，称誉为"画中之兰亭"。

黄公望创作的画品有一百余幅，传世之作极其珍贵，包括《仙山图》、《芝兰室图》、《江山胜览图》、《皤溪渔隐图》、《雨岩仙观图》、《天池石壁图》、《陡壑密林图》、《秋山幽寂图》、《浮岚暖翠图》、《九峰雪霁图》、《富春大岭图》、《秋山无尽图》、《快雪时晴图》等。他的著述也很丰富，主要有《大痴道人集》、《写山水诀》、《论画山水》等。《富春山居图》是黄公望的晚年作品，也是他最后和最好的一部作品。可以说，在元代画家群体中，黄公望是代表性的人物，他的作品是首屈一指的。而在黄公望的众多作品之中，《富春山居图》又是最好和最有代表性的佳作。

4）劫后余生

据史料记载，黄公望去世以后，大约300年间，他的《富春山居图》真迹名声鹊起，多次转手，竞相被名家收藏。元至正十年（1350），黄公望将《富春山居图》题款，送给无用上人。这样，无用上师就是《富春山居图》的第一位藏主。从此，此图开始了它在人世间数百年的坎坷历程。当时，无用上人见到此画，"顾虑有巧取豪夺者"。果然，不幸被大师言中。明成化年间，沈周收藏此画，遭遇"巧取豪夺"者。沈周与此画失之交臂，只得背临一卷。此画先后传经樊舜、谈志伊、董其昌、吴正志诸人之手。清顺治年间，吴氏子弟，宜兴收藏家吴洪裕得之，十分珍爱。恽南田《瓯香馆画跋》中说：吴洪裕于"国变时"，置其家藏于不顾，唯独随身带《富春山居图》和智永法师《千字文》真迹逃难。

吴氏是宜兴人，这里是宫廷紫砂壶的特贡之地，经济繁荣兴旺。吴洪裕一生爱好收藏，特别喜爱古画。他对此画爱不释手，简直到了痴情的程度：不但每天要带在身边，吃饭、睡觉的时候也不离左右。他吩咐家人和随从：无论什么时候，不管天灾人祸，一定要都带着它；兵荒马乱的时候，即使是逃难，什么东西都可以不要，一定要带上这卷《富春山居图》。

有一天，吴洪裕病倒了，很快进入生命垂危状态。可是，家人感觉奇

怪，他奄奄一息，气如游丝，什么也不吩咐，只是目不转睛地死死盯着枕头边的画匣。一下子，家里人明白了，这位爱画如命的老爷，是念念不忘他钟爱一生的那幅山水画，临终之际，他还是依依不舍。于是，家人取来画匣，拿出画作，慢慢地将画展现在他的面前。奇迹出现了：面无血色的吴洪裕脸色红润起来，一双呆滞的眼睛突然炯炯有神，放射出惊人的光彩。他动了几下嘴唇，眼角滚落出两行热泪，吃力而清晰地吐出一个字：烧。说完以后，他轻松地闭上了眼睛。在场众人听了这声吩咐，都惊呆了。很显然，吴老爷爱画如命，在弥留之际，还惦记着自己心爱的宝贝，临终时吩咐焚画殉葬！这件将被烧掉的画，正是《富春山居图》。

这幅《富春山居图》是吴家的镇宅之宝，也是吴家的传家宝，传到吴洪裕手里，已经是传承第三代人了。就这样，听从老爷吩咐，传家宝取了出来，在众目睽睽之下，一代名画被丢入火中。据记载，"先一日，焚《千字文》真迹，（吴洪裕）自己亲视其焚尽。翌日，即焚《富春山居图》，当祭酒以付火。到得火盛，洪裕便还卧内。"在千均一发之际，人群中突然蹿出一个人来，他扑向火堆，毫不犹豫地从火中抢出这幅名画，将火扑灭。这个人，正是吴洪裕的侄子吴子文。当然，为了孝道，尊重老爷的遗嘱，他在抢救这幅画的同时，往火中投进了另外一幅画，换出了这幅《富春山居图》。

火扑灭了，这幅名画的中间烧出了一排连珠洞，并且断为两截，分成一大一小的两段。这幅《富春山居图》烧成了两段，吴家深感痛惜，特地分别加以装裱：启首一段，没有火烧的痕迹，装裱之后，画幅小，画面较为完整，人称"剩山图"。保留了原画主体内容的另一段，有明显的火烧痕迹，在装裱的时候，为了掩盖火烧的痕迹，特意将原本位于画尾的董其昌题跋切割下来，经过精心装裱，放在画首。后半段画幅大，幅面较长，但是，画面损坏严重，修补地方较多，人称"无用师"卷。重新装裱后的《无用师卷》，是《富春山居图》的主体，虽然不能得见原画的全貌，但是，画师想表达的文人节操和情趣，想展示的富春山美景，以及画师清灵滑润的笔墨、简洁辽远的意境都在这里保留了下来。可以说，这是一幅新风格、新画风的作品，是开创中国山水画具有划时代意义的传世巨作。

从此以后,这件稀世珍品的《富春山居图》一分为二,也开始了它们不平凡的传奇经历。

5) 沈周哭临《富春山居图》

清初时,《富春山居图》不止一件流传。吴洪裕收藏了《富春山居图》正品,还有另一幅,就是《富春山居图》的临摹品流传于世。这件《富春山居图》临摹品,涉及明代著名书画家沈周。沈周字启南,号石田,别号白石翁,长州(江苏苏州)人。他博览群书,擅长诗文书画,以画闻名,论画者认为他是明世绘画第一人。他善画山水、花鸟,融汇各家之长,融会贯通,形成自己独特的风格:景色葱茏,景物苍郁,画面深邃,笔力坚实,细笔缜密,画意豪放,人称细沈。他是吴门画派的鼻祖,有《客座新闻》、《石田集》、《石田诗钞》、《石田杂记》、《江南春词》等著作传世。

明宪宗成化年间,一代名画《富春山居图》辗转传到了沈周的手里。沈周爱不释手,将这幅画挂在墙上,每天观赏,看的时间长了,就看出了一个问题:这件赫赫有名的画作,上面竟然没有一个名人的题跋!想到这里,沈周很激动,一定要让名人在画上题跋,这幅画才算完整。沈周一时真是昏了头,就想着请人题跋,他整天想的是请什么人,题什么字,题写经过,还是写一首诗。特别奇怪的是,他压根就没有想过,像这样的稀世珍宝,一旦面世,将会危机四伏。

收藏家如果收藏了珍贵藏品,通常会悄悄地收藏于最隐蔽的地方,绝不会大张旗鼓地张扬,让世人都知道,更何况是稀有珍品!果然,沈周物色好了一位名人,也是自己结交多年的朋友,他认为这位朋友是一个品德高尚的人,值得把这幅名画交给他题跋。名画交到了朋友的手里,意想不到的事情就发生了。这位朋友见到这幅名画,喜出望外,惊奇不已。这位朋友的儿子知道这幅名画是无价之宝,不知道是这位朋友的授意,还是真是他的儿子见到名画以后心生歹念,结果是,这幅画从此失踪了。朋友答复沈周:画没了,被人偷了。

事实上,这幅画悄悄被高价卖出了。有一天,一个偶然的机会,沈周在一个画摊上,再次见到了自己那幅被卖掉的《富春山居图》。他喜出望

外，十分兴奋，告诉卖画的人，一定给自己留着，自己回家筹钱，买这幅画。可是，等他筹齐了钱，再次来到这个画摊时，那幅画又一次失之交臂，已经被人买走了。沈周一下子瘫坐在地上，捶胸顿足，不禁放声大哭。他知道，一切悔之晚矣。

沈周不甘心，他千辛万苦弄到手的一代名画《富春山居图》，不知在心里观赏、临摹了多少遍，难道如今，只能成为心中永远的痛苦和回忆？沈周太爱这幅画了，他凭着留在自己头脑中的记忆，日夜兼程，临摹了一幅《富春山居图》。为了这幅《富春山居图》，他不知道流了多少汗水，多少眼泪。因为黄公望的《富春山居图》太精致、太有名了，明清时期，许多画家争相临摹。据记载，《富春山居图》的临摹本多达十余幅，包括沈周背摹的这幅《富春山居图》。

6）乾隆走眼

真迹《富春山居图》丢失以后，一直石沉大海，很长的时间，没有任何消息。后来，当它再次现世的时候，人们才知道，这幅名画，已经归明代大书画家董其昌所有。董其昌酷爱这幅作品，可是，到他晚年的时候，因为种种原因，他又将此画卖给了大富人吴正志，也就是吴洪裕的爷爷。吴正志从董其昌手上高价买下这幅名画，自然也知道这幅画的价值，将此画视为吴家的镇宅之宝。这件宝贝，成为吴家的传家宝，三传到吴洪裕的手里，一直得到了妥善的保存。吴洪裕喜爱古画，在鉴赏方面很有造诣。他继承了这幅《富春山居图》，珍爱如命，收藏在自己的身边，几乎每天查看、观赏。直到临终之时，他对此画依依不舍，才留下最后的遗言：焚画殉葬。幸好有其侄子吴子文挺身而出，从火中救出这幅名画，不然，一代名画，将烟消云散。

乾隆皇帝喜爱古物，精于鉴藏，特别是对历代名画情有独钟。乾隆十年（1745），《富春山居图》进入清宫，送到了乾隆皇帝的面前。乾隆皇帝反复展玩、观赏、鉴别，认为这是真迹无疑。乾隆爱不释手，将这幅名画收藏在自己身边。他一有闲遐，就取出此画，仔细欣赏，越看越喜欢，于是，他在6米长卷的留白之处，用皇帝御用的文房四宝，挥毫赋诗，题上御笔，盖上自己的专用玉玺。乾隆皇帝为拥有这件杰作感到十分高兴，

绘 画 、 法 书 珍 品 之 谜

他还将自己的高兴让身边的大臣分享：他在便殿收藏了这幅珍品，特召大臣入宫，观赏这件珍品以及珍品上自己的御笔题诗和鉴赏题跋。

让乾隆皇帝意外的是，第二年，又有大臣进呈了一幅《富春山居图》，两幅作品，放在一起，真是真假难辨，因为，两幅画品真是太像了。超级自负的乾隆皇帝经过认真比较，反复鉴定，依然认定最先进宫的那一幅画作，也就是御笔赋诗题字的那一幅，是黄公望的真迹。事实上，这幅乾隆皇帝题诗的画作，是沈周凭借记忆的临摹品，是沈周的真迹，不是黄公望的真迹。乾隆皇帝认为，后来入宫的画作，是一件临摹品。但是，因为这幅后来入宫的画作太"逼真"了，几可"以假乱真"，所以，乾隆皇帝有些不舍，不忍丢弃，吩咐将其收藏在宫中。

事实上，这幅乾隆皇帝认定的临摹品，才是黄公望的真迹。乾隆皇帝早先得到的那卷《富春山居图》，是假的《富春山居图》，后世称为子明卷。子明卷是明末文人沈周的临摹品，临摹的是《富春山居图》的后半部分，也就是通常所说的《无用师卷》。投机之人利用这件赝品，大做文章，为了牟取暴利，细心地将原作者的题款一一去掉，随之依照真迹伪造了黄公望的题款，接着，伪造了邹之麟等人的题跋。所有这一切，是如此地以假乱真，竟然把精于鉴古的乾隆皇帝给完全蒙骗了。这卷赝品的《富春山居·子明卷》，被乾隆皇帝视为真迹，收藏在身边，并在画卷的空白处，密密麻麻地写满了乾隆皇帝的御笔赋诗题词。

《富春山居图》真迹《无用师卷》出现在乾隆皇帝面前，乾隆皇帝并没有特别惊讶，经过反复比较，这件真迹也没有让乾隆皇帝推翻自己此前的错误判断，他依然坚定地认为后来进宫的《无用师卷》是赝品，同时，他吩咐将这幅所谓的赝品留在宫中，唯一的理由是这幅赝品虽然不是真迹，但是，真是画得不错。从此，《富春山居图·无用师卷》真迹，阴差阳错地进入了大清宫廷，收藏在乾清宫中，一待就是二百年。乾隆皇帝对两幅《富春山居图》兴趣极浓，他自己反复鉴赏，感觉不过瘾，还召大臣入宫鉴赏，以确认自己是鉴赏古画的第一人，天下无人能比。

据记载，乾隆皇帝多次召请精通鉴赏的大臣入宫，让这些大臣观赏自己收藏的这两件古画。观赏之余，乾隆皇帝意犹未尽，吩咐大臣们分别在

两卷《富春山居图》上题跋，以留作纪念。可以想象，来观画的大臣们都是鉴赏古画的大家，虽然他们看出了乾隆皇帝认定的赝品是真迹，但是，他们谁也不敢点破，他们纷纷附和乾隆皇帝，同意把这幅《富春山居图·无用师卷》真迹认定为赝品，编入《石渠宝笈》次等之中。为此，乾隆皇帝还特别命令工于书法的大臣梁诗正在这卷认定的赝品上书写贬语。大臣们对乾隆皇帝的鉴赏力无不佩服得五体投地，称赞皇上乃千古圣帝。

关于《富春山居图》，从乾隆皇帝鉴别真假之后，就一直存在着不同的看法。但是，乾隆皇帝鉴别在先，谁也不敢公然提出质疑。清亡以后，才有人提出了质疑，认为乾隆皇帝鉴定的那幅假画，才是真正的《富春山居图》，也就是黄公望的真迹。理由很简单：那幅《富春山居图》是半截画，有火烧的痕迹，还有修补之处。这些痕迹，与这幅名画的流传历史记载是吻合的。后来，经过古画和文物专家的反复鉴定，直到20世纪70年代，专家们最后确定：乾隆皇帝鉴定为真迹的《富春山居图》是假画，而被乾隆皇帝鉴定为假画的才是真迹，也就是《富春山居图》的后半段——《无用师卷》。

还有一种说法，认为《富春山居图·无用师卷》真迹入宫以后，乾隆皇帝心里很吃惊，他已经看出了自己此前鉴别的错误，知道了这才是《富春山居图·无用师卷》的真迹。然而，在此之前，他一直把赝品当成真迹珍藏、鉴赏，还写诗题跋，如果此时承认自己以前鉴别错了，岂不是堂堂天子自己打自己的嘴巴，脸面扫地？因此，他就将错就错，让大臣在真迹上题字示伪，故意颠倒是非。

关于《子明卷》，一直存在着争论：一说是火前本，驳斥者认为不是火前本，而是《富春山居图》创作之前10年的作品；一说是乾隆认定的真迹，实际上是假的，驳斥者认为乾隆皇帝没有走眼，他从《子明卷》入宫，到做了太上皇，一直在认真研究此画的真假。

乾隆皇帝数十年来鉴赏《子明卷》，他在《子明卷》有御笔题跋，其中，有一条末尾明确称此画为子明隐君所作，子明是谁？待考："款为子明隐君作，子明未详姓氏，当再考之"。这条题跋，没有写日期。不过，紧随其后的一条跋文写明了具体日期："此系丙寅春月题语，长至

后一日再识。"丙寅年，是乾隆十一年（1746）。接着是又一条跋语，上题：于丙寅小寒写书"元史不载子明其人，惟《画史会要》云：任发，字子明，松江人，官至都水庸田副使，计其时代与公望相同，且善书画，气类孚合，殆即其人耶？顾仁发官水监而图云隐君，或在其未仕前，抑或官成归隐，均未可知。至松人而曰将归钱塘，或亦犹公望虞山人而小隐富春也"。

乾隆皇帝十分勤奋，仅仅这幅《子明卷》的作者子明，就写了三条跋语，记载了他从乾隆十一年（丙寅年）春月，到夏至后一日的长至日，以及再到年末的冬小寒，三次考证子明其人的经过。沈德潜是一位博学的大臣，也是一位精于鉴古的大师，沈氏说他亲眼见过《无用师卷》，对皇帝认为《子明卷》是真迹表示质疑。乾隆皇帝很重视沈氏的质疑，仔细鉴赏，认真考证，苦苦搜寻有关材料，判断子明其人。乾隆皇帝的这一考证、探究工作，一直持续到他去世。由此可见，乾隆皇帝在鉴定古画、辨别真伪字画方面，还是较为慎重的，并不独断，也不武断。他觉得，只要确定子明其人，确认子明与黄公望是同时代，善于绘画，与黄氏意气相投，两人时常往返交游，那么，这《子明卷》的题款明确写有山居，这里的山色水景，确实是富春山的景色。这样的话，称这幅画为《富春山居图》就不会有什么大错了。

台湾邱敏芳硕士论文《平生壮观》中，写到了这幅《子明卷》：元代书画家，黄公望画作共19件，第一件是《富春山居图》，第九件是《子明画》。子明画，题款记称，子明是无尘真人之弟，无尘真人曾随黄公望去杭州。他们到琴川道观后，无尘真人又返回杭州。其弟子明留，在观中，借住两旬，"朝莫（暮）与子明手谈之乐"。临行时，拿来笔墨，"征拙笔。遂信笔图之，以当僦（租赁）金之酬。他日，无尘老子观之一笑云。至元戊寅闰八月一日，大痴道人静坚稽首。"意思是说，元顺帝至元四年（戊寅年，1338年），子明与黄公望一起在道观同住了20天，黄公望与子明朝夕相处，经常一起下围棋，切磋画艺，两人相处融洽，关系很好。无尘真人回杭州了，弟弟子明也"将归钱塘"。黄公望画《山居图》送给子明，就是这幅《子明卷》，就无可怀疑了。

7) 传奇命运

两幅真假《富春山居图》，奇迹般地进入宫廷，收藏在乾隆皇帝的身边，它们日后的命运也十分传奇。尤其是黄公望的真迹《富春山居图》，竟然被精于鉴赏的乾隆皇帝鉴定为临摹品，打入"冷宫"，一待就是 200 余年。然而，正如古人所言，福兮祸所伏，祸兮福所倚。祸福无门，许多事，许多物，都是因祸得福。乾隆皇帝鉴定为真迹的假画，一直被乾隆皇帝珍藏在身边；而那幅没有被乾隆皇帝入眼的真迹，无缘乾隆皇帝的御笔题诗和加盖皇帝玉玺，然而，这幅真迹，200 余年间，一直无人干扰，藏于深宫，完全真实地保留洁净之身，为后人保留绝对完好的原画原貌。

1931 年，日本帝国主义入侵中国，东北、华北大片国土沦陷，京津危急。1933 年，故宫博物院为了珍贵文物的安全，将宫中珍品，装箱南迁。后来，这批南迁文物，绝大多数迁到台北，成为台北故宫博物院的珍藏。真、假《富春山居图》也随着文物南迁，到了台湾。当年，这批从宫廷南迁的珍贵文物，秘密存放在上海期间，因为特殊的原因，请一批文物专家对部分书画进行了鉴定。故宫博物院研究员、著名书画收藏家和鉴定专家徐邦达先生认真鉴定了这两幅《富春山居图·无用师卷》。经过反复比较，仔细考证，他认为，乾隆御笔题诗、认定是真的那幅实际上是假的，而御笔认定为赝品的那幅其实是真的。如今，这两件真假名画，都收藏在台北故宫博物院。也就是说，黄公望的真迹《富春山居图》之后半段，即无用师卷，现收藏在台北故宫博物院。

元黄公望《富春山居图》前半卷，称《富春山居图·剩山图》，尺幅纵 31.8 厘米，横 51.4 厘米，收藏于浙江省博物馆。《富春山居图》后半卷，称《富春山居图·无用师卷》，尺幅纵 33 厘米，横 636.9 厘米，收藏于台北故宫博物院。明子明仿本，称《富春山居图·子明卷》，收藏于馆藏台北故宫博物院。明沈周背临本，称《富春山居图·沈周临摹本》，收藏于北京故宫博物院。

康熙八年（1669），《富春山居图》前半段，即《剩山图》，传到王廷宾手中。后来，辗转流传，长期湮没无闻。抗日战争时期，此画被近代大画家吴湖帆发现。吴湖帆喜出望外，用家藏镇宅之宝的古铜器商彝换得这

幅《剩山图》残卷。吴氏十分珍惜，视为奇珍。从此，他自称其居为"大痴富春山图一角人家"。当时，在浙江博物馆供职的沙孟海先生得到此画的消息，心情十分激动。他认为，这件无价国宝，一直在民间辗转流传，境遇曲折，命运坎坷，受各种条件限制，保存极为不易，只有收归国有，才是保护国宝的万全之策。于是，他不辞劳苦，多次前往上海，与吴湖帆商谈。沙孟海以一颗赤子之心，晓以大义。吴湖帆爱此名画，本来就得之不易，根本无意让人。但是，沙先生从不灰心，寒来暑往地来往于沪、杭之间，耐心劝说。同时，他又请出名流钱镜塘、谢稚柳等大家从中周旋，一起开导、说服。精诚所致，金石为开。吴湖帆被沙老的诚心所感动，最后，他同意割爱。1956 年，《富春山居图》的前段，即人称《剩山图》，正式入藏浙江博物馆，成为浙江博物馆的"镇馆之宝"。

8）海峡两岸交流、合作

1993 年农历 8 月 15 日，风和月朗的中秋之夜。上海电视台与台湾华视公司联合举办中秋晚会，将传世名作《富春山居图》两岸残卷，通过现代科学技术，在电视屏幕上成功拼接起来，引起了极大的轰动。

1999 年 7 月，在富春江畔举行"黄公望《富春山居图》圆合活动"，这是黄公望《富春山居图》的原创之地。中国美术学院院长潘公凯、教授孔仲起和台湾中华艺文交流协会会长史元钦、台湾著名国画家李奇茂等 30 多位海峡两岸著名书画家，欢聚一堂，联手临摹了《富春山居图》长卷。

2005 年，海峡两岸有识之士着手《富春山居图》合璧事宜。凤凰卫视总裁刘长乐先生多次前往台湾，努力促成此事。可喜的是，这件事情也得到了台湾方面的积极回应：请浙江省博物馆安排《剩山图》先到台湾举办展览。至于台北故宫博物院的《无用师卷》是否来大陆展览，以后再谈。大陆方面当时表态：1.希望实现海峡两岸《富春山居图》的文化交流，做到礼尚往来。2.浙江博物馆《富春山居图》之《剩山图》到台湾展览，没有任何问题。3.希望台湾方面承诺，适当时候，台北故宫博物院的《富春山居图》之《无用师卷》，能赴大陆与浙江省博物馆的《富春山居图》之《剩山图》合璧展出。

2009 年，两岸故宫博物院携手合作，正式开始文化、学术交流活动。

台北与北京故宫博物院合办《雍正——清世宗文物大展》，以台北故宫博物院为主，北京故宫博物院辅助。这是海峡两岸故宫博物院60年来第一次正式交流，也是第一次正式合作办展。其中，北京故宫博物院为这次展览提供珍贵文物共37件，包括多幅雍正皇帝清宫生活画像。

这次展览十分成功，在海峡两岸引起了极大的轰动，也震惊了全世界。在这个特殊的背景下，台湾方面多次表示，准备筹办一个黄公望与《富春山居图》特展，期望能借浙江省博物馆的《剩山图》一起展出。浙江省文化厅厅长杨建新态度很明确：浙江方面，过去没问题，现在和未来都没问题，可以借展。不过，依然希望台北故宫博物院能够实现双向交流，台北故宫博物院的《富春山居图》之《无用师卷》，也能够在未来合适的时候，赴大陆参展。

随后，浙江省接到台湾方面来函，希望大陆方面能够通过免扣押文物法，以法律的形式确保绝不会扣留在大陆展览的台北故宫博物院文物。台湾方面还表示，台北故宫博物院有70件珍贵文物，内定为"限展国宝"，是从来不能出馆的，包括《富春山居图》。台湾方面的意思表达得很清楚，就是大陆方面即使通过了免扣押文物法，《富春山居图》之《无用师卷》也不能到大陆参展。

浙江方面在回函中，表达了几点明确的看法：1.殷切期望海峡两岸能够进行文化合作，希望海峡两岸的文化交流健康、平等和持久。2.台湾同胞渴望看到合璧的《富春山居图》，大陆同胞也同样翘首以待，期盼这个历史的时刻。两岸同胞都是中华文化的传承人，都有资格、也有权利共享中华民族的文化瑰宝。3.在现实条件下，大陆方面专门通过司法免扣押文物条款是不现实的。4.大陆海关法律之中，有明确条款，规定所有境外，包括港、澳、台地区文物，凡是经过海关批准暂时进口的货物（包括文物），必须在海关如数清点清楚，在规定的时间里，完成交流、展览任务，并且如数运出海关，一件都不能留下。如果留了一件，就要予以处罚。所以，大陆方面不存在台北故宫博物院《富春山居图》赴大陆展览被扣押的情况。

2009年，台北故宫博物院艺术委员会主任林百里特地来到杭州，商谈《富春山居图》借展事宜。这是台北故宫博物院第一次与浙江面商合作，

绘画、法书珍品之谜

也是十年来，浙江文化厅厅长第一次和台北故宫博物院高层直接面谈。林主任说，借展《无用师卷》有难处，有些事，不是台北故宫博物院可以决定的。杨建新厅长说，做不了主没关系，我们一起反映，一起争取！两岸文化交流只有双向互动，才可能行之长远。在凤凰卫视董事局主席、行政总裁刘长乐先生的居中斡旋和多方努力下，浙江省博的《剩山图》将在2011年6月运到台湾，参加海峡两岸合璧展出：来自大陆浙江的《剩山图》和台北故宫的《无用师卷》，分隔了300年后，终于要在台湾同台合璧联展，《富春山居图》将以完整面貌重现在世人面前，这是一件多么激动人心的文化盛事！

2010年3月14日上午，在北京人民大会堂两会新闻记者会上，台湾记者提问，温家宝总理在回答提问时，讲了一个动人的故事："元朝，有一位画家，叫黄公望，他画了一幅著名的《富春山居图》，79岁完成，完成之后，不久就去世了。几百年来，这幅画辗转流失，但现在我知道，一半放在杭州博物馆（浙江省博物馆，地点在杭州），一半放在台北故宫博物院，我希望，两幅画，什么时候能合成一幅画。画是如此，人何以堪！"

2010年3月20日上午，来自海峡两岸的九位山水画家欢聚在富春江畔，现场将《富春山居图》临摹在一幅长卷之上。中央美术学院博士生导师郭怡孮、浙江画院院长孙永、浙江美术馆馆长马锋辉等6位大陆画家和台湾艺术大学的蔡友、林进忠、林锦涛3位画家欢聚一堂，共同完成了15米长的长卷《富春山居图》。画家们在尊重原作的基础上，依照原作的本意，补足原图的残缺部分，完成了一幅新的《富春山居图》长卷。

与此同时，画家们发出倡议，希望海峡两岸《富春山居图》真迹能够在原作诞生地的浙江富阳合璧展出。在圆卷仪式上，花鸟画家何水法代表在场的两岸画家，发出了希望在富阳合璧展出《富春山居图》真迹的邀约书。邀约书明确地说：《富春山居图》问世已有660年，烧成两段则有360周年，分藏海峡两岸也有60年，希望"剩山图"和"无用师卷"能够回到诞生地合璧展出。

台北故宫博物院院长周功鑫感慨地说，每一件文物背后都有故事。这幅画，分开360多年后，各自说故事，将借着这个展览，呈现黄公望的人

生哲学和艺术成就。至于两画有没有可能借展大陆，周功鑫表示，十分乐见两岸能够在相关法规上取得突破。此次展览，预定 2011 年 6 月到 9 月举行，台北故宫方面表示，除了《富春山居图》，台北故宫博物院仍在和南京博物馆、云南博物馆商借黄公望的作品参展。

9. 《十骏图》

清宫之中，珍藏了两份《十骏图》，系供职清廷的西洋画师意大利人郎世宁和波希米亚人艾启蒙所画：一份记载于《石渠宝笈初编》，收藏于御书房，系郎世宁一人独立完成的真迹，十骏分别命名为：奔霄骢、赤花鹰、雪点雕、霹雳骧、云驶、万吉骦、阚虎骝、狮子玉、自在骄、英骧子；另一份载于《石渠宝笈续编》，由郎世宁和艾启蒙共同完成，收贮于宁寿宫。

第二套十骏之中，有三骏出自郎世宁之手——红玉座、如意骢、大宛骝，另七骏出自另一位西洋宫廷画师波希米亚人艾启蒙之手——驯吉骝、锦云骓、佶闲骝、胜吉骢、踣铁骝、宝吉骝、良吉黄。

郎世宁是意大利人，19 岁那年加入天主教，成为耶稣会助理会士，向往东方文化，主动要求到中国传教。27 岁时到达中国澳门，在那里学习中文，并取了一个中文名字——郎世宁。康熙五十四年（1715），他来到北京，受诏入宫，进见康熙皇帝。这位以传播天主教为己任的传教士，传教没有被中国皇帝重视，但他的绘画才能却受了中国皇帝的格外垂青。康熙皇帝吩咐，让他留在宫中，成为专职的宫廷画师——内廷画院供奉。他先后历康熙、雍正、乾隆三朝，数十年间生活在中国宫中，成为最有名的西洋传教士和宫廷画家。这位受到乾隆皇帝信任的画师，擅长西洋技法，糅合中国水墨画法，描画人物、花鸟、犬马。他的绘画作品真实地记录了当时五彩缤纷的宫中生活，成为极有历史和文化价值的画品。

乾隆皇帝做皇子之时，就十分欣赏郎世宁的绘画，两人经常一起切磋画技。郎世宁与法国画家王致诚都受到乾隆皇帝的宠信，曾一起奉旨参与了对圆明园西洋楼的绘图和设计。他们有很深的绘画造诣，一生热心于绘画事业，深得皇帝的信赖，经常奉旨在宫中授课，讲解西洋绘画，教授中

国宫廷画家许多西洋绘画技巧。郎世宁将一生献给了天主教，也将一生献给了他所钟爱的绘画事业，留下了丰富的绘画遗产。乾隆三十一年（1766），郎世宁在北京去世，乾隆皇帝十分伤痛，特地下旨赏赐他侍郎衔，葬于北京城外传教士墓。

风雅自许的乾隆皇帝喜爱犬马，郎世宁奉命绘制《十骏图》、《十犬图》。

国宝文物南迁装箱之时，故宫博物院古物馆中，只找到了这两套《十骏图》20幅中的11幅，包括郎世宁所画的8幅和艾启蒙所画的3幅，也就是郎世宁的第一套5骏：奔霄骢、赤花鹰、雪点雕、霹雳骧、云驶，第二套3骏：红玉座、如意骢、大宛骝。这11骏，现收藏于台北故宫博物院。

另外，尚有9幅没有下落：郎世宁画的5幅——收存于御书房的万吉骦、阚虎骝、狮子玉、自在骢、英骥子和艾启蒙画的4幅——收贮于宁寿宫中的驯吉骝、锦云骓、佶闲骝、胜吉骢。文物南迁以后，故宫博物院组织人员继续清点，找到了这余下的9幅，正是《石渠宝笈》所记载的十骏真品，收藏于北京故宫博物院。

10. 《夜宴图》

顾闳中是五代时期的人，南唐李后主时的宫廷画师。李后主最早在宫廷之中设立画院，召集天下最优秀的画师入充院中。顾氏是江南人，召为南唐画院待诏，成为宫廷画师，他以擅画人物著称，他的经典作品就是《韩熙载夜宴图》，简称《夜宴图》。韩熙载是位才华出众的大臣，因为才华过人，遭人妒忌，受到同僚的排斥和主上的猜忌，只能以纵情声色来掩护自己，借以宣泄内心的忧郁。李后主不放心，还是派近臣顾氏、周氏二人深夜前往韩府探视求证。顾氏、周氏都是御用宫廷画师，他们将在韩府所见所闻，一一默记在心，回来后，画成《夜宴图》，送呈后主御览。

《夜宴图》画卷分为五段，分别描绘了韩熙载听乐、观舞、休息、清吹、送别的场景。韩熙载躯体高大，身形伟岸，头戴一顶高冠，长髯飘

逸，神情俊朗，是一位性情豪放却不失分寸的美男子。即使在与乐伎嬉戏的场合，他也不失威严，仍然保持着高贵而庄重的神情。从他的眼神、表情和行为上，丝毫看不出一点失态和轻佻。整个画面富于动感，人物生动，形象逼真。

《夜宴图》是一件不可多得的杰出画品，整幅画作如同一幅连环画，前后相连，每一个场景以屏风隔开，自成体系。风流大臣韩熙载是夜宴的主人，自然也是画卷的中心。他在不同场合一再出现，不仅参与了教坊副使李嘉明极富艺术气质的妹妹的弹琴活动，还热心地参加了舞师王屋山的激情舞蹈，特别是在王氏跳六幺舞时，他手持鼓槌的样子活灵活现。他悠然自在地往来于宾客、乐伎之间，尤其是他那示意勿打扰别人的神态，简直是出神入化，栩栩如生，十分迷人。

台北故宫博物院收藏了画卷五部分中的送别一部分，其余部分仍然收藏于北京故宫博物院。引首有明人题篆书大字："夜宴图。太常卿兼经筵侍书程南云题。"前隔水，有宋人题款，四行核桃大的行书。明代大学者顾复称：此书是宋高宗赵构御笔。卷上钤有收藏印，从南宋史弥远绍勋印到近代画家张大千印，共46方。特别珍贵的是，前隔水处，有乾隆皇帝亲笔题写的韩熙载小传。清乾隆皇帝鉴赏此画，《石渠宝笈初编》著录了此卷。

鉴赏大家杨仁恺先生鉴赏《夜宴图》后，品评说：

就书法的风貌而论，是属于赵构一路。画尾下角，钤绍兴联珠印，证明此卷曾入南宋内府。拖尾无名氏书韩熙载事略，有人以为是元史官袁桷撰书，尚待进一步研究。元人班惟志小楷七言长古诗，后隔水清初王铎题行书五行，引首为明初程南云篆书。查顾氏绘制之《夜宴图》，仅有一卷，藏南唐画院。宋灭南唐，所有文物典章，全部为宋所有。《宣和画谱》有《夜宴图》一卷，或是南唐之物，亦即《夜宴图》之祖本。

……我认为，真正可靠的顾氏真迹原本，应该是宣和内府所藏的那一卷，靖康之乱时，想已被毁，不在人间。苏东坡所题之卷，可能为宋早期画院摹本。陆游题本与詹氏著录诸本，亦属于宋人临本。因为《夜宴图》是历代最享有盛名的作品，同时或稍后，已有不少摹临本流传，它的情形正好与张择端的《清明上河图》相似。而顾氏此卷，无疑是宋画院高手所

为，且是内府藏本，人物刻画细微处，与《佚目》中的所谓唐人《女孝经》上的形象和表现技法，实有相通。我同意名鉴藏家孙承泽对此卷的评价，是传世稀有的名迹！

11. 《清明上河图》

《清明上河图》，宋宫廷待诏张择端画，溥仪在 1923 年 11 月 17 日赏溥杰，携出清宫。

《清明上河图》是中国古代绘画的杰作，是 12 世纪初期宋代著名画家张择端留给世人的一件绘画精品。张氏是东武（山东诸城）人，北宋宣和年间，以杰出的绘画才能，被皇帝召为图画院翰林待诏，史书上称他："性喜绘事，工于界画。尤嗜于舟车、市桥、郭径，别成家数。"

《清明上河图》为绢本设色，以写实的风格，真实再现了历史名埠卞京开封一带清明时节的繁荣兴盛景象。开封梁城是历史悠久的一座古城，这里古迹众多，人文荟萃，是宋代最为繁荣的都市。《清明上河图》是一幅优美动人的历史画卷，真实地描绘了这座人杰地灵的都市风貌和热闹非凡的城乡景象，将形形色色街市水道和五光十色的人文风情尽收画中。

画卷起首就是实写卞河两岸之自然景色，细致入微地刻画了河道两边的人文地理和风土人情——幽静的郊野牧牛，富于动感的村落放鸢，热闹非凡的迎亲队伍，那静寂的吃草画面，飞翔的腾空姿势，鼓腮吹打之夸张情状，茶坊酒肆的百态人生，庙宇屋舍的清静雅致，戏场剧院的人头攒动，以及亭台、楼阁、教场、溪桥、河中樯帆、舟车廊径等，无一处不是构图巧妙，精致绝伦。其笔法之工整，画面之雅致，设色之艳丽，楼阁之堂皇，反映世俗生活之细致入微，都是前所未有的。这幅作品，真实地再现了都城卞京的真实社会生活状况和城市高度文明的繁荣景象，这幅鸿篇巨制，堪称是中国古代社会生活真实写照的艺术佳作。

开封设府是在五代梁时的开平元年（907），治所在开封、浚仪。宋代之时，辖境相当今河南原阳、鄢陵以东，严津、长恒以南，兰考、民权以西，太康、扶沟以北。元改南京路，又改称汴梁路，明改为开封府，人称

开封梁城。五代梁、晋、汉、周及北宋，皆建都于此，梁号东都，晋至宋时号称东京，金亦建都于此，号南京，为我国古都之一。明清时期，这里为河南省省会。

开封为历史古都，又称汴梁、汴京。战国至北宋等设都于此，这里手工业发达，其汴绣、汴绸著名退迹。这里的文化古迹众多，有铁塔、龙亭、相国寺、禹王台等名胜古迹。《清明上河图》绘画风格独特，所描绘的一人一景一物一石一水一岸一河一渠一草一木，笔触细腻，将汴京盛极一时之情景，表现得入木三分，其高雅娴熟的笔墨技法体现了作者的匠心独运绘画功夫，使人展卷观来，有身临其境之感，有极强的艺术感染力。

向氏评论书画的大作《图画记》称，翰林张择端，字正道，东武（今山东诸城）人也。幼读诗书，游学于京师。后习绘事，本工于界画。《西湖争标图》、《清明上河图》选入神品，藏者宜宝之。

《清明上河图》真迹，由北京故宫博物院收藏。卷后有金张著、张公药、郦权、王磵、张世積，元杨准、刘汉、李祁，明吴宽、李东阳、陆完、冯保、如寿等13家题跋。画卷题有季贤、宜子孙、宣统鉴赏、三希堂精鉴玺、审定名迹、嘉庆御览之宝、娄东毕沅鉴藏、东北博物馆珍藏之印、陆丹叔氏秘笈之印等鉴赏印、收藏印约67方。这幅名作，历宋内府，金武林陈氏，元杨氏、周氏，明朱氏、徐氏、李氏、陆氏、顾氏，清毕氏等先后收藏，几经转辗，最后进入故宫。关于此画，向氏《图画记》、《铁网珊瑚》、《庚子销夏记》、《石渠宝笈续编》等书，都有著录。

竹堂张公药跋称：

> 通衢车马正喧阗，只是宣和第几年。
>
> 当日翰林呈画本，升平风物正堪传。
>
> 水门东去接隋渠，井邑鱼鳞比不如。
>
> 老氏从来戒盈满，故都今日变丘墟。
>
> 楚樯吴樯万里船，桥南桥北好风烟。
>
> 唤回一晌繁华梦，萧鼓楼台若个边。

临洺王磵跋称：

> 歌楼酒市满烟花，溢郭阗城百万家。

绘画、法书珍品之谜

谁遣荒凉成野草，维垣专政是奸邪。

两桥无日绝江船，十里笙歌邑屋连。（东门二桥，俗谓上桥、下桥）

极目如今尽禾黍，却开图本看风烟。

乾隆皇帝编纂《秘殿珠琳》、《石渠宝笈》，将宫中珍贵的手书经卷和宗教绘画，收入《秘殿珠琳》，而历代名画中的精品，经过鉴定后，选入《石渠宝笈》，不仅将明代以前重要的名人墨迹收录在内，而且还将清宫收藏的明代大家的名作和当朝皇帝、大臣和画院画师佳作也收入其中，为后人留下了一笔十分丰厚的文化遗产。

奇怪的是，《清明上河图》这样的绝世佳作，竟然没有入以鉴赏行家自居的乾隆皇帝的法眼，也没有收入乾隆时期的著名鉴藏书目《石渠宝笈初编》、《石渠宝笈续编》之中，只是到嘉庆时期，编纂《石渠宝笈三编》时，才勉强收入这幅作品。

原因很简单，儒家文化，重雅轻俗——音乐有雅乐、俗乐之分，文化也有高雅、世俗之分。就绘画而言，宫殿、楼阁、人物、花鸟之类都是高雅的内容，而百姓生活、挑水打浆、屠夫贩卒之辈则是风俗化的内容，不仅皇帝好高雅、鄙风俗，士大夫群体也是以诗书相尚，不喜欢《清明上河图》这样的风俗画卷。

清末代皇帝溥仪想盗窃宫中国宝秘籍出宫，吩咐学识渊博的陈宝琛点查宫中历代名贵字画，分成上、中、下三品。1923 年 11 月 17 日，溥仪赏赐弟弟溥杰这卷《清明上河图》，携带出宫。随后，溥仪将《清明上河图》带到东北，入藏伪满皇宫。1945 年 8 月，苏联红军俘虏了溥仪，收缴了他随身携带的收藏名贵字画珍宝的木箱，其中，就有这幅被后世誉为中华第一神品的《清明上河图》。

但是，当时情况很混乱，并没有人注意这些书画名品，只是随意地扔在机场。后来，作为战利品上缴，才被发现。随后，又陆续发现了两幅临摹本。1950 年，这三件《清明上河图》，也就是一件真迹和两件临摹本，拨交东北博物馆（辽宁省博物馆），该馆在这幅名品上正式盖有馆藏章：东北博物馆珍藏。

1950 年年底，文化部组织专家清理东北遗留下来的文化遗产，文化部

研究员杨仁恺先生奉命清点、整理东北地区收缴的战利品。在堆积如山的藏品中，他发现了这幅《清明上河图》真迹，欣喜若狂。他回忆道：1950年冬，我在东北博物馆临时库房里，竟然发现张氏《清明上河图》真本！顿时，目为之明，惊喜若狂，得见庐山真面目！此种心情，不可言状！

经过专家鉴定，一致认为，这是张择端的真迹。

1953年，中央下令，将这幅《清明上河图》真迹，送回原收藏地故宫博物院。

事实上，经过政府多方努力，许多随溥仪流失宫外的珍宝，也都顺利地回到了紫禁城。在宫中之物流失、回宫的过程中，溥仪先生有过一些严重的过失，导致一些珍贵国宝文物遭到毁灭、损坏；同时，也有溥仪的一份功劳，他上缴了部分珍宝，使这些紫禁城的旧物回到了故宫。

据溥仪回忆：

为了争取摆脱受惩办的厄运，我采取的办法仍然是老一套。既然眼前决定我命运的是苏联，那么就向苏联讨好吧。于是，我便以支援战后苏联的经济建设为词，向苏联献出了我的珠宝首饰。我并没有献出它的全部，我把其中最好的一部分留了下来，并让我的侄子把留下的那部分藏进一个黑色皮箱的箱底夹层里。因为夹层小，不能全装进去，就又往一切我认为可以塞的地方塞，以致连肥皂里都塞满了，还是装不下，最后只好把未装下的扔掉。……我不但扔下了首饰，还放在炉子里烧了一批珍珠。在临离开苏联之前，我叫我的用人大李把最后剩下的一些，扔进了房顶的烟囱里！……

不错，我还有许多珠宝首饰呢！这可是任何人都无法跟我较量的。不说藏在箱子底的那些，就说露在外面的一点也是很值钱的。其中，那套乾隆皇帝当太上皇时用的宝，就是无价之宝！这是用田黄石刻的三颗印，由三条田黄石链条联结在一起，雕工极为精美。我不想动用藏在箱底的财宝，决定把这三颗印拿出来，以证明我的觉悟。……我写了一封信，连同那套石印，交给看守员请他转送给所长。……过了不久，所长在院子里对我说：你的信和田黄石的图章，我全看到了。你从前在苏联送出去的那些东西，现在，也在我们这里！

两岸故宫国宝珍品

1. 两岸故宫书画收藏比较

清宫旧藏书画方面的古物，包括书画、碑帖作品，有 15 万余件，北京故宫博物院收藏有 14 万余件，台北故宫博物院收藏有 1 万余件。以纸本、绢本画为主，包括手卷、卷轴、屏条、屏风、扇面、扇页等多种形式。在乾隆时期，清宫书画方面的收藏已经超过了 10 万件。其中，唐、宋、元珍贵书法、绘画 1000 余件，明代书法、名画 2000 余件。

两岸故宫博物院收藏，基本上反映了乾隆时期的鉴藏水平。十分遗憾的是，许多乾隆皇帝鉴藏的珍品，因为各种历史原因，由两岸故宫博物院分别收藏。最有名的就是乾隆皇帝醉心观摩的三希，一直珍藏在乾隆皇帝生活了 64 年的养心殿三希堂。如今，台北故宫收藏三希之一的晋王羲之《快雪时晴帖》，北京故宫收藏另两希，晋王献之《中秋帖》、王珣《伯远帖》。王献之的《中秋帖》，目前争论较为激烈：书画家谢稚柳认为是宋人所书，鉴定大家启功先生、徐邦达先生认为是画家米芾临摹之作。

20 世纪 30 年代，故宫博物院第一任院长易培基盗宝冤案，闹得沸沸扬扬。画家黄宾虹以著名书画鉴定家的身份应邀鉴定书画，他将宋徽宗《听琴图》、马远《踏歌图》鉴定为明代书画，一大批作品因此单独封箱，留存了下来。这批已经出宫的南迁文物珍品，得以回到北京故宫。台北故宫所藏名画，也有几件争论较为激烈：唐怀素《自叙帖》，此帖在台北故宫，此帖的原包装盒却留在北京故宫。这件唐怀素的作品十分珍贵，有人质疑它是否是真迹。

2. 台北故宫国宝珍藏

台北故宫博物院所藏，大多数为清宫旧藏之物。而宫中所藏，可以追溯到宋初，距今已经 1000 余年。

宋承五代之旧藏，收藏日渐丰富。宋太祖锐意改革，大兴文教。建隆元年（961），设立翰林图画院。宋太宗醉心于绘画，太平兴国元年（976），诏

令天下，求前哲书画墨迹。大臣高文进、黄居采奉旨搜罗民间珍贵书画。太平兴国四年（979），建造太清楼，收藏珍贵书画。庆历年间，辽送《千鹿角图》，皇帝吩咐将此图收藏于太清楼中。《景德四事图》中最后一幅，就是《太清观书》。端拱二年（989），太宗复于崇文院建造秘阁，以三馆书籍珍本以及内府古书画墨迹收藏阁中。秘阁，实际上就是北宋宫中的皇家博物院。宋徽宗时，内府收藏更加丰富多彩，皇帝雅好丹青，吩咐大臣集中妙迹，敕撰《宣和书谱》二十卷、《宣和画谱》二十卷，并完成了《宣和博古图》。

宋末靖康之难，宋徽宗、钦宗二帝被俘，宫殿焚毁，宫中珍宝或者被金人抢掠，或者流失民间。宋高宗南渡，建立南宋，大力收购宫中旧藏，北宋内府珍宝，渐渐收回，许多珍品得以收藏于南宋宫中，并钤南宋内府之印：奉华堂。宋高宗宠妃刘氏雅好瓷器，其所珍藏之中，瓷器底部，镌刻：奉华。宋理宗醉心于古物，宫中珍藏，都钤：缉熙殿宝。南宋灭亡，首都临安被和平接管，元宰相伯颜派遣郎中董祺，就宋宫旧藏，悉数收取，由海道运送大都，即北京。元亡之后，明大将徐达进入北京，收取宫中旧物，全部南运至南京。明成祖迁都北京，这些宫中旧物再度北上，运到北京紫禁城。清承明宫旧藏，历二百余年，珍宝更加丰富。

民国建立之初，逊帝溥仪仍然居住在宫中。民国政府将故宫三大殿划归内务部，成立古物陈列所，除宫殿旧物之外，拨沈阳故宫及热河避暑山庄文物充实其中。溥仪盗窃宫中国宝，宫中珍品大量流失。宫中文物南迁，最后运到台湾，成立台北故宫博物院。台北故宫博物院最初统计原清宫旧藏珍品，约 24 万件。后来，经过不断充实，现今，台北故宫所藏文物是 60 余万件，包括：

一、器物类

1. 铜器，4389 件；

2. 瓷器，23863 件；

3. 玉器，4636 件；

4. 漆器，459 件；

5. 珐琅，1871 件；

6. 文具，2062 件；

7. 杂项，21135 件；

8. 雕刻，98 件；

9. 新增，9146 件。

10. 合计 67659 件。

二、书画类

1. 法书，1041 件；

2. 名画、图像，4099 件；

3. 碑帖，313 件；

4. 扇子，296 件；

5. 织绣，254 件；

6. 新增，2664 件。

7. 合计 8667 件。

三、图书文献类

1. 善本，147924 册；

2. 满蒙图书，2764 册；

3. 档案文献，393167 件；

4. 新增，4457 件。

5. 合计 548312 件册。

以上三项，共计 624638 件册。台北故宫所藏，确实是宫中旧藏精品，有些是全部提走。包括：宋汝窑瓷器 23 件，珐琅彩瓷 450 余件，以及文渊阁《四库全书》等，都在台北故宫博物院中。除图书、文献、书画、瓷器、玉器之外，台北故宫博物院仍有丰富的收藏，包括玉器、青铜器、漆器、珐琅、服饰、文具、图像、织绣等。

玉器

清乾隆皇帝喜爱宫中玉器，不仅命儒臣编纂了各种目录、图谱，而且喜爱鉴赏，并在特别喜爱的珍贵器物上题字写诗留念。

清乾隆十一年（1746），乾隆皇帝写了两首诗，吟咏一块赭红色玉版。据说，这块玉版是新石器时代晚期的杰作。玉版呈梯形，上下边缘都涂深褐色。这件作品，可能是新石器时代大型玉刀的半成品，乾隆皇帝命令宫

中玉工精心修饰整理，配上木座，制成屏风。

乾隆皇帝担心在这件珍贵玉版上题诗，恐怕会破坏了这件珍品。于是，他写了诗之后，命大臣张若霭代为书写，将诗刻在紫檀木架上。8年后，乾隆皇帝实在忍耐不住，吩咐宫中玉工将先前自己所写之诗，刻写在这件珍贵的玉版上。

乾隆皇帝十分尊重懂得鉴赏的宫中玉工，姚宗仁就是其中的代表。宫中收藏的玉螭纹杯，乾隆皇帝非常喜欢，一直以为是汉代旧物。后来。经过仔细观赏和鉴别，乾隆皇帝开始怀疑，认为可能是伪品。他召来玉工姚宗仁，两人一起鉴赏。姚宗仁是玉工世家出身，他的父亲就是宫中的玉器大师。姚宗仁一看，就说这件作品是他的祖父精心制作的仿制品。

乾隆皇帝问：为什么不像市场上造假的汉玉那样油腻不堪？

姚宗仁回答：是祖传秘法。

乾隆皇帝喜出望外，鉴别了一件宫中奇珍，特地将鉴别经过，写了一篇《玉杯记》，刻在这件玉杯的木盒之上。

姚宗仁知道乾隆皇帝喜爱玉器，特地为皇上精心制作了一件鹅形玉器。据说，书圣王羲之极喜爱白鹅，乾隆皇帝极喜爱书圣王羲之，也极喜爱白鹅。乾隆皇帝对姚宗仁制作的鹅形玉器十分珍爱，视为珍品，特地命侍臣缩临王羲之的《快雪时晴帖》，刻在姚宗仁进献的鹅形玉器上。闲暇之余的乾隆皇帝时常展玩这件独特的玉器，欣赏玉器精美的同时，也欣赏书圣王羲之的书法杰作，那种愉快和欢悦，恐怕只有喜爱艺术珍品的乾隆皇帝才能独自享受。

◀ 乾隆白玉错金嵌宝石碗

青铜器

青铜器在中国有着悠久的历史，大约在夏朝就已经铸造了十分精美的青铜器物。夏朝的青铜器，只见于《墨子》一书的记载，人们一直不敢轻信其是否真实。随着近年考古发掘的发现，一些精美的夏朝器物现世，夏朝灿烂的文化和成熟的文明成果令人惊叹。

中国可信的文明历史，起码可以确定成熟于商朝，正史和大量史料文献记载了商朝的灿烂文明，大量的考古发现证实了商朝的丰硕文明成果。商朝早期的青铜器制作反映了商民的独特文化品位，商末到西周初年，青铜器的制作工艺和技术水平达到了前所未有的高峰。

中国的早期文献记载了这样的历史史实：商人尚鬼。青铜器的大量铭文，也证实了这一点。商民相信，人是有灵魂的，人死以后，也和生前一样，需要一切用品；鬼神的世界和红尘世界一样，是同样真实存在的。既然鬼神世界存在，既然死后与生前的需要是一致的，商代就风行厚葬，厚葬之风将大量祭祀用的礼器卷入了坟墓。这些出自墓葬的大量青铜器，就是当年墓主人爱不释手的祭器，它们是商周时代文明的见证。

青铜器时代，青铜器似乎是古代文明中心的标志之一。中国在公元前16世纪前后就有了青铜器文明，欧洲、土耳其、里海在古代也都有青铜器问世。土耳其和里海的青铜器，甚至于要早于中国的商周时代。中国的青铜器是用块范法铸造的，欧洲的青铜器则用废蜡法铸造，但世界上无论哪一种青铜器，都没有中国青铜器精美，不论是其铸造技术、制作工艺，还是器物造型、纹饰图案，中国青铜器都是无与伦比的。

中国古代的精美青铜器问世以后，大多数进入了中国宫廷，成为皇帝十分看重的国家宝藏。这些国宝级的青铜器，一直收藏于皇宫之中，其中，一部分精品随着宫廷文物南迁，现收藏于台北故宫博物院，包括：商兽面纹方尊、父丙角、康侯方鼎、祖乙尊、献侯鼎、毛公鼎、宗周钟等。

商兽面纹方尊，是皇朝举行典礼时使用器物的总称，并不是专用名称。宋代开始，将高、粗、口外撇之容酒器，称为尊。这件方尊，方体，方圈足，圆口，折角。腹部是兽面纹，正方是立雕兽头，四角是鸟的剖面图，两两相对。

商父丙角，腹部、腿部和盖子都装饰着花纹，腹部饰云雷纹图案。

漆器

中国漆器的制作，起码有 3000 年以上的历史。漆是漆树内的一种汁，既有保护功效，又有装饰效果。漆器工艺复杂，包括彩绘、描金、填漆、戗金、雕漆、螺钿等多种技法。雕漆工艺在中国宋、元之时就已经成熟，工艺水平很高。明清时期，由于皇帝的喜爱，宫中十分流行，也是宫中漆器类的大宗。

雕漆，就是在器坯上，涂漆数十层，然后在漆上雕刻精美的图案，又分为剔红、剔黑、剔犀、剔彩等。明代早期和中期的漆器，漆层很厚，雕刻技法圆润，以花卉为主；明中后期，喜欢浓烈的色彩，好龙纹装饰。清代漆器，色彩艳丽，雕刻精致。

◀ 脱胎朱漆菊瓣式盖碗

台北故宫所藏宫中漆器较多，珍品有：元剔黑双凤牡丹八瓣盘、明剔红花卉锥把瓶、明螺钿牡丹圆盒、明戗金填漆龙纹菊瓣盘、清剔彩春熟宝盒等。

珐琅

珐琅器，就是在金属胎外施以玻璃釉，经过高温窑烧之后而形成的器物。从技法上看，分为三类：画珐琅，掐丝珐琅，内填珐琅。

画珐琅，在金属胎外直接以珐琅绘画，然后高温窑烧而成的，这种技法，是 16 世纪传自欧洲，又称为洋瓷。

掐丝珐琅，以金属丝盘成花纹轮廓，焊在金属器外，用各色珐琅填入轮廓内，在窑中高温加热，然后打磨、镀金而成的器物。明景泰年间，宫

▲ 掐丝珐琅海水江崖云龙暖砚盒

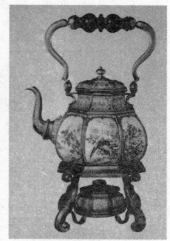

▲ 画珐琅山水花鸟西洋式提梁壶

中的掐丝珐琅最为有名，又称景泰蓝。

内填珐琅，相近于掐丝珐琅，不同的是，花纹轮廓是以刻、铸而成。

中国宫廷之中，皇帝后妃们十分喜爱珐琅器，特别是明清两代，宫中设立作坊，专门制作皇帝御用的珐琅器。

台北故宫博物院收藏有宫中珐琅器物，约 1800 件。著名的包括：明景泰掐丝珐琅熏炉、清康熙画珐琅彩绘牡丹方壶、清乾隆内填珐琅蕃莲盖碗等。

服饰

中国 2000 多年的帝制时代，造就了等级森严的帝制文化，其中，最为显著的标志之一，就是严格规范着不同身份、不同等级的服饰制度。这个制度规定着什么人穿着什么颜色、什么样式、什么质地的衣服，什么人不能穿戴什么颜色、什么样式、什么质地的衣服。与衣服相匹配的，就是各式各样的饰品，包括不同颜色、不同形状、不同图案、不同配饰的冠帽、朝珠、衣带、首饰、手串、带扣、香包、如意、鼻烟壶以及五彩缤纷的女性用品等。

台北故宫所藏宫中服饰，数量庞大，种类多样，品种十分丰富。主要有：

清高宗大阅胄，革质，外饰以漆，龙纹，镶貂皮和各种珠宝。

皇贵妃冬朝冠，熏貂朝冠，上缀朱纬，装饰金凤、珍珠、宝石等。

双喜冠，是黑布制作的女冠，婚礼上使用的。其外部装饰翠鸟羽毛，组成云纹、双喜纹，其间缀饰珊瑚双喜以及珍珠、碧玺，垂翠玉坠脚。

手串，有紫碧玺手串、黄碧玺手串、镶米珠沈香木手串、雕木罗汉手串等。

松石朝珠，以松石珠108颗，用黄丝线穿成，间缀红碧玺佛头以及珊瑚、坠角等。

红木镶宝如意，红木胎，镙

▲ 明黄绸手串袋

◀ 银镀金东升簪

丝镶点翠，上饰大块翠玉、碧玺和各种珍宝雕刻的牡丹、三多吉祥图案。

宫中首饰，丰富多彩，有镶珠金镯、珊瑚金镯、镶翠金戒指、镶珠花戒指、珠翠葡萄耳坠等。

女性首饰，五彩缤纷，有蝙蝠簪、菊花簪、珠花簪等。

法器

法器是佛事活动中所用的祭器、乐器、服饰的总称。台北故宫博物院所藏，主要是紫禁城中慈宁花园法器旧物，以及养心殿和热河行宫部分法器。

中国历代宫廷之中，佛教活动频繁。明代时，皇帝赏赐诸法王红色袈

裟，人称西藏佛教为红教。宗喀巴改革之后，改穿黄衣，戴黄帽，人称黄教。宗喀巴有两大弟子，一是达赖，一是班禅，二人不仅是宗教领袖，也是政治领袖。

清朝统一全国，特别注重西藏、新疆地区的统治，强调宗教领袖的重要性，一方面颁赏金印，一方面大规模地建造寺院，宫中也建造佛殿，包括英华殿、雨华阁、慈宁花园等地。

宫中的法器十分精美，一部分是内府所造，一部分则是达赖、班禅进贡之物，还有一些是征服边疆地区时缴获的精美器物进献宫中的。

西藏、蒙古地区的佛事活动中，崇尚以人头骨制作法器，特别是以大喇嘛、贵族去世后的头骨制作而成的法器最为珍贵，称为嘎布拉。

台北故宫博物院所藏宫中法器很多，珍贵的法器包括：

镀金宗喀巴佛，清乾隆四十六年镀金坐像，眉心嵌一颗大珠，结跏坐莲花座。身后是娑罗树光背，座周镶透花狮子，宝座、光背镶嵌五色珠宝。光背上刻写汉、满、蒙、藏四体文字，称：乾隆四十六年孟夏月，卫藏贡有大利益金宗喀巴佛像。奉旨照式范金造此宗喀巴佛，宣扬黄教，普利众生。

雕象牙璎珞冠裳，冠以象牙雕骷髅头五组串连而成，顶承法轮，法轮中心刻写梵文经咒，下以象牙珠串连成璎珞，间以坠角、小铃装饰；裳是以牙雕金刚杵、法轮、兽面串连而成，红色锦为裳带，带下是牙珠串连，间饰轮、角、方胜等。

手鼓，以男童、女童头骨各一，相背粘连而成，两边蒙以羊皮，或者猴皮，上涂绿漆，绘金龙纹，周围饰二色石镀金花，腰部饰以嵌松石花累丝镀金圈，坠蜜蜡珠、花三角等。

右旋白螺，螺口镶镀金边，正中心刻写藏文，周围是串枝花叶图案，上嵌三色石珠。下部刻写：乾隆年制。背镶银片，上镌刻汉、满、蒙、藏四种文字，书：大清乾隆年制。法螺是佛教八宝法器之一。白螺通常是左旋，右旋白螺十分稀少。这颗右旋白螺，在乾隆五十二年平定台湾林爽文之乱时，曾经携其渡海，一直风平浪静，御赐名为定风珠。

嘎布拉饮皿，以人头骨制作而成，镶镀金口，外沿饰蟠枝花，沿边镶

三色石，内壁彩绘佛像，外壁保持原貌，没有任何纹饰。

文具

中国文明悠久，文化源远流长。中华文化在世界文明史上是独一无二的，其独特性的标志就是象形汉字和书写汉字的材料：笔、墨、纸、砚。笔是毛笔，笔毫柔软，用于书写。墨是墨水，是水溶性的。纸是写字的承载体，吸水性好。砚是研磨成汁的砚台，与水溶性的墨配套。这四样东西，就是中国知识分子日常使用的文具，合称文房四宝。

中国的文具，比较而言，注重其实用性功能，但不易保存，所以，流传下来的不多。而一些精品进入宫廷以后，由于皇帝和皇室成员的喜爱，经过内府的装饰，得以保存，留传了下来。

中国宫廷的文房四宝，十分讲究。笔由两个部分组成，一是毫，一是管。笔毫有多种，羊毫、狼毫是主体。笔管是装饰的重点，质地也各不相同，有玉质、瓷质、牙质、角质等，经常在笔管上题字、雕刻、绘画。

墨分多种，主要是松烟墨、油烟墨和漆烟墨。不同类别的墨，都讲究

◀ 黑漆描金云龙套装墨盒

墨模雕刻的图案、形状，墨的气味和墨的色泽。宫中的墨，主要是皇帝御用墨和贡墨，质地好，用料上乘，造型美观，制作精美。明清两代的御用墨都是精致之作，贡墨也别具一格。明中期以后，宫廷御用品的制墨大师罗龙文、叶玄卿、程君房等人的佳作，独树一帜。

中国宫中用纸品种多，种类齐全。有高丽纸、粉笺、梅花笺、宣纸、罗纹纸、桃花纸、竹帘纸等。砚的收藏，是中国文人的一大喜好，往往与

金石收藏相媲美。清乾隆皇帝就喜爱古砚，不仅爱赏玩内府收藏的各种古砚，也不遗余力地搜集各种名砚，一有发现，必搜罗入宫。乾隆皇帝爱好古砚，特地将宫中所藏古砚，编辑成册，纂成《西清砚谱》，中国古砚之精华，全在其中。而书中古砚精品半数以上，现入藏台北故宫博物院。

彩漆云龙纹管笔，明嘉靖时期的宫中珍品。笔管、笔帽，均黑地描彩漆绘云龙纹，笔管上方，金漆书：大明嘉靖年制。

百子图墨，明天启元年叶玄卿制。圆形，黑色，边框起棱。墨之两面，绘百子嬉戏图。墨两侧题字，阳文楷书，一边是：天启元年墨，苍苍室藏款。一边是：新都叶玄卿，按易水法制。

乾隆御咏明华诗十色墨，清乾隆皇帝御用墨，长方形，边框起棱。十锭，分朱红、浅红、黄、浅黄、蓝、绿、黑、白、褐、浅褐十色。墨之一面绘所咏花卉，一面是填金隶书乾隆御制咏花诗。左侧凸起，楷书：大清乾隆年制。

松花石葫芦砚，清雍正皇帝御用砚。松花石砚材，砚上是绿色斜纹，砚为扁平葫芦式。墨池上刻蝙蝠。砚背面中心微凹，下方镌清雍正皇帝御题隶书：以静为用，是以永年。下钤篆文方玺：雍正年制。

图像

中国的图像画起源很早，大约在殷商时代就有得良辅之绘画。周代时，有明堂四墉，描绘尧、舜圣主和夏桀、商纣暴君。自三代以后，中国的图像画就分两大类，一是写真画，真实描绘人物的逼肖形貌；一是想象像，表现传说或者远古时期人物的形象。

中国历代宫廷之中，收藏有大量图像画，主要是历代圣贤像和历代帝王后妃像。

台北故宫博物院所藏，主要有：

伏羲坐像，宋马麟画，绢本设色。

宋仁宗皇后坐像，应是宋仁宗第二任皇后曹氏像，绢本设色。

元世祖出猎图，元刘贯道画，绢本设色。

元世祖后彻伯尔像，元顺圣皇后，绢本设色。

明宣宗坐像，绢本设色。

▲ 清乾隆皇帝 25 岁像

玛常斫阵图，清郎世宁画，纸本设色。

织绣

织绣种类繁多，宫中精致的织绣品，主要包括两大类，一是刺绣，一是缂丝。

刺绣是中国妇女的发明，也是中国妇女的一种绝艺。这种工艺历史悠久，技艺精湛。但中国古代的刺绣，通常是实用性的。宋元以后，开始出现书画刺绣作品，并进入宫廷。现存较早的刺绣佳作，是五代时期所绣的《三星图》。

一般织绣品，花纹较为规则，纬线必须经过经线。缂，意思是织纬。缂丝工艺则与普通织绣品不同，纬线仅通过图形部分的经线，再回转；图形以外未通过纬线的经线，由其他图形的纬线穿越。以各色纬线在预定的图案内往返穿梭，形成所需要的图案。在纬线回转的地方，因为彼此不相关联，所以，在图案的周围，形成了锯齿状的空隙，看上去如同雕刻镂空之状，称为缂丝。缂丝的织面是平纹，正面反面的花纹相同，左右方向则相反。

▲ 明黄绸绣彩云金龙女朝袍

　　缂丝工艺十分精美，宋代时发展迅速，南宋是其黄金时代。这种工艺，费时费力，织之艰难，主要用于旗帜和珍贵图画，也用于织祝颂之词和书法名作。明清时，缂丝工艺成为皇家的至宠，用于织朝衣、蟒袍，倍极珍贵。

　　台北故宫博物院珍藏着十分珍贵的织绣精品，大约有254件，主要包括：

　　宋缂丝《海屋添筹》，白地设色刻织蓬岛瑶台，祥云仙鹤。

　　宋沈子蕃缂丝《山水》，白地设色刻织重山秀水，石矶茅亭。

　　宋朱克柔缂丝《桃花画眉》，蓝地刻织一只画眉婷婷玉立于一枝桃花之上。

　　宋内府缂丝《龙》，刻织五爪金龙，云游于菊花、牡丹、山茶、栀子花丛之间。

　　明吴圻缂丝沈周《蟠桃仙》，白地设色，刻织沈周所画蟠桃树下仙人持桃画。画边织诗：囊中九转丹成，掌内千年桃熟。蓬莱昨夜醉如泥，白云扶向山中宿。

　　明绫本《西池王母》，八仙庆寿挂屏十二幅之一，绣西王母乘坐彩凤，手持寿桃，从天而降。

　　清乾隆御制赞缂丝《极乐世界图》，刻织西方极乐世界，大幅画面，诗塘汉、满、蒙、藏四体文字刻织乾隆皇帝御制赞。

清乾隆缂丝《岁朝图》，白地刻织工笔设色花卉，葫芦形状，瓶中杂置梅花、天竺、水仙，都是岁朝清供。瓶下花种落地，小鼠探壶。瓶上方蓝地刻织隶书乾隆皇帝御制《岁朝诗》。摹织题款：臣姜晟敬书。二朱印：臣、晟。

清绫本顾绣《桂子天香图》，绣桂树、秋花、坡石。左方绣题：蓝袍脱却喜冲冲，足下生云入化工。堪羡垣娥真有意，天香赠自广寒宫。癸卯新正偶题，锡山嵇璜。

清绢本乾隆御制《乐寿堂诗意图》，大幅绣庭院楼阁，左上方绣摹乾隆皇帝御制《乐寿堂七言律诗》。右下方绣：臣孔宪培之妻于氏恭绣。

最后的皇宫

北京在明朝以前，已经是辽、金、元三朝古都，这三朝显而易见都是北方游牧民族建立的王朝，而汉民族以往的政治中心都是在黄河流域。十四世纪中期，朱元璋领导的农民军建立了一个新王朝明。1368年农历8月2日，元朝的最后一位君主妥欢帖睦尔（元顺帝）放弃了都城燕京，逃往漠北。明朝军队兵不血刃地占领了这座元都。已经在南京建都的明太祖朱元璋下令将燕京改名为北平府。几年后将此地分封给他的第四个儿子朱棣作为王府。

明朝的开国皇帝为什么要建都南京？为什么没有选定其他城市？朱元璋1364年自封为吴王，就开始考虑定都的问题，谋臣们有的认为关中适合定都，因为那里地据山川之险；有的认为洛阳位居国土的正中，利于四方进贡的使者前来，路途大致均等；有人建议汴梁是北宋旧都，可以利用；也有人建议元朝的京师燕京宫室完备，可以直接进驻。但建议最后都没有被朱元璋采纳。

其实，朱元璋并不是没有考虑以上定都的地点，他最看中的是关中长安，其次是元朝旧都燕京。阻碍他选中这两座城市的问题是新王朝的财政问题，而不是其他理念。他认为旷日持久的战争过后，民众需要休息，不宜重用民力，建造关中长安皇宫，工程材料须长途转运，日后的粮食布匹

跋

最后的皇宫

也须不断从江南转运，肯定是不适宜的。燕京虽有元宫，但新的皇宫还是要重新打造，也非易事。定都江南是最经济的选择，江南各地只有金陵龙盘虎踞，背靠长江天堑，是历代公认的具有王者之气的地方。于是定都金陵的决策就这样做出了。

唐宋以来，历朝都设立两个或者两个以上多至五座都城，分别称为西京、东京或东、西、南、北、中五京，政治中心所在的都城就称为首都，其他的就是陪都。例如唐朝的首都是长安，称为西京，陪都是洛阳，称为东京。到了宋朝，汴梁是首都，称为东京，洛阳则是西京，另外还有南京、北京等几个陪都。朱元璋即位的当年，诏令以金陵为南京、以汴梁开封为北京，实际上这座北京一直没有兴建，两年后又增加他的家乡临濠府为中都。

修筑南京城池以及皇宫的工作，是由明朝开国元勋刘基奉命主持的。南京地势不平坦，皇宫在填埋了一个湖泊的地基上修建起来。整座皇宫呈正方形。但不久之后填湖的地基发生沉陷，皇宫中北部明显低洼，造成整个皇宫呈现南高北低的状况。朱元璋为此深感沮丧，但是皇宫的具体选址毕竟是他亲自裁夺的，只能自我懊悔。晚年的朱元璋萌生过迁都到西安的意图，还曾派当时的太子朱标到西安察看地形。终因力不从心而作罢。

公元1402年，朱元璋的第四个儿子、被分封到北平的燕王朱棣发动"靖难之变"夺取了皇位。次年，即永乐元年，明成祖朱棣诏令将他的"龙兴之地"北平定名为北京。但他并没有立即下诏定都北京。即位最初的数年，明成祖依旧以南京作为首都，但经常北上巡视，令太子在南京监国。在北京期间以他的燕王府、也就是元朝的旧宫为宫室。

朱棣在位的二十二年中，多次北征蒙古余部，都是从北京出发的。凡是在北京期间，北京便称为"行在"。永乐四年（公元1406年），明成祖与近侍大臣们秘密讨论了数月之久，拟定了迁都北京的计划，对外仍称北京为行在。同年七月，下诏营建北京宫殿，派遣大臣到各地采办木材。任命泰宁侯陈珪主掌其事。

但是，明成祖在宣布正式迁都北京的问题上，显得优柔寡断，始终没有作出最后的诏令。北京皇宫的营造到永乐十四年仍处于准备阶段。

这一年，明成祖召集群臣，再次郑重商讨营建北京官殿之事。群臣一致赞同，认为北京北枕居庸、西峙太行、东连山海、南俯中原，山川形势足以控四夷制天下，诚帝王之都也。于是工程以极快的速度进展，一年之后的 1417 年十一月，奉天殿、乾清官就落成了。到 1420 年，全部工程均已告成。

落成后的北京紫禁城，所有的官殿楼阁都与南京紫禁城一致，不同的是整个皇宫呈长方形。但此时的北京，仍然称为行在。直到四年后明成祖去世，行在的名称还是没有更改，也就是说，明成祖最终还是没有作出正式迁都北京的诏令。

分析其原因，可能有两件事影响了朱棣定鼎北京的决定。

其一，历代王朝的开国之君，都会把节省民力财力看作头等大事，在当时来讲，定都北京确实是一件耗费国家财力的事情。中国自唐朝以后南方的经济水平就超过了北方，供应一个王朝消费的物资，绝大部分要依赖运河的长途运输。而且，明朝是一个贵族消费群体庞大，国家财政一直处于紧张状态的朝代。为此，明成祖迟迟不肯正式宣布迁都，虽然迁都已成为事实。

其二，北京紫禁城的三座大殿奉天殿、谨身殿、华盖殿在建成仅八个月就被突如其来的火灾毁坏。明成祖朱棣十分震惊，以为是上天谴责他，于是大赦天下、诏求直言，又派遣大臣巡行四方，安抚军民。同时心情沉重地反思建造北京官殿的做法是否正确、此举是否轻率。

朱棣的儿子明仁宗朱高炽即位后，一度试图迁回南京，正巧南京连续发生了几次地震，阻碍了明仁宗计划的实施。此后仁宗、宣宗两朝还是依旧称北京为行在，被烧毁的三大殿也一直没有修复。直到明成祖的重孙明英宗登基六年后，重建的三大殿再次矗立在紫禁城的前廷，明英宗诏令，定北京为京师，革去行在的名称。至此，北京才正式成为明朝的首都。

王镜轮

2011 年 6 月有 10 日

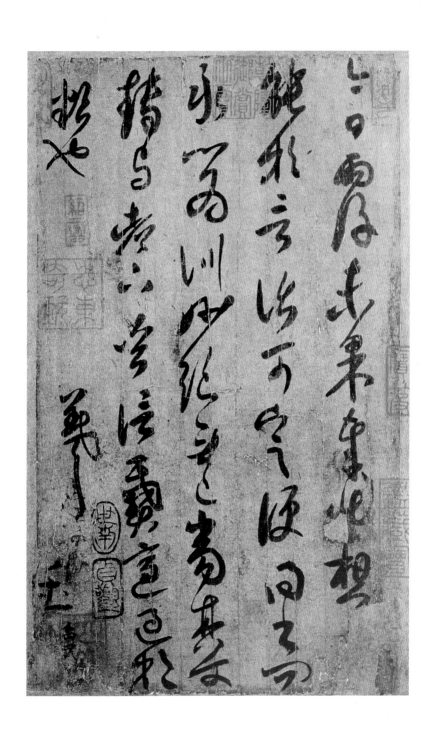

● 晋王羲之行书《雨后帖》

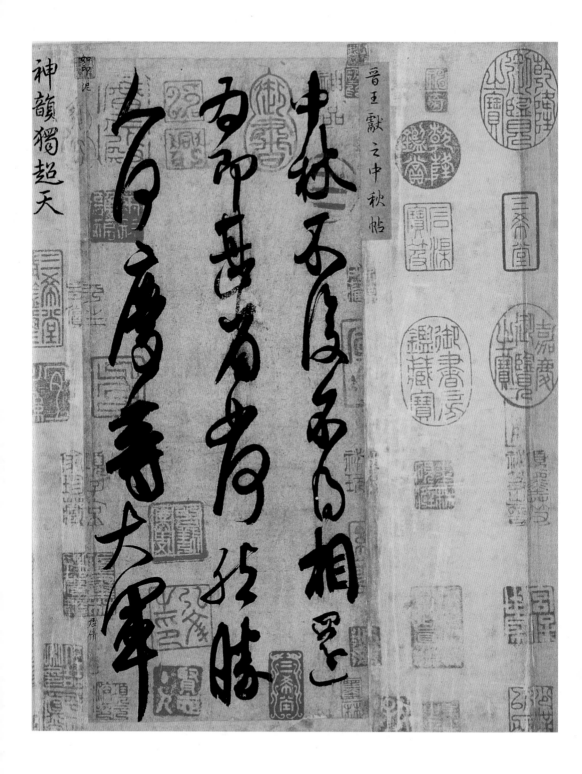

● 晋王献之《中秋帖》

蘭亭八柱第二

褚摸王羲之蘭亭帖

永和九年歲在癸丑暮春之初會于會稽山陰之蘭亭脩禊事也群賢畢至少長咸集此地有崇山峻領茂林脩竹又有清流激湍暎帶左右引以為流觴曲水列坐其次雖無絲竹管絃之盛一觴一詠亦足以暢敘幽情是日也天朗氣清惠風和暢仰觀宇宙之大俯察品類之盛所以遊目騁懷足以極視聽之娛信可樂也夫人之相與俯仰一世或取諸懷抱悟言一室之內或因寄所託放浪形骸之外趣舍萬殊靜躁不同當其欣於所遇暫得於己快然自足不

● 唐褚遂良行书《临兰亭序帖》

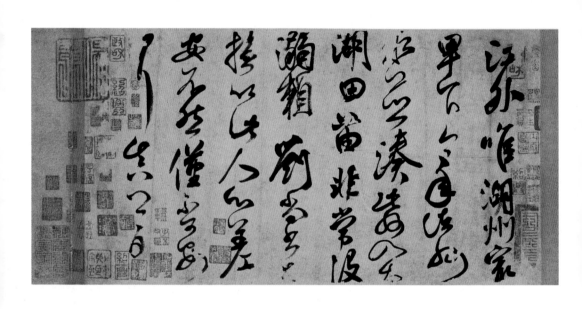

● 唐颜真卿行书 《湖州帖》

右米姑祕玩天下法書第一唐太宗既獲此

書使歐陽承素鍾道政趙模諸葛貞之流

橫賜王公褚遂良時為起居郎監拓祕也

此軸在蘇氏命為褚摸觀意易政誤數字

真是褚葉落薰直書餘皆雙句清潤有

秀氣特指芒鋩備盡為真勢異非知書

者所不能到毫髮備如載肥較瘦乃是二

人所作正此本為定

熙穹星堂音所得卷器泉石流腴

翰墨戲著謨橾書存為式戒贊品

陵玉椀已出我溫多類龍寶真物水

月行殊喜專為一繡繰金鏤謹樸錦

錚𤨓嫩元章守之勿失

元祐戊辰獲此書崇寧壬午六月大江

溃川亭舟對紫金避暑

● 宋米芾行楷《书兰亭序跋赞》

轼启人来得

书不意

伯诚遘此凶变惊愕不已

宏才令德百未一报而止于是耶

季常笃於兄弟而於

伯诚尤相知照想闻之无复生意尤不

上念

门户付嘱之重下思三子皆未成立任

情所至不自知返则朋友之爱盖未可量

伏惟深照死生聚散之常理悟忧哀

之无益释然自勉以就

远业若蒙

交照之厚故时不讳之言必深察世事欲

便往面诉又恐悤悤衣中更挠乱惟迟迟

之无皇惟万万

宾怀毋忽都言也不次　轼再拜

知廿九日举挂不胜哭其

哀怆贡千万千酒一榼告奠

酹之苦痛

● 宋苏轼行书《人来得书帖》

閏中秋月

桂彩中秋特地圓況當餘
閏魄澄鮮因懷勝賞初
經月兔使詩人嘆隔年
萬象斂光增浩蕩四溟收
夜助嬋娟鱗雲清廓心
因徯靈夙興能無賦詠篇

● 宋赵佶楷书《闰中秋月诗帖》

● 明董其昌草书《七绝诗》轴

● 明唐寅《王蜀宫姬图》

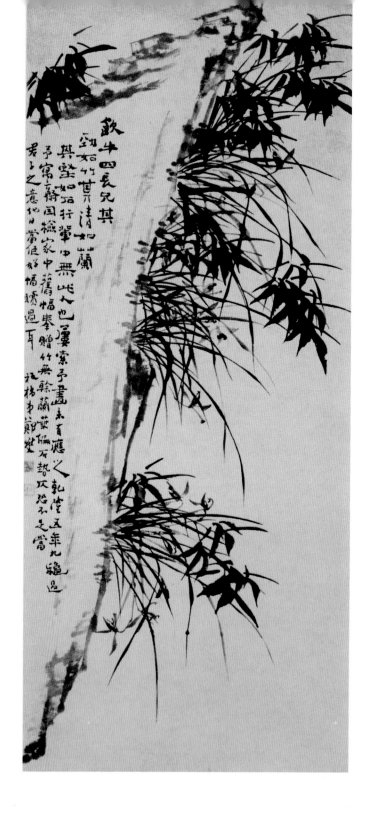

● 清郑燮《兰竹石图》

● 清宫廷画师《乾隆帝赏雪图》轴

●清宫廷画师 《美人图·照镜》

● 清李渔行书诗扇面

●清王士禛《放鹤图》卷

●清宫廷画师《避暑山庄诗意图·无暑清凉图》